아트 대 아트

일러두기

· 인명, 지명 등의 외래어 표기는 국립국어원의 규정을 따르는 것을 원칙으로 했으나 용례가 굳어
진 경우에는 통용되는 표기를 따랐습니다.

· 단행본, 잡지, 신문 제목은 『 』, 미술작품, 시, 영화 제목은 「 」, 미술 전시는 〈 〉로 묶어 표기했습
니다.

· 이 서적 내에 사용된 일부 작품은 SACK를 통해 ADAGP, ARS/Warhol Foundation, Picasso
Administration과 저작권 계약을 맺은 것입니다. 저작권법에 의해 한국 내에서 보호를 받는
저작물이므로 무단 전재 및 복제를 금합니다.

271쪽 © 2023 - Succession Pablo Picasso - SACK (Korea)

276쪽 © René Magritte / ADAGP, Paris - SACK, Seoul, 2023

294쪽 © 2023 The Andy Warhol Foundation for the Visual Arts, Inc. / Licensed by
Artists Rights Society (ARS), New York - SACK, Seoul

비교하고 대조하며
확장하는 미술 이야기

VS

아트 대 아트

이연식 지음 아트북스

들어가며

마주 세운 개념으로 들려주는 미술 이야기

우리는 흔히 서로 다른 두 가지를 마주 세워 비교한다. 여성과 남성, 동양과 서양, 좌파와 우파, 진보와 보수, 지방과 서울, 공화당과 민주당, 항우와 유방……. 이분법은 그것에 얼른 붙들리지 않는 영역을 배제하고 소외시킬 수 있기에 종종 의혹과 비판의 대상이 되지만 인간의 뇌가 즉각적으로 실행하는 범주적인 사고방식의 첫 단계로서 사실상 피하기 어렵다. 그렇다면 오히려 이분법에 달리 접근하면 어떨까? 이분법, 즉 두 개로 나누는 작업은 사고의 단면을 만든다. 이 단면이 하나에 그친다면 문제가 되겠지만 단면을 다시 나눠 또다른 단면을 계속 만든다면? 말하자면 이분법의 칼질을 거듭해서 다면체를 만드는 것이다.

예를 들어 '사랑'의 반대편에는 무엇이 있을까? '증오'라는 대

답이 나올 수 있다. 하지만 '사랑'과 대칭을 이루는 개념으로 '무관심'이 놓이는 것도 가능하다. 하지만 거꾸로 '무관심'의 반대편에 '사랑'을 놓기는 어려우며 얼핏 '관심'이나 '정열' '집착'이 적절해 보인다. 이처럼 한 개념의 반대 개념을 생각해보면 어떤 개념이든 다른 여러 개념과 서로 결합되어 섞이거나 밀어내며 떠돈다는 사실이 드러난다.

이 책은 미술사에서 자주 거론되는 개념들을 함께 살펴보기 위해 쓰였다. 프랑스 소설가 미셸 투르니에의 『생각의 거울』에서 힌트를 얻었는데, 이 책에서 투르니에는 웃음과 눈물, 황소와 말, 쾌락과 기쁨, 고양이와 개, 목욕과 샤워 등 추상적인 개념과 일상 속 구체적인 존재를 오가며 비교와 대조라는 유희를 한껏 펼쳐 보인다.

> 고립된 개념은 사색에 매끈한 표면을 제공하기 때문에 사색은 손을 댈 수가 없다. 그러나 반대 개념을 그 개념에 대치시키면, 그 개념은 파열되어버리거나 투명해져서 그 내적 구조를 보여준다. (……) 황소의 목은 말의 엉덩이에 의해서만 분명해진다. 스푼은 포크 덕택에 그 모성적인 부드러움을 보여준다. 달은 환한 대낮에만 자신이 어떤 존재인가를 우리에게 이야기해준다.
>
> 미셸 투르니에, 『생각의 거울』에서

미술에서도 서로 대조되는 쌍으로 묶어 마주 세워보면 재미있지 않을까? 예를 들어 회화와 조각은 오랫동안 경쟁해왔다. 오늘날

보기에는 어느 한쪽이 우월하다고 못박기 어렵지만, 화가와 조각가들이 저마다 자기들의 매체에 대해 내세운 장점을 살펴보면 회화와 조각의 의의와 성격을 더 잘 이해할 수 있다. 미술을 음악과 비교하는 경우도 적지 않은데, 몇몇 음악가들은 미술에서 영감을 받았고, 몇몇 미술인들은 음악처럼 사람을 사로잡는 작품을 만들고 싶어했다. 미술 내부의 요소들을 마주 세울 수도 있다. 회화에서 선과 색 중 어느 쪽이 더 중요할까? 작품 안팎에서 균형과 역동은 어떤 관계가 있을까? 미술에서 중요한 것은 규범일까, 아니면 그걸 부정하려는 일탈일까? 예술을 지탱하는 것은 열정일까, 냉정일까? 천재일까, 노력일까?

이렇게 생각을 이어가다보면 평면적인 관념을 포개면서 입체를 만드는 과정의 기쁨을 누릴 수 있을 것이다. 하지만 개념의 쌍들을 펼쳐놓기만 해서는 어지러워 보일 것 같아 이 책에서는 개념들을 3부로 나누어 열 쌍씩 소개하려 한다. 1부 「아트 대 아트」에서는 작품을 이루는 내부적인 개념들을, 2부 「아트 밖 아트」에서는 작품이라는 단위 바깥에서 거론되는 미술사의 개념들을, 3부 「아트 너머 아트」에서는 미술사의 경계 너머까지 생각을 이끄는 주제들을 묶었다.

이런 생각을 실제로 책으로 엮는 과정은 녹록지 않았다. 개념들의 윤곽이 뚜렷하게 드러나 비교와 대조의 효과를 명확하게 하는 방법도 있지만, 나는 개념들 사이를 어지럽게 유영하는 방법에 끌렸다. 이 책에서 명쾌함과 정확성이라는 미덕을 발견할 수 있다면

그것은 대부분 편집부에서 마련한 것이다. 물줄기를 바꿔가며 길을 넓히는 개념들에 질서와 방향을 제시해준 아트북스 전민지 님께 감사드린다.

개념을 마주 세우는 일은 세상의 넓이를 가늠하고 그 세상을 끌어 담는 시도다. 밤의 반대는 낮이고 머리의 반대는 꼬리다. 하지만 밤과 낮, 머리와 꼬리는 동전의 앞뒤가 아니라서 새벽에서 아침으로, 한낮에서 저녁으로 물결치듯 흘러가고, '우로보로스'의 머리는 꼬리를 물고 세계를 떠받친다. '밤과 낮'이라는 말은 하루 전부, 아니, 시작과 끝을 알 수 없는 아득한 시간을 끌어안는다. 나는 깜깜한 밤과 해가 하늘에 올라붙은 한낮뿐 아니라 그사이, 해가 다 기울기도 전에 성급하게 떠오른 달과 어스름, 녹색 광선에 대해 이야기하려 한다.

2023년 10월
이연식

3부 아트 너머 아트

ART

1부

아트 대 아트

art

선

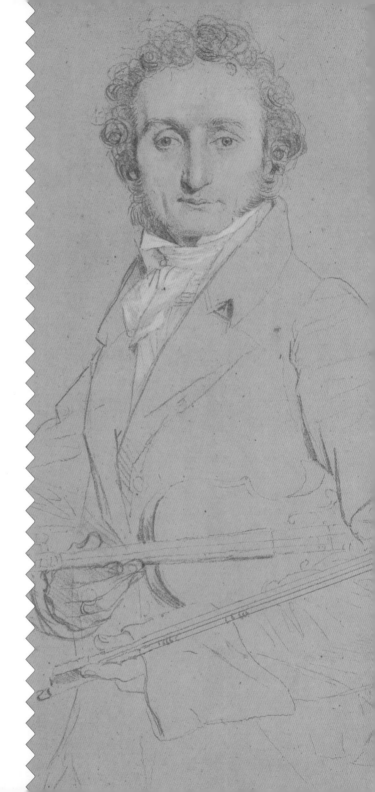

**회화의
기본이자
기준**

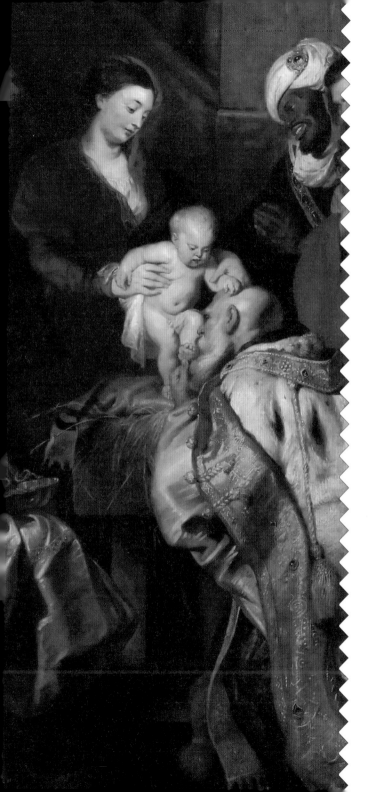

자연을
닮은
역동성

색

푸생파와 루벤스파

17세기 후반, 프랑스는 루이 14세가 강력한 중앙집권 체제를 갖출 무렵부터 유럽의 최강 국가가 되었고 그의 문학과 예술에 대한 관심 덕분에 문화적으로도 유럽의 중심이 되었다. 그런데 이 시기의 대표적인 프랑스 미술이라고 하면 꼽을 만한 것이 없다. 건축에서는 베르사유궁전을 비롯해 웅대함을 자랑하는 바로크양식이 태어났지만, 회화에서는 흔히 '프랑스적'인 예술이 드러나기 전이었다. 그런데 이때, 프랑스 미술계에서 흥미로운 논쟁이 벌어졌다. 소위 '푸생파'와 '루벤스파'의 대결이었다. 이미 세상을 떠나고 없는 두 화가, 니콜라 푸생과 페테르 파울 루벤스 중 누구의 작품이 더 뛰어난지, 누구의 작품을 미술의 모범으로 삼아야 하는지, 나아가 두 사

니콜라 푸생, 「계단의 성가족」
캔버스에 유채, 68.7×97.8cm, 1648, 내셔널갤러리오브아트, 워싱턴 D.C.

람의 작품 스타일 중 무엇이 미술의 본질에 가까운지를 두고 논쟁한 것이다.

푸생은 고대 그리스·로마의 미술품을 모범으로 삼아 단단하고 균형 잡힌 그림을 그렸다. 반면 루벤스는 온갖 주제를 다루며 경쾌한 구도와 화려한 색채의 그림을 그리기로 유명했다. 푸생의 그림에서 색은 보조적인 역할을 할 뿐, 어디까지나 선이 중요했다. 마치 조각에 색을 칠한 것 같았다. 루벤스는 반대였다. 루벤스의 그림에서 선은 잘 보이지 않았고, 역동적인 색채가 화면을 휘감았다. 즉 '푸생파'는 '선'이 가장 중요하다고 여겼고, '루벤스파'는 '색'이 가장 중요하다고 본 것이다. 이 논쟁은 이리저리 가닥을 뻗어, 몇몇은 시간을 거슬러올라 르네상스를 대표하는 화가 라파엘로 산치오와

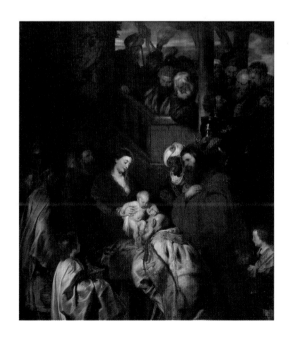

페테르 파울 루벤스,
「동방박사의 경배」
캔버스에 유채,
384×280cm, 1619,
벨기에왕립미술관,
브뤼셀

티치아노 베첼리오의 그림을 비교하면서 어느 쪽이 더 좋은 그림인지 입씨름하기도 했다. 라파엘로는 윤곽선을 그리고 그 윤곽선에 맞춰 차분하게 색을 칠한 반면, 티치아노는 어지러운 붓질로 오히려 공간 속에 인물이 떠오르는 분위기를 절묘하게 연출한 점에서 '선 대 색'의 대결을 이어갔다.

출발은 선으로부터

그림은 '데생dessin'에서 시작된다. 데생은 그저 인물과 사물의 윤곽만을 그리는 것이 아니라 넓은 면적에 빗금을 그어 밝고 어두운 부분을 표시해 입체감과 사실적인 느낌을 부여하는 것을 포함한다. 보통 데생 위에 색을 칠하거나 혹은 데생을 통해 형상을 파악한 후 다른 화판에 옮겨 그려 색을 칠하기 때문에 색이 제대로 자리잡게 하려면 데생을 잘해야 한다. 그래서 르네상스의 예술가들은 일단 선배 예술가의 공방에 들어가 먼저 데생 연습을 하고 뒤이어 색을 칠하는 법을 배웠다.

완성된 작품과 비교하면 데생은 밑그림일 뿐이지만 레오나르도 다빈치, 미켈란젤로 부오나로티, 라파엘로 등 르네상스 대가들의 데생은 그 자체로 매우 뛰어나 찬탄을 불러일으킨다. 프레스코 벽화를 그리기 위한 세밀한 밑그림, 다른 작품을 보고 메모하듯이 재빠르게 그린 그림, 식물의 모양과 풍경, 자연현상을 관찰하며 그린 그림, 얼핏 떠오른 착상을 서둘러 그린 그림, 인물화를 그릴 때 주의

를 기울여야 하는 부분을 반복적으로 연습한 그림 등, 이들의 데생은 창작의 역동적인 과정을 여러 각도에서 보여주기에 더욱 아름답다. 하지만 정작 당사자들은 데생을 단지 과정의 일부로 보았고, 이들의 데생을 연구한 독일 화가 알브레히트 뒤러가 그것을 독립된 작품으로 여긴 이후에야 데생은 판화로 제작되어 온 유럽으로 전파되었다.

프랑스어 '데생'의 동사형 '데시네르dessiner'의 어원은 '설계하다, 계획하다'라는 의미를 지닌 라틴어 데지그나레designare다. 이탈리아어 '디세뇨disegno', 영어 '디자인design' 또한 같은 뿌리를 공유한다. 즉, 데생은 단순히 밑그림이나 묘사를 넘어서 계획, 지시를 의미한다. 1563년에 피렌체에서 메디치가의 후원으로 설립된 미술학교의 명칭이 '아카데미아 델 디세뇨Accademia del Disegno'였다는 점은 데생이 회화의 출발점이면서 나아가 조형활동 전반에 대한 체계적인 접근이라는 의미를 내포하고 있다. 이탈리아를 모방해 프랑스도 1648년에 왕립회화조각아카데미Royale de Peinture et de Sculpture를 설립했다. 아카데미는 우수한 학생들을 모아 지도하며 전 국가에 예술의 모범을 제시하는 기관이었고, 이들은 데생을 기초 삼아 전통적인 미술의 규범을 계승하려 했다.

앵그르와 들라크루아

이후 신고전주의와 낭만주의로 대표되는 선과 색의 대결이 이어진

다. 신고전주의미술은 고대 그리스·로마미술을 모범으로 삼아 균형과 질서를 중요하게 여기는 미술 사조로, 화려하고 섬세한 로코코미술에 대한 반발로 18세기 후반에 시작되었다. 정치적으로 중요한 사건들을 주제로 그림을 그리며 신고전주의미술을 주도했던 자크루이 다비드는 늘 조각을 염두에 두고 회화를 그렸다. 우선 화면에 인물들을 정교하게 배치하고, 중요한 인물의 신체를 소묘한 후 그 위에 옷을 입히고 색을 칠했다. 이는 조각가들이 인체의 움직임과 옷의 주름을 정확하게 묘사하기 위해 먼저 신체 모형을 만드는 것과 같았다.

당시 나폴레옹과 밀착해 프랑스 미술계를 지배했지만 나폴레옹이 몰락하면서 국외로 망명을 떠나게 된 다비드에 이어 그의 제자이자 귀족의 초상화를 그려 유명해진 장 오귀스트 도미니크 앵그르가 신고전주의미술의 전통을 이어받아 명확하고 단정한 선묘를 바탕으로 유려한 스타일을 보여주었다. 이때 반항아 외젠 들라크루아가 나타난다. 낭만주의 화가인 들라크루아는 고전주의와 전혀 다른 예술 원리를 제시하며 역사와 신화 속에서 비극적이고 역동적인 주제를 골라 인물들이 격렬하게 날뛰는 장면을 그렸다.

지난날 푸생파 대 루벤스파 논쟁이 서로 라이벌이었던 앵그르와 들라크루아의 경쟁으로 다시 불붙었다. 푸생의 후계자인 앵그르는 선을 중시했고, 루벤스를 이은 들라크루아는 색을 중요시했다. 실제로 들라크루아는 루벤스를 자신의 예술적 스승으로 여기며 그의 그림을 모사했다. 들라크루아는 음악처럼 율동적인 색채를 구사

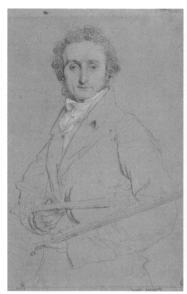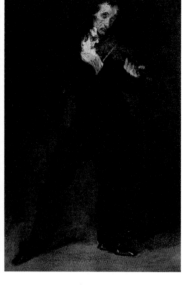

장 오귀스트 도미니크 앵그르,
「파가니니의 초상」
종이에 흑연과 구아슈, 24×18.5cm,
c.1830, 메트로폴리탄미술관, 뉴욕

외젠 들라크루아,
「파가니니의 초상」
하드보드에 유채, 44.77×30.16cm,
1831, 필립스컬렉션, 워싱턴 D.C.

하고, 인물의 약동을 생생하게 묘사하려 했기에 신고전주의 예술가들처럼 딱딱하고 융통성 없는 방식을 쓸 수 없었던 것이다.

새로운 예술가들의 선과 색

아카데미의 화가들이 데생을 신줏단지 모시듯 중요시했던 것과는 달리, 새로이 등장하는 화가들, 특히 인상주의 예술가들은 다채로

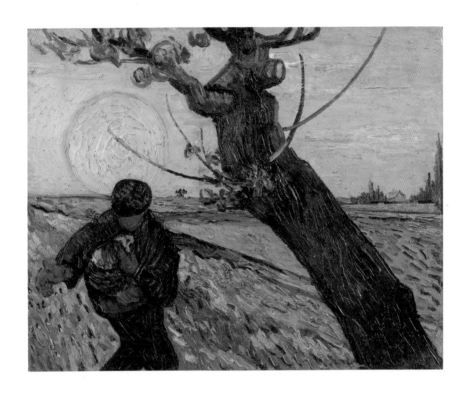

빈센트 반 고흐, 「해질녘, 씨 뿌리는 사람」

캔버스에 유채, 32.5×40.3cm, 1888,
반고흐미술관, 암스테르담

운 붓 터치를 리드미컬하게 겹쳐 사물의 윤곽선을 보여주지 않고 '암시'했다. 자연에는 윤곽선이 존재하지 않는다는 것이 그 이유였다. 인상주의의 등장은 데생에 대한 사형선고나 다름없었다.

하지만 인상주의에 뒤이어 등장한 예술가들은 오히려 선이 지닌 힘을 되살렸다. 폴 고갱의 그림에서 선은 인물과 사물을 사실적으로 묘사하기 위한 보조적인 역할에 머물지 않고 그 자체로 목소리를 낸다. 빈센트 반 고흐의 그림 속 선 역시 얼핏 투박해 보이지만 꿈틀거리며 화면 전체에서 에너지를 뿜어낸다. 흥미롭게도 폴 고갱과 반 고흐의 그림은 선과 색 모두 무엇 하나 물러섬 없이 강렬하다. 선과 색 중 양자택일할 필요가 없게 된 것이다. 인상주의 화가들과 어울렸지만 결국 떨어져나와 독자적인 관점으로 자연을 관찰했던 폴 세잔은 선과 색의 관계를 이렇게 정리했다. "색을 칠한다는 것이 곧 선을 그리는 것이다. 색을 정확하게 표현할수록 대상은 그 빛과 형체를 드러내며, 색이 조화를 이룰수록 선은 분명해진다."

물

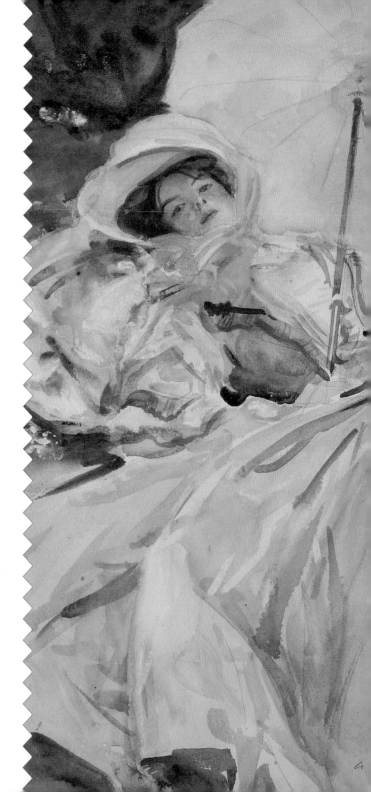

**투명해서
아름다운
수성**

기
름

투명성과 불투명성

오랫동안 물과 기름은 회화의 두 축을 이루는 중요한 재료였다. 수성 재료가 주로 쓰였느냐 유성 재료가 주로 쓰였느냐에 따라 회화 작품의 특성과 보존성은 크게 달라진다. 수채화와 유화의 특성 가운데 두드러지는 차이는 '투명도'에 있다. 주로 종이에 채색을 하는 수채화는 덧칠 횟수가 제한되는데, 이렇게 몇 번의 붓질만으로 형상을 묘사하기 때문에 투명해 보인다. 반면 유화는 몇 번이고 덧칠하며 그림을 그려나가기 때문에 상대적으로 투명도가 낮다.

예술가들은 당대의 유행이나 여건에 따라, 때로는 자신의 기질과 성향에 따라 유성 재료와 수성 재료 중 하나를 택했다. 미켈란젤로는 수성 재료를 주로 썼고, 다빈치는 유성 재료를 썼으며, 라파엘로는 수성과 유성 모두 잘 썼다. 뒤러나 존 컨스터블 같은 화가들은 유화를 잘 그리면서도 수채로도 훌륭한 풍경화를 남겼다. 중세와 초기 르네상스 회화 중에는 템페라가 많은데, 이는 유성과 수성의 중간이라고 할 수 있다.

유화 작업실은 늘 동시에 진행되는 그림들로 가득찬 풍경일 수밖에 없다. 물감을 한 겹 한 겹 칠할 때마다 건조시켜야 하는 유화의 특성상 여러 점을 동시에 작업하며 각 그림을 천천히 그려야 하기 때문이다. 연구자들은 본격적으로 유화를 발전시켰던 플랑드르의 화가 형제, 얀과 후베르트 반에이크가 늘 스무 점 이상의 그림을 동시에 그렸으리라 추측하는데, 유화를 그리는 화가들의 작업실은 대부분 이와 비슷한 모습이었다.

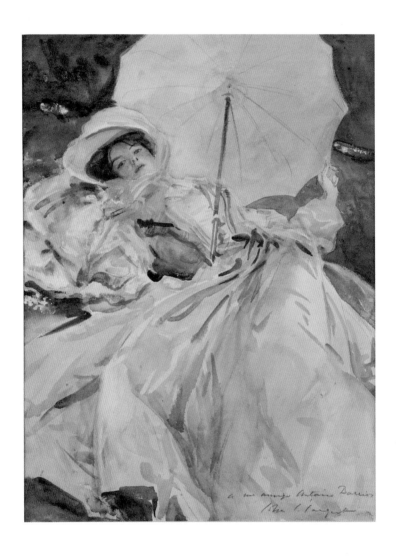

존 싱어 사전트, 「우산 쓴 여인」
종이에 수채, 65×54cm, 1911,
몬세라트미술관, 바르셀로나

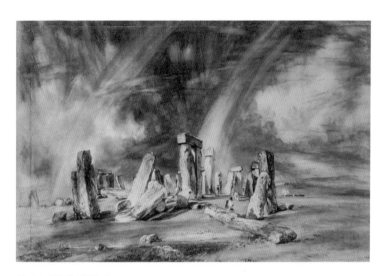

존 컨스터블, 「스톤헨지」

종이에 수채, 38.7×59.7cm, c.1835, 빅토리아앤드앨버트미술관, 런던

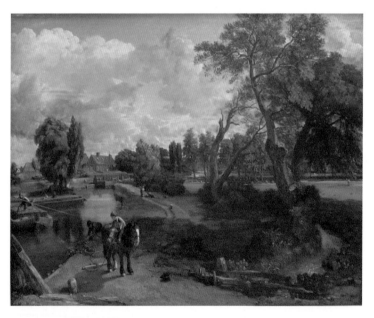

존 컨스터블, 「플랫포드 물방앗간」

캔버스에 유채, 101.6×127cm, 1816~17, 테이트브리튼, 런던

템페라와 유화와 프레스코

젊은 다빈치는 안드레아 델 베로키오의 공방에서 회화 기법을 익힌 뒤 피렌체에서 자리를 잡으려 했다. 하지만 당시 피렌체에서는 다빈치보다 연장자인 보티첼리가 활개를 치고 있었다. 보티첼리는 당시 이탈리아의 다른 화가들처럼 주로 템페라화를 그렸는데, 다빈치는 북유럽 화가들이 즐겨 쓰던 유화 기법을 곧바로 받아들여 구사했다.

템페라는 안료를 계란이나 아교에 풀어서 칠하는 기법이고, 유화는 안료를 기름에 개어 칠하는 방법이다. 유화로 인물이나 사물을 그리면 템페라보다 훨씬 자연스럽고 입체적으로 보여 전체적으로 풍성한 느낌을 준다. 게다가 계속해서 덧칠이 가능한 유채의 성질은 끝없이 고치며 그림을 그려나가는 다빈치에게 잘 맞았다.

1495년, 40대 초반의 다빈치는 밀라노의 산타마리아 델레 그라치에 성당 벽에 「최후의 만찬」을 그리기 시작했다. 예수가 십자가에 못박히기 전날 저녁, 열두 사도들과 마지막으로 가진 만찬의 모습을 그린 그림으로, 다빈치가 남긴 작품 중 크기가 가장 크다. 다빈치는 종일 식사도 잊을 정도로 그림에 몰두하는가 하면 며칠씩이나 붓은 잡지도 않은 채 그림 앞에서 고민하기도 했고, 어떤 날은 집에서 다른 연구를 하다가 갑자기 수도원으로 달려와서는 그림에 두세 번 붓질하고 다시 집으로 돌아가기도 했다.

이처럼 마음 내키는 대로 작업할 수 있었던 까닭은 재료에 있다. 다빈치는 유화와 템페라를 섞어 「최후의 만찬」을 그렸다. 아직

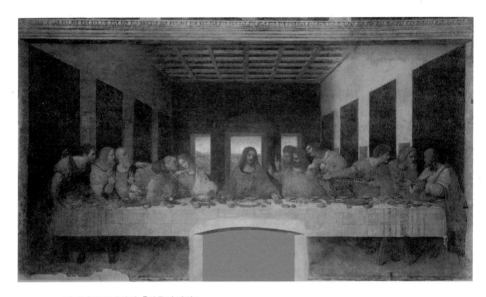

레오나르도 다빈치, 「최후의 만찬」
회벽에 템페라와 유채, 700×880cm, 1495~98, 산타마리아델레그라치에성당, 밀라노

충분히 검증되지 않은 재료를 실험적으로 다룬 셈인데, 수정에 수
정을 거듭하며 작업하는 다빈치로서는 최적의 재료로 느껴졌을 것
이다. 하지만 그 결과는 처참했다. 「최후의 만찬」은 일찍부터 습기
를 뿜어내며 변질되기 시작해, 물감 층이 떨어져나가 그림 표면이
너덜너덜해졌다.

　　당시 이탈리아에서는 벽화를 그릴 때 흔히 프레스코로 그렸다.
프레스코는 회반죽을 바른 화면 위에 밑그림을 그리고 회반죽이 굳
기 전에 수성 물감으로 신속하게 그리는 방식이다. 일단 회반죽이
굳으면 덧칠하거나 수정할 수 없기 때문에 화가는 이 기법에 숙달

되어 있어야 하는 것은 물론 과단성도 지녀야 했다. 하지만 다빈치는 「최후의 만찬」에 이어 뒷날 피렌체 시청사 벽에 「앙기아리 전투」를 그릴 때도 유화 기법을 구사했고, 결국 이 때문에 실패를 겪게 되었다.

인간의 탐욕이 반영된 유화

유화는 인물의 외양과 사물의 질감을 묘사하는 데 유리하다. 종교 개혁 이후 신교 국가에서 활동한 화가들이 일상의 갖가지 사물을 그림에 담을 때 유화가 그 위력을 발휘했다. 17세기 네덜란드의 화가들은 유화로 테이블 위에 차려진 음식, 구겨진 식탁보와 그 위에 놓인 반짝이는 유리잔과 금속 잔, 은과 주석으로 만든 접시와 나이프, 레몬의 과육과 오돌토돌한 껍질을 그렸다. 감각이 주는 쾌락을 최대치의 기교로 보여주는 그림이다. 이전까지 사물의 재질을 이렇게까지 실감나게 묘사한 그림은 없었다. 전통적으로 기독교는 물질적인 욕망을 경계했지만 가톨릭의 권역에서 벗어난 네덜란드의 정물화는 물질에 대한 탐욕을 노골적으로 보여주었다. 존 버거는 『다른 방식으로 보기』에서 유화가 서구 문명의 물질적 욕망과 결부되어 전개되었음을 비판적으로 꼬집었다.

> 유럽의 유화로 대표되는 문화를 하나의 전체로 본다면, 그리고
> 그 문화가 스스로에 대해 주장하는 것을 제쳐버리고 다시 생각해

보면, 그것의 모델은 세상을 향해 난 창이라기보다는 벽 안에 소중하게 박아놓은 금고에 더 가깝다. 즉 가시적인 사물들을 한데 모아 저장해둔 금고.

존 버거, 『다른 방식으로 보기』에서

유화는 물질에 대한 소유욕을 자극하고 충족시키는 도구였고, 상업이 발달하고 경제 규모가 커진 시기의 정신과 영합한 예술이었다. 한편, 유화가 지배적이었던 유럽에서 수채화는 밑그림이나 여흥처럼 여겨졌다. 시인이자 화가였던 윌리엄 블레이크는 영국왕립미술아카데미에서 자신의 그림을 받아주지 않는 이유가 수채화이기 때문이라며 따로 전시를 열어 항의를 표시하기도 했다. 버거는 블레이크가 사물을 실제같이 그린다는 구실에서 벗어나 현실감을 갖지 않는 그림을 그리려고 했던 이유가 유화 전통의 의미와 한계 때문이라며 그의 작업을 높이 평가했다.

그러나 유화 전통에 대한 버거의 비판은 단면적이다. 일단 유화를 통해 사물을 생생하게 그리려 했던 화가들도 많았지만, 사물을 예리하게 드러내는 대신에 스푸마토 기법으로 감각의 세계를 풍요롭게 확장한 다빈치, 공간을 유영하는 빛의 알갱이를 좇는 듯한 몽환적인 화면을 만들어낸 요하네스 페르메이르 같은 화가들은 유화로 새로운 시도를 이어갔기 때문이다.

유화의 전통은 서구 문명의 발전과 함께 물질에 대한 사람들의 욕구가 커지는 과정에서 와해되었다. 1840년대, 튜브에 담긴 유화

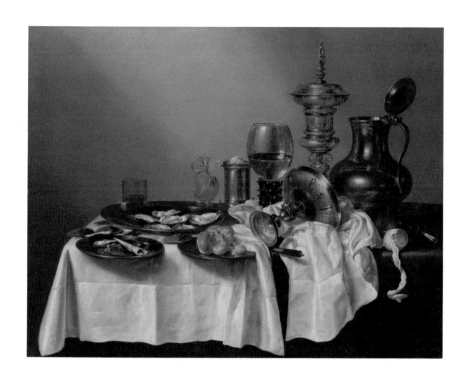

빌럼 클라스존 헤다, 「도금된 술잔이 있는 정물」

패널에 유채, 87.8×112.6cm, 1635,
암스테르담국립미술관, 암스테르담

앙리 마티스, 「콜리우르의 지붕」

캔버스에 유채, 59.5×73cm, 1905,
예르미타시미술관, 상트페테르부르크

물감보다 조금 앞서 사진이 등장했다. 회화는 세계를 핍진하게 묘사한다는 구실을 사진에 넘겨주었고, 사진의 손길을 피해 자신의 존재 의의를 증명하는 데 골몰했다. 화가들이 붓에 묻혀 캔버스에 찍은 유성물감은 그릇의 광택과 과일의 질감을 더이상 좇지 않게 되었다. 앙리 마티스가 유화로 콜리우르 풍경을 그리며 햇빛처럼 작렬하는 강렬한 색채를 표현한 것처럼.

규범

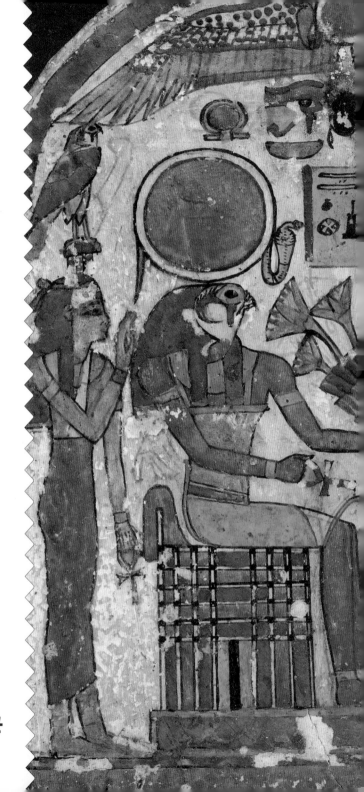

**미술사를 이끈
전통**

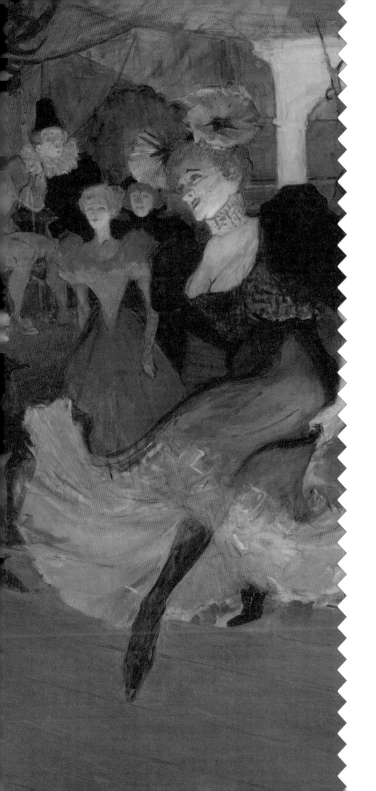

전통을 깬
혁신

일
탈

예술과 규범

예술을 창작하고 평가하는 데는 늘 분명한 규칙이 있었다. 인물과 사물을 최대한 실감나게 묘사해야 하며 작품의 내용은 그 사회의 정치적·종교적인 가르침을 담아야 했다. 시대와 지역에 따라 기준이 달라지기는 했지만 예술가들은 그 기준에 따라 예술품을 창작했다. 물론 그 기준에 싫증을 내기도 하고 기준에 저항하기도 하고, 상황이 달라지면서 기준이 바뀌기도 했다.

미술사에서 규범을 극단적으로 고수한 사례가 고대 이집트미술이다. 이집트인들은 인체를 그릴 때 항상 머리는 측면으로, 어깨와 몸통은 정면으로, 허리 아랫부분은 다시 측면으로 그려야 한다는 법칙을 따랐다. 이집트인들은 망자가 사후에 누릴 삶은 그를 묘사한 이미지에 달려 있다고 믿었기 때문에 망자를 이처럼 '완전한' 모습으로 그리고자 했다. 믿음이 아무리 강했다고 해도 엄정한 형식을 수천 년 동안이나 고수했다는 것은 놀라운 노릇이고, 그 자체가 여전히 수수께끼다. 미술사학자 에른스트 H. 곰브리치는 『서양미술사』에서 이집트인들이 "어린아이들과 유사한 방식"을 사용했다고 썼다. 사실 이 말만으로는 이집트인들의 고집을 설명할 수 없다. 오히려 어떤 규범이 오래 유지되려면 순진한 믿음이 필요하다고 바꿔 생각해볼 수 있다. 그렇게 어떤 법칙을 충실히 따르면 요긴한 무언가를 얻게 되리라는 기대와, 그 법칙을 거스르면 파멸적인 결과를 초래할지도 모른다는 불안을 동력으로 삼아 규범은 계승되어왔다.

작가 미상, 「사야의 스텔라」
나무에 회반죽과 안료, 높이 23.8cm,
c. 825~712 B.C., 메트로폴리탄미술관, 뉴욕

자연만이 내 스승

지중해를 사이에 두고 이집트 건너편에 자리한 그리스인들은 돌을 쌓아올린 후 원하는 형태로 깎는 조각 기법을 이집트인들에게 배웠다. 그러나 그리스인들이 만든 조각상은 이집트인들이 만든 것과 완전히 달랐다. 그리스인들은 인간의 움직임을 자연스럽게 묘사하기 위해 갖은 궁리를 한 끝에 생기 넘치는 모습의 조각을 만들어냈다. 특히 고전기Classical Period(기원전 5~4세기) 그리스 조각은 정확한 비례와 유기적인 움직임으로 후대의 찬사를 받았다.

　　그리스 고전기 조각가들에게는 자연이 곧 규범이었다. 고대 로마의 정치가이자 저술가 가이우스 플리니우스 세쿤두스의 『박물지』에 이와 관련된 한 일화가 나온다. 어느 날 대장장이 리시포스는 당시 가장 뛰어난 화가였던 에우폼포스가 누군가와 이야기를 나누는 모습을 우연히 보았는데, 스승이 누구인지 묻는 상대방에게 에우폼포스가 "내게는 스승이 따로 없소. 누군가를 흉내내서는 안 되며, 오로지 자연을 스승으로 삼을 뿐이오"라고 대답했다고 한다. 스승에게 배우지 않아도 자연을 직접 관찰하고 표현함으로써 훌륭한 예술가가 될 수 있다는 이 말이 리시포스에게 계시를 주었고, 그는 스스로 익히고 노력한 끝에 당대 최고의 조각가가 되었다고 한다.

　　'자연이 곧 스승'이라는 생각은 에우폼포스만의 것은 아니었다. 기록된 말은 당시의 관념을 상당 부분 반영한다. 자연을 직접 관찰하고 옮기라는 조언은 어떤 권위나 관습, 전례에 따라 자연을 보지 말라는 의미다. 그런데 자연을 스승으로 삼는 일은 개성의 추구와

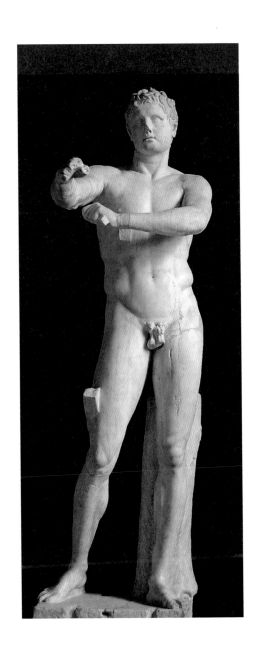

리시포스,
「때 미는 남성」

대리석, 높이 205cm,
c.1 (기원전 330년경에
제작된 조각의 모각),
바티칸박물관, 바티칸

상충한다. 자연에 충실할수록 개성은 희미해져야 마땅하며, 이 둘을 동시에 취하는 건 사자와 호랑이를 한 우리에 가두는 것과 마찬가지였다.

어떤 면에서 그리스인들은 순진할 정도로 자신만만했다. 그들은 권위와 규범에 기대지 않고 자연과 직접 대면하는 자신들의 방식이 보편적이고 절대적이라고 생각했다. 그러나 자연을 고스란히 옮기는 것은 불가능하다. 설령 자연이 변하지 않는다고 해도 자연을 보는 시각은 자신들의 문화, 당대의 경향, 선배 예술가들의 가르침 등에 의해 달라지기 때문이다.

아카데미와 살롱

중세의 화가와 조각가들은 예술가의 자격을 심사하고 관리하는 동업조합인 길드에 가입해 직인의 자격을 가진 마이스터의 도제로 들어가 일을 배웠다. 그래야만 예술가로 활동할 수 있었기 때문이다. 이후 르네상스와 바로크시대를 거치면서 도제 시스템을 벗어나 예술가를 교육하는 기관인 '아카데미'가 이탈리아에 설립되었다. 원래 '아카데미'는 고대 그리스에서 플라톤이 철학을 가르쳤던 아테네 교외의 올리브나무 숲을 가리키는 말이었다.

1648년, 프랑스에도 왕립회화조각아카데미가 설립되었다. 이 기관은 예술가들을 일관된 기준에 따라 평가하고 통제하기 위한 공공기관으로, 1816년에는 음악 아카데미, 건축 아카데미와 병합되

어 프랑스 미술아카데미가 되었다. 여기에 더해 신진 예술가들이 프랑스에서 자리를 잡으려면 아카데미에 등록해 관립 전람회인 살롱전에서 인정받아야 했다. 한편, 살롱의 심사위원들은 보수적이었고, 기법이나 접근방식이 파격적인 작품은 입선하기가 어려웠다. 그 결과 살롱이라는 체제에 잘 맞는 예술가와 맞지 않는 예술가가 생겨났으며, 국가가 공인한 교육의 체계와 취향에 맞는 이 예술가들은 흔히 '관학파官學派'라고 불렸다. 아카데미와 살롱 바깥에서 자리잡으려는 젊은이들은 명망 있는 관학파 화가들이 이끄는 사설 아틀리에에 등록해 미술을 공부했다.

일탈이 낳은 예술

규범이 있기에 일탈도 있는 법. 아틀리에에서 공부한 이들 중 훗날 인상주의를 비롯한 새로운 조류를 이끈 예술가들이 배출되었다. 흥미로운 것은 이 예술가들 대부분이 스승과 사이가 좋지 않았다는 점이다. 에두아르 마네의 스승이었던 토마 쿠튀르는 마네를 끔찍이도 싫어했고, 샤를 글레르의 화실에서 공부하던 클로드 모네와 피에르오귀스트 르누아르는 글레르에게 눈엣가시 같은 제자들이었다. 조토 디본도네나 다빈치는 스승에게서 배우면서 스승보다 '더 좋은' 작품을 만들려 했지만, 마네, 모네, 르누아르는 스승과 '다른' 그림을 그리려 했다.

한편, 어떤 스승은 자신은 전통적 규범에 따라 작업하면서도

토마 쿠튀르, 「타락한 로마인들」
캔버스에 유채, 472×772cm, 1847, 오르세미술관, 파리

제자들의 개성을 존중해주기도 했다. 화가이자 프랑스국립미술학
교의 교수였던 귀스타브 모로는 예술가로서 자신의 고전적인 스타
일을 완고하게 지켰지만, 교육자로서는 관대했는지 그의 아틀리에
에서 마티스와 조르주 루오 같은 파격적인 예술가들이 배출되었다.
한데 마티스와 마크 로스코 같은 예술가들도 스승이 되니 완고하게
아카데믹한 입장을 고수했다는 점은 또하나의 아이러니다.

　　귀족 출신이지만 '물랭루주'를 비롯한 유흥가의 모습을 과감하
게 그린 앙리 드 툴루즈로트레크도 당시 명망 높았던 관학파 화가
레옹 보나의 아틀리에에서 공부했다. 당연하게도 스승의 꾸중이 이

에두아르 마네, 「압생트 마시는 사람」
캔버스에 유채, 180.5×105.6 cm, 1859,
신카를스베르크글립토테크미술관, 코펜하겐

페르낭 코르몽, 「카인」

캔버스에 유채, 400×700cm, 1880, 오르세미술관, 파리

앙리 드 툴루즈로트레크,
「쉴페리크에서 볼레로를
추는 마르셀 랑데르」

캔버스에 유채, 145×149cm,
1895~96, 내셔널갤러리오브아트,
워싱턴 D.C.

어졌다. 레옹의 방식이 못마땅했던 툴루즈로트레크는 같은 관학파 화가이면서도 너그럽다고 알려진 페르낭 코르몽의 아틀리에로 옮겼고, 역시나 코르몽은 툴루즈로트레크의 스타일을 긍정하면서 격려해주었다. 재미있게도 훗날 툴루즈로트레크는 보나의 아틀리에에서 겪었던 갈등과 긴장을 그리워했다고 한다.

예술에서 창의성과 개성이 중요하다고 보는 이들에게 엄격한 사제관계는 인정하기 어려운 관습이었다. 그로부터 스승을 거스르더라도 전통을 뛰어넘는 혁신을 추구하는 것이 예술가들의 새로운 과제가 되었다. 어쩌면 예술의 역사는 규범에 반기를 든 예술가들의 이야기인지도 모른다. 하지만 그 아래에서는 규범을 찾아 세우려는 흐름도 면면히 이어져온다.

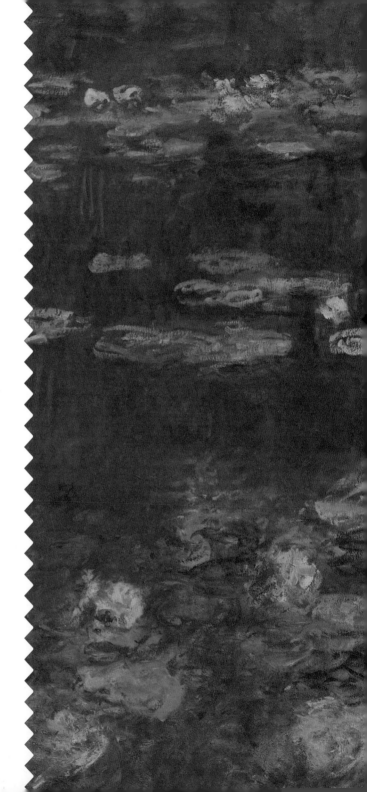

완
성

창작 의도의
충실한 구현

작품의
완성은
수용자

미
완
성

완성하지 못하는 예술가

다빈치는 1481년 피렌체의 스코페토에 있는 산도나토수도원으로
부터「동방박사의 경배」를 의뢰받았다. 하지만 이듬해 그는 밀라노
로 떠났고, 갈색 밑칠 위에 엄밀한 원근법에 따라 자연스럽게 인물
을 배치한 이 그림은 미완성으로 남았다. 그렇게 떠난 밀라노에서
다빈치는「스포르차 기마상」제작에 들어갔다. 하지만 이 역시 완
성하지 못했다. 게다가 악운이 겹친 것인지 그가 밀라노에서 완성
했던「최후의 만찬」은 보존에 문제가 있어 누더기 같은 상태로 남았
다. 이렇다보니 다빈치는 작품을 완성하지 못하는 예술가로 불리게
되었다.

　　그러나 실제로는 다빈치뿐만 아니라 그의 경쟁자였던 미켈란
젤로도 미완성 작품을 많이 남겼다. 미켈란젤로는 자기에게 주어진
시간이나 체력, 주변 상황을 주먹구구로 가늠하고는 규모가 큰 작
업을 욕심껏 여러 개 떠맡았고, 그러다보니 끝내지 못하는 작업이
많았다. 그는 자신의 천재성을 드러내는 동시에 창작활동이 하느님
의 뜻과 연결되어 있다는 믿음을 표현하기 위해 "자신은 어디까지
나 애초부터 돌덩어리 속에 들어 있던 형상을 끄집어낸 것뿐"이라
는 말을 하고는 했는데, 중년 이후로는 돌덩어리에서 형상을 끄집
어내지 못하는 경우가 갈수록 많아졌고, 그 때문에 자신의 재능과
신앙에 대한 회의에 사로잡히기도 했다.

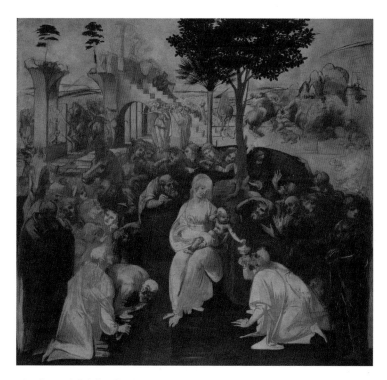

레오나르도 다빈치, 「동방박사의 경배」
패널에 유채와 템페라, 244×240cm, c.1482, 우피치갤러리, 피렌체

끝낼 곳, 끝낼 때

노화가 진행될수록 체력은 줄어들기 마련이다. 예술가들도 노년에
접어들면 시간과 에너지를 소진해 미처 마무리하지 못하는 작품이
많아지는 듯하다. 영국을 대표하는 풍경화가 조지프 말러드 윌리엄
터너의 작품은 후기로 갈수록 점점 흐릿해지는 경향을 보인다. 터

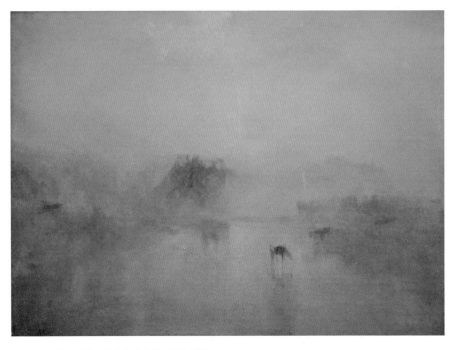

조지프 말러드 윌리엄 터너, 「노엄성, 일출」
캔버스에 유채, 90.8×122cm, c.1845, 테이트브리튼, 런던

너는 인물이든 풍경이든 건축물이든 구체적인 형상을 그리는 데 소
홀해졌고, 그 대신 근본적인 색과 형태를 표현하는 데 몰두했다. 그
는 영국왕립미술아카데미에 매해 작품을 냈지만 갈수록 그의 그림
은 점점 더 미완성처럼 보였다.

　　터너의 말년 그림과 관련된 일화가 있다. 당시에는 전시회 개
막 전날에 화가들이 벽에 걸린 자신의 작품을 마지막으로 손보는

관습이 있었다. 이때 함께 걸린 다른 화가들의 작품을 보기도 하고, 겸사겸사 비평가나 동료 예술가들과 이야기 나누면서 마무리 작업을 했다. 터너 역시 전시장에서 자기 그림을 손질하고는 했는데 갈수록 마지막 손질에 더 많은 시간을 들였고, 급기야 전시장에 거의 밑칠만 한 그림을 보내놓고 전시 전날에 뚝딱뚝딱 완성하기도 했다. 결국, 터너 사후 그의 작업실에서 발견된 그림들은 대부분 흐릿한 허깨비 같은 모습이어서 이 그림을 완성작이라고 할 수 있는지 화가의 계획이 무엇이었는지 가늠하기 어려웠다.

1870년대 이후 프랑스에서 인상주의 회화가 등장하면서 구체적인 장면의 묘사보다는 빛과 대기의 변화를 보여주는 풍경화가 득세하게 되었고, 20세기 들어서는 추상미술이 등장했다. 이런 흐름을 타고 터너는 인상주의를 선도하고 추상미술을 예고한 예술가로 재평가받았다. 터너가 70세 때 그린 「노엄성, 일출」은 아련한 붓 터치와 흐릿한 덩어리로만 그려진 그림이다. 당대의 관람객들은 이 그림 앞에서 당혹스러워했겠지만 오늘날 관람객들은 이 그림에 찬탄을 보낸다.

서명과 완성

완성과 미완성을 가르는 기준은 얼핏 분명해 보인다. 조각은 형태를 온전히 구현하고 표면을 고르게 다듬었다면 완성일 테고, 회화는 화면에 빈 곳 없이 손길이 미쳐 있어야 완성일 테다. 서양 회화

는 밑그림을 그린 후 물감을 여러 겹 얹기 때문에 물감이 충분히 얹혀 있지 않아 밑그림이 보인다면 미완성이라고 할 수 있다. 인상주의 회화를 보고 사람들이 당황했던 이유도 여기에 있다. 인상주의 화가들의 붓질이 너무 투박해서 성의가 없고 마무리가 안 된 것처럼 보였기 때문이다. 한편, 여백을 중시하는 동양의 서화에는 이런 기준이 적용되지 않는다. 동양미술의 걸작 중에는 화면 여기저기가 휑한 그림이 많다. 결국, 작품에서 예술가의 의도와 결과 사이의 거리가 드러나면 미완성이고, 거리가 느껴지지 않으면 완성이라고 할 수 있다.

예술가의 의도를 분명하게 보여주는 요소가 하나 있다면, 그건 바로 서명 아닐까? 서명은 진품의 증거이자 해당 작품이 완성되었다는 예술가의 선언으로 볼 수 있다. 유럽에서는 17세기 이후로 화가들이 화면에 서명을 습관적으로 넣었다. 화면의 서명이 완성작과 미완성작을 나누는 것이다. 그런데 서명이 그 그림의 완성을 명백히 확인해주는 것은 아니다. 모네나 에드가르 드가의 그림 중에는 분명 미완성인데도 서명이 들어가 있는 경우가 있다. 이들은 일단 작업을 시작하면 그 순간부터 자신의 그림이라고 표시를 해놓았다. 밑칠 단계에서 서명을 해두고 그림을 완성한 다음 최종 서명을 했다. 또, 서명의 진위 여부도 따져야 한다. 예를 들어, 모네가 젊은 나이에 폐병으로 죽은 아내의 모습을 그린 작품「죽은 카미유」에는 서명이 없었다. 경황이 없어 못 했을 수도 있고 아직 완성이 아니라고 여겼을 수도 있다. 그런데 모네 사후 모네의 아들이 아버지의

「죽은 카미유」 서명 부분

클로드 모네, 「죽은 카미유」
캔버스에 유채, 90×68cm,
1879, 오르세미술관, 파리

작품을 정리하면서 모네의 서명을 도장처럼 만들어 이처럼 서명이 없는 작품에 '찍었다'. 동양에서 서화에 행했던 '후낙관'과 같다. 그렇게 모네의 「죽은 카미유」 오른쪽 아래에는 모네의 서명이 '찍혀' 있다.

작품을 완성하는 이

작업 방식이 다채로워지고 예술에 대한 관념이 확장될수록 완성인

지 미완성인지 판단하기 어려운 예술작품이 많아지고 있다. 심지어
예술가 스스로는 미완성이라고 여겼지만 완성작으로 평가받는 작
품도 있다. 파리 오랑주리미술관에 있는 모네의 '수련' 연작은 화가
스스로는 완성이라고 선언하지 않았지만 오늘날 관람자들은 그런
사실을 의식하지 않는다. 마르셀 뒤샹은 그 기준의 모호함을 "작품
을 완성하는 사람은 작가가 아니라 그것을 보는 관람자"라고 멋들
어지게 표현했다. 그의 말에 따르면, 작품은 공개되어 관람자의 반
응을 받기 전까지는 미완성이며 관람자의 마음속에서 비로소 완성
된다고 할 수 있다. 그런데 어떤 작품에 대한 관람자의 감정과 판단
은 시대와 상황에 따라 달라진다. 인상주의가 처음 등장했을 때 관
람자 대부분이 인상주의 그림은 그림이 아니라고 했지만 10년 남짓

클로드 모네, '수련' 연작 중 「녹색 반사」
패널에 유채, 200x850cm, 1914~26, 오랑주리미술관, 파리

지나자 다들 편안하게 받아들였으며, 오늘날에는 사람들이 가장 좋아하는 유파가 되었다. 관람자에게 심판할 권리를 준다는 것은 예측할 수 없는 변덕과 변화에 작품의 운명을 맡긴다는 말과 같다.

어떤 작품을 감히 '완성'이라고 할 수 있을까. 작품은 늘 그것이 놓인 공간, 그 작품을 이리저리 움직이며 배치하는 이들의 손, 작품을 바라보며 느끼고 판단하는 감상자 안에서 언제일지 모를 완성을 향해 끝없이 살아 움직인다.

미완성 작품의 매력

러시아의 문호 표도르 미하일로비치 도스토옙스키의 『카라마조프 가의 형제들』은 애초에 작가 자신이 구상했던 이야기의 일부일 뿐이다. 도스토옙스키는 더 많은 내용을 이어 쓸 생각이었지만 이 계획을 실행하지 못하고 세상을 떠났다. 즉, 이 소설은 미완성이다. 그런데도 많은 이들은 발표된 부분만으로도 걸작이라고 생각하며, 심지어 이 소설이 작가의 의도대로 더 이어졌더라도 지금보다 더 좋은 소설이 되지 못했을 것이라고 말하는 이도 있다.

미술에서 이와 비교할 만한 예라면 미켈란젤로가 조성한 교황 율리우스 2세의 영묘를 들 수 있다. 1505년에 교황은 영묘 조성 계획을 세우고 미켈란젤로에게 이를 맡겼는데, 당장 전쟁 자금이 필요해지자 이 계획을 미루었다. 그뒤 세상을 떠난 교황을 대신해 영묘 조성을 맡은 유족은 계획을 여러 차례 축소하고 변경했다. 결국 미켈란젤로는 영묘를 1545년에야 완성할 수 있었다. 영묘의 초안이 나온 시점으로부터 40년이나 걸린 셈이다. 애초의 장대한 계획에 맞춰 만들었지만 규모가 축소되면서 오갈 데 없게 된 조각상들이 여기저기 흩어졌는데, 그중 루브르박물관에 있는 두 명의 노예상이 유명하다. 속박에서 벗어나기 위해 몸부림치는 이들 형상은 그 의미는 모호하지만 관람자에게 깊은 인상을 남긴다. 미술사가 샤를 드 톨네는 이를 "육체라는 감옥에서 벗어나려는 인간 영혼의 절망적인 투쟁"이라고 해석했다. 영묘가 처음부터 작은 규모로 계획되었다면 볼 수 없었을지도 모르는 작품이다.

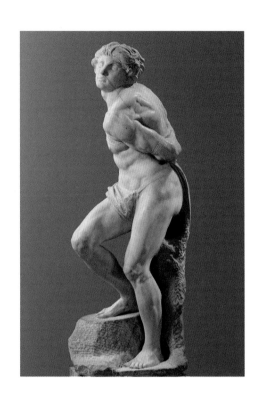

**미켈란젤로 부오나로티,
「반항하는 노예」**
대리석, 높이 215cm, 1513,
루브르박물관, 파리

　　미완성작은 대개 예술가의 사후에 당사자의 의지와 상관없이 공개된다. 미완성작은 과정을 고스란히 드러내기 때문에 예술가로서는 보이고 싶지 않은 치부지만, 그 불완전성이 계속 우리를 사로잡는다. 만약 완성되었더라면 어떤 모습일지, 더 나아졌을지 더 나빠졌을지 묻게 된다. 그런 의미에서 미완성은 아름답다. 멈춰진 과정이 상상을 끝없이 펼쳐나가게 만들기 때문이다.

열정

**충동과
격정의
표현**

이상과
이성의
조율

냉
정

예술가의 냉정과 열정

지금은 취할 시간!

시간의 학대받는 노예가 되지 않으려면, 취하라,

끊임없이 취하라!

술에, 시에 혹은 미덕에, 그대 좋을 대로.

샤를 피에르 보들레르, 「취하라」에서

　냉정과 열정을 비교하자면 다음의 이미지들이 떠오른다. 냉정
은 수평이고 열정은 수직이다. 냉정은 평온함이고 열정은 격렬함이

바실리 칸딘스키, 「무제」
종이에 잉크와 수채, 49.6×64.8cm, 1913, 퐁피두센터, 파리

다. 냉정은 에너지의 결여, 혹은 에너지의 균형이고, 열정은 에너지의 이동, 혹은 폭발이다. 이러한 극단적인 구분은 예술가를 묘사할 때도 자주 쓰인다. 미술사를 보면 이성적이고 엄밀한 태도로 인생과 예술에 접근한 이들이 있는가 하면, 충동적이고 격정적으로 창작활동을 한 이들도 있다.

물론 예술가의 기질이 작품 스타일과 반드시 일치하지는 않는다. 과거 미술 교과서에서는 추상미술을 설명하며 바실리 칸딘스키는 '뜨거운 추상'으로, 피트 몬드리안은 '차가운 추상'으로 구분했다. 하지만 정작 칸딘스키의 실제 성격은 엄격하고 냉정하다는 평가가 우세했고, 칸딘스키도 자신이 차갑게 보인다는 점을 의식했는지 예술에 대한 이상적인 태도로서 '얼음 속의 불꽃'이라는 기이한 표현을 내세워 자신을 변호했다.

**피트 몬드리안,
「빨강, 파랑, 노랑이
들어간 구성」**
캔버스에 유채, 46×46cm,
1930, 개인 소장

예술가의 광기

TV 프로그램이나 영화에서 미술가들은 제 분을 못 이겨 캔버스를 찢고 작품들을 파괴하는 등 종종 감정적인 사람으로 묘사된다. 조선 후기에 활동했던 화가 장승업의 생애와 예술을 다룬 영화「취화선」에도 장승업이 천둥 치는 날에 밖으로 나가 소리를 지르며 날뛰는 모습이 담겼다. 이 광기는 자신의 작품에 대한 불만과 설명하기

어려운 정 한情恨에서 나왔다. 장승업은 즐겁게 그림을 그리다가도 갑작스레 심사가 뒤틀려 그림을 찢어버리고는 했다. 사실 이는 장승업보다 앞서 활동했던 조선 후기 화가 최북의 버릇이었다. 최북은 금강산을 유람하다가 구룡연에서 만취해서는 "천하 명인 최북이가 천하 명산 금강산에서 안 죽는다니 말이 되느냐"라고 외치고는 물속으로 뛰어들어 일행이 끄집어냈다는 얘기와 한 권력

장승업,「호취도」
종이에 담채, 135.4×55.4cm,
19c, 삼성미술관리움, 서울

최북, 「토끼를 잡아챈 매」
종이에 먹, 41.7x35.4cm,
19c, 국립중앙박물관, 서울

자의 일방적인 그림 의뢰를 거절하며 자기 눈을 스스로 찌른 일화
로 유명하다.

　　이렇게 예술가의 열정과 '광기'는 자주 연결된다. 반 고흐가 대
표적이다. 그는 프랑스 아를에서 자기 귀를 직접 자르기까지 했고
정신병원에 오랫동안 입원했으니 '광인'으로 여겨지는 것도 어쩌면
당연하다. 심지어 반 고흐는 오베르쉬르우아즈에 자리잡은 이후 지
속적으로 발작에 시달리다 1890년 7월 27일 권총을 꺼내 자신의 가
슴에 대고 방아쇠를 당겨 스스로 목숨을 끊은 것으로 알려져 있다.

　　반 고흐의 장례를 치른 뒤 동생 테오는 반 고흐가 입었던 윗옷
주머니에서 종잇조각을 발견했다. 반 고흐가 테오에게 쓰다 만 편

지였다. "예술, 그것을 추구하다가 내 삶은 반쯤 파묻혔다"라는 문
장을 포함하고 있어 이 편지를 흔히 반 고흐의 유서라고 여긴다. 하
지만 그 종잇조각에는 테오에게 물감을 더 보내달라고 부탁하는 내
용도 들어 있어 반 고흐의 현실적이고 이성적인 면모를 엿보게 된
다. 실제로 반 고흐는 여러 나라 언어를 읽고 쓸 줄 알았고 엄청나
게 많은 책을 읽었으며 체계적으로 생각하고 행동했다. 자신의 작
품이 상업적인 가치를 가질 수 있다고 생각했고, 미술시장에서 성
공하기 위해 이리저리 궁리했다. 그를 광기에 휩싸인 예술가로만
볼 수 없는 이유다.

　이렇듯 예술가는 열정과 냉정을 모두 품고 있다. 작품활동에

빈센트 반 고흐, 「자화상」
캔버스에 유채, 65×54cm,
1889, 오르세미술관, 파리

는 번뜩이는 영감과 벽돌 쌓기와도 같은 지난한 노력이 모두 필요
하다. 시인 폴 발레리가 노년의 드가와 만나서 보고 들은 것을 바탕
으로 쓴 『드가·춤·데생』에는 이런 대목이 있다. 어느 날 루브르박
물관에서 드가와 함께 풍경화가 테오도르 루소의 그림을 보던 발레
리가 말했다. "저 나뭇잎들을 모두 그리려면 얼마나 지루했을까요."
그 말을 들은 드가는 딱 잘라 말했다. "무슨 소리! 지루함이 없으면
즐거움도 없는 법이라네."

영감 가득한 그림

토머스 에디슨은 "천재는 1퍼센트의 영감과 99퍼센트의 노력으로
이루어진다"라는 말로 유명하다. 이 말은 아이들을 책상 앞에 붙들
어놓으려는 어른들에 의해 자주 인용되었지만, 본래 에디슨은 노
력으로 실력을 어느 정도 끌어올릴 수 있다고 해도 결정적인 '영감'
이 없으면 천재가 되기 어렵다는 뜻으로 한 말이었다.

　어쩌면 영감은 이성으로 파악할 수 없는 것일지도 모른다. 「취
화선」에는 어느 날 장승업이 술에 취해 '지두화指頭畵'를 한 점 그리
는 장면이 나온다. 원숭이가 술병을 들고 날뛰는 모습인데, 장승업
은 그 꼴이 꼭 자신의 모습 같다고 느낀다. 그런데 다음날이 되자 그
는 이 그림을 그린 것을 기억하지 못하고 아내에게 지난밤 누군가
다녀가지 않았느냐고 묻는다. 이 장면은 창작에서 경지에 이르려면
스스로를 전혀 의식하지 못하는 국면, 넋이 빠져나가는 국면에 접

어들어야 함을 강조한다.

　술에 관한 일화라면 프랜시스 베이컨을 빼놓을 수 없다.『알코올과 예술가』를 쓴 알렉상드르 라크루아는 베이컨이 자주 밤늦게까지 술을 마시고 다음날 아침 일찍 일어나서 그림을 그렸다는 일화를 소개한다. 저자는 베이컨이 의도적으로 알코올을 이용해 스스로를 힘겨운 상황으로 몰아붙였다고 해석했는데, 과연 그럴까? 술을 덜 마셨더라면 더 많이, 더 활발하게 그림을 그리지 않았을까? 창작과 술의 관계는 명확히 규명하기 어렵다.

　때로는 창작물이 사람들을 광기로 몰아넣기도 한다. 파트리크 쥐스킨트의 소설『향수』에는 군중이 어떤 냄새에 취해 이성을 잃고 발광하는 장면이 나온다. 미술계에서는 미술품 앞에서 정신착란을 일으키는 '스탕달 증후군'도 종종 보고되고, 로스코의 그림 앞에서 형언할 수 없는 감정에 사로잡혀 눈물을 흘렸다는 사람도 적지 않다. 이런 경우, 작품이 수용자에게 열정을 전달한 것일까, 예술 수용자의 열성이 작품의 해석에 영향을 미친 것일까? 가장 이상적인 만남은 열정에 사로잡힌 예술가가 만든 작품을 정신적으로 한껏 고양된 관람자가 보는 순간일까? 꼭 그렇지는 않을 것이다. 열정의 결여가 냉정이거나 냉정의 결여가 열정이 아니듯 열정에 사로잡힌 이들이라고 해서 서로 통하는 것도 아니다. 열정에도 여러 방향과 여러 모양이 있기 때문이다.

　감정을 끌어올려 수용자의 가슴을 뒤흔드는 작품을 만들었던 예술가들이 끝내 영혼의 평안을 찾지 못한 이야기를 얼마든지 찾을

수 있다. 예술과 감정의 물결은 고정되어 한쪽은 가라앉아 있고 다른 한쪽은 휘몰아치는 것이 아니다. 이 물결은 솟구쳤다가 가라앉고 또다시 솟구치며 늘 동요한다.

왼
쪽

**사악함과
세속성**

오른쪽

좌우가 바뀐 그림

19세기 이전까지 화가들은 앞선 화가들의 작품을 직접 보기가 어려워 원작을 바탕으로 제작된 동판화나 목판화를 보고 원본 그림을 짐작하는 경우가 많았다. 반 고흐는 자신이 예술가로서 깊이 존경했던 장프랑수아 밀레의 작품을 감상하고 여러 점 모사했다. 그런데 원작이 아닌 판화를 보고 모사한 터라 원본과 차이가 있을 수밖에 없었다. 판화에는 밀레의 그림 속 부드러운 명암과 포근한 색채가 담기지 않아 원작에 비해 평면적인데, 반 고흐는 자신의 상상력을 동원해 특유의 힘찬 선과 선명한 색채로 깊이감을 더했다. 그런데 좌우가 바뀌어 제작된 판화를 참고했는지, 반 고흐의 모사는 좌

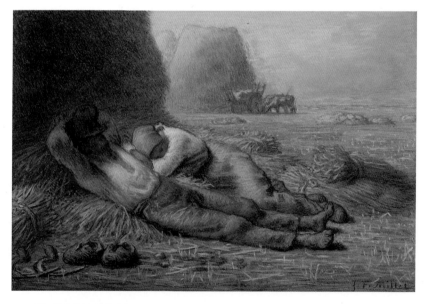

장프랑수아 밀레, 「낮잠」
우브 페이퍼에 파스텔과 흑연, 29.2×41.9cm, 1866, 보스턴미술관, 보스턴

우가 반전되어 있다.

판화는 공판화 외에는 모두 판에 물감을 묻혀 찍어내기 때문에 좌우가 바뀌는 것이 특징이다. 그렇기에 판화가들은 애초에 자신이 의도했던 이미지의 좌우를 바꿔 판에 옮긴다. 그런데 반 고흐의「낮잠」모작에 드러난 것처럼 판화가들도 이따금 실수한다. 아마 반 고흐는 자신이 좌우를 바꿔 그렸다는 것을 끝까지 몰랐을 텐데,「낮잠」원작과 반 고흐의 모사를 함께 볼 수 있는 우리 눈에는 기이한 노릇이다. 간혹 책이나 인터넷에 그림의 좌우가 바뀌어 실리는 경우가 있는데 좌우가 바뀌었다고 해서 그 작품이 아니라고 할 수는 없지만 뭐라 설명하기 어려운 이질감이 든다.

빈센트 반 고흐,「밀레의 '낮잠' 모작」
캔버스에 유채, 73×91cm, 1889~90, 오르세미술관, 파리

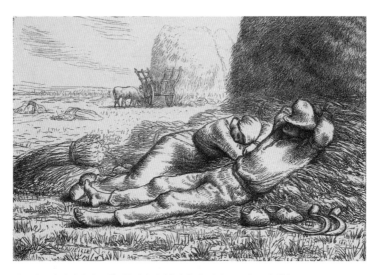

자크아드리앵 라비에유, 「오후」(밀레의 「낮잠」을 바탕으로 만든 판화)
목판화, 14.9×22cm, 1830~75, 메트로폴리탄미술관, 뉴욕

예수의 시선

서구에서 오른쪽은 긍정적, 왼쪽은 부정적인 의미를 띤다. 오른쪽
은 선하고 고귀한 가치를, 왼쪽은 사악하고 세속적인 가치를 가리
켰다. 영어에서 오른쪽을 의미하는 'right'에는 '올바른, 정당한'이
라는 뜻이 들어 있고, 프랑스어에서 왼쪽을 의미하는 'gauche'는 '서
투른'이라는 의미도 지닌다. 그 기원은 성경에서 찾을 수 있다. 복음
서에 따르면 예수가 구원받을 자들을 오른편에 놓고 구원받지 못할
자들을 왼편에 놓겠다고 말했다고 한다. 마지막날에 '양'과 '산양'을
나눌 텐데, 양은 오른편에, 산양은 왼편에 둘 것이라고도 했다. 그래

서 '최후의 심판'을 그린 그림에는 모두 그림 한가운데에 자리잡은 예수와 그 오른편에 구원받아 하늘로 올라가는 이들, 왼편에 악마들에게 붙들려 지옥으로 떨어지는 이들이 있다.

제임스 홀은 『왼쪽-오른쪽의 서양미술사』에서 전통적으로 그림 속 예수의 몸과 시선은 오른쪽을 향하고 있지만 미켈란젤로는 종종 예수가 왼편을 향하도록 그렸다는 점을 지적했다. 중세의 신비주의자들은 심장이 자리잡은 왼쪽에 가장 강렬하고 진정한 사랑이 깃들어 있다고 보았는데, 르네상스의 문화 엘리트들이 이를 받아들여 오른쪽을 우위에 두었던 전통에 반대하며 왼쪽을 인간애, 여성, 시간의 경과 등의 상징으로 재평가했다. 이를 근거로 홀은 미켈란젤로의 「최후의 심판」 속 예수의 몸이 왼쪽을 향하고 있는 데에는 왼쪽에 대한 사람들의 인식 변화가 작용했다고 주장한다. 또한 홀은 예수가 왼쪽을 바라보는 것을 지상의 불완전한 인간을 향한다는 뜻으로도 해석했다. 오른쪽을 바라보는 것은 신에 대한 책무를 다한다는 뜻이고 왼쪽을 바라보는 것은 인간에 대한 사랑의 표시인데, 예수가 왼쪽을 택한 것이 인간애의 발로라는 주장이다.

그러나 의아한 점이 있다. 「최후의 심판」 속 예수의 모습에서 인간에 대한 사랑이, 예수의 표정에서 연민이 느껴지는가? 오히려 오른손을 치켜든 예수의 결연한 몸짓은 지옥에 떨어지는 인간에게 자비란 없음을 암시하는 듯하다. 예수가 인간을 바라보는 방향을 바꿔놓은 미켈란젤로의 선택은 새로운 시대로 나아가려는 의도가 아니었을까? 중세의 예술가들이 특정한 방향을 향하게 인물을 그

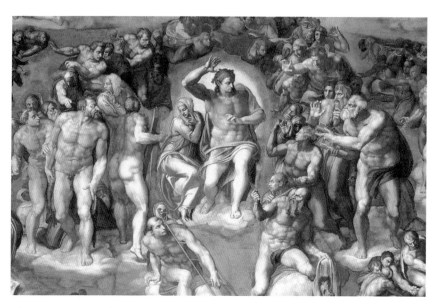

미켈란젤로 부오나로티,「최후의 심판」(그리스도 부분)
프레스코, 1537~41, 시스티나예배당, 바티칸

림으로써 그림의 메시지를 직접적으로 드러냈다면, 미켈란젤로는
특정한 방향을 바라보는 행위와 그 시선을 통해 긍정 혹은 부정의
가치를 드러냈다고 볼 수 있다.

좌수영과 우수영

왼쪽과 오른쪽은 바라보는 시점에 따라 바뀐다. 한 예로, 한국의 역
사에서 존경받는 장군인 충무공 이순신은 임진왜란이 발발했을 때

전라좌수영全羅左水營을 지휘하는 전라좌수사였다. 전라도와 경상도 지역에는 수군水軍이 중요했기에 각각 두 개씩 수영水營이 설치되어 있었다. 현대인이라면 지도의 위쪽을 북쪽이라고 판단할 테니 좌수영이 전라도의 서쪽에 있을 것으로 생각하기 쉽다. 하지만 실제로는 우수영이 서쪽, 좌수영이 동쪽에 있었다. 한양에서 바라보는 시점을 기준으로 왼쪽과 오른쪽을 정했기 때문이다. 이처럼 시점이 달라지면 좌우도 뒤바뀐다.

> **우리가 지금은 거울에 비추어보듯이 희미하게 보지만 그때에 가서는 얼굴을 맞대고 볼 것입니다. 지금은 내가 불완전하게 알 뿐이지만 그때에 가서는 하느님께서 나를 아시듯이 나도 완전하게 알게 될 것입니다.**
>
> 「고린도전서」 13장 12절

이처럼 성경이 쓰였던 시절에 거울이 흐릿했던 것과는 달리, 거울 제조 기술이 발전해 크고 선명한 거울이 널리 보급되면서 당혹스러운 수수께끼가 일상에 자리잡았다. 거울은 세상을 더없이 선명하게 담는 유용한 도구지만 왼쪽과 오른쪽은 반드시 뒤바뀌는데, 이로써 왼쪽과 오른쪽이 상대적이고 가변적일 수 있다는 인식이 싹텄다. 19세기 중반 이후로 화가들이 거울상의 자화상을 수정하지 않은 것도 그 가변성을 의식했음을 보여준다. 반 고흐의 그림 중 오른손으로 팔레트와 붓을 쥔 모습을 그린 자화상이 있다. 반 고흐가

**빈센트 반 고흐,
「화가로서의 자화상」**
캔버스에 유채, 65.1×50cm,
1887~88, 반고흐미술관,
암스테르담

**에두아르 마네,
「팔레트를 든 자화상」**
캔버스에 유채,
83×67cm, 1879,
개인 소장

왼손잡이였을까 싶지만 실은 거울에 비친 모습을 보이는 대로 그린 것이다. 마네도 거울을 보고 팔레트를 오른손에, 붓을 왼손에 들고 있는 모습을 '오른손'으로 그렸다. 이렇듯 19세기 중반부터 화가들은 그전과 달리 자신이 왼손잡이로 보여도 상관없다며 거울에 비친 자신의 모습을 수정하지 않고 '보이는 대로' 그렸다.

그림 또한 거울의 특성을 갖는다. 앞서 언급한 「최후의 심판」에서 예수의 오른편은 경건하게 상승하고 왼편은 참혹하게 추락하지만, 정작 그 그림을 보는 입장에서는 자신의 왼편이 상승하고 오른편이 추락하는 것처럼 보인다. 거울에서 왼쪽과 오른쪽이 뒤바뀐다는 사실은 인간이 세상을 바라보고 판단할 때 어떤 축을 가질 수밖에 없음을 의식하게 하는데, 이 축을 중심으로 모든 것이 단번에 바뀔 수 있는 이 기이한 가변성은 인간에게는 떨쳐버릴 수 없는 악몽이다. 초현실주의 화가 르네 마그리트는 좌우가 바뀌지 않는다면 그 또한 끔찍한 악몽이 될 것이라며 「금지된 재현」에서 좌우가 바뀌지 않는 거울을 그렸다.

균형

**시각적
안정감**

무한 상상
가능성

역동

카라바조의 불안정과 루벤스의 균형

바로크미술을 대표하는 화가 카라바조가 그린 「그리스도의 매장」
은 오늘날에는 상당히 기이하게 보인다. 당장이라도 이탈리아 대도
시의 뒷골목에서 데려올 수 있을 법한 사람들로 장면을 연출한 대
단히 현실적인 그림인 반면, 일부 인물들은 마치 연극 무대에서 배
역을 나눠 연기하고 있는 것처럼 작위적으로 보인다. 그리스도 역
시 그리스도 배역을 맡은 연기자가 죽은 시늉을 하는 것 같다.

　　이 작품을 이후 플랑드르 화가 루벤스가 모사했다. 루벤스는
1601년에 처음 카라바조의 그림을 보았고 깊이 매료되었다. 안트

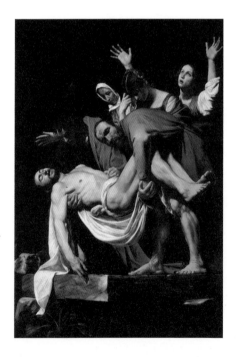

**미켈란젤로 메리시
다 카라바조,
「그리스도의 매장」**

캔버스에 유채, 300×203cm,
c.1600~04, 바티칸박물관, 바티칸

베르펜으로 돌아온 후 루벤스는 카라바조처럼 명암의 강렬한 대비
와 극적인 구도를 그림에 활용했다. 루벤스는「그리스도의 매장」을
모사하면서 몇 가지 변화를 주었는데, 카라바조의 그림에서 양팔을
위로 뻗으며 비탄의 몸짓을 하는 맨 뒤 오른편 여성을 화면 앞쪽 왼
편으로 옮겼고, 또, 카라바조의 그림에서 죽은 그리스도를 받쳐들
면서 아래를 내려다보는 사도 요한을 맨 왼편으로 옮겼다. 화면의
무게를 왼편 아래로 옮겨 오른편에서 왼편으로 인물들이 쏟아질 것
처럼 보였던 원작의 불안정함을 없앤 것이다. 한편, 그리스도의 머
리를 좀더 뒤로 꺾어 죽은 사람이라는 점이 분명히 느껴지도록 했

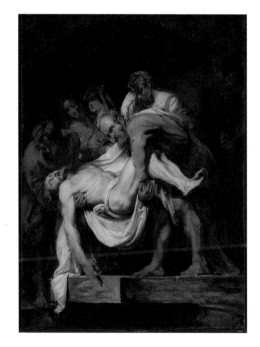

**페테르 파울 루벤스,
「카라바조의 '그리스도의
매장' 모작」**
패널에 유채, 88.3×66.5cm,
c.1612~14, 캐나다국립미술관,
오타와

다. 루벤스는 이 그림이 모사할 만한 가치가 있는 훌륭한 작품이라 생각하면서도 전체적인 균형은 보완해야 한다고 판단했던 것이다.

대각선과 수평선

어떤 작품은 시각적 안정감을 주고 어떤 작품은 시각적 불안감을 준다. 에드바르 뭉크의 「절규」를 보면 절로 불안해지는데, 그 이유는 그림 앞쪽에 서 있는 비명을 지르는 인물 때문이기도 하지만 화면 전체가 대각선으로 구성되어 있기 때문이다. 구불거리는 구름과 불꽃 같은 노을, 일렁이는 물결 등으로 조성한 대각선 구도는 뭉크

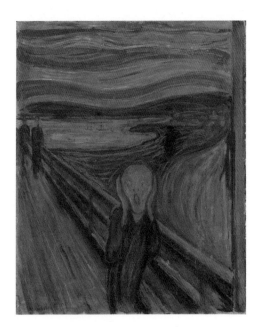

에드바르 뭉크, 「절규」
하드보드에 유채,
91×73.5cm, 1893,
오슬로국립미술관, 오슬로

의 작품에서 여러 차례 등장한다. 반면 수평선이 강조된 그림들은 시각적 안정감을 준다. 불쑥 튀어나온 곳이라고는 없는 평평한 땅에 풍차가 자리잡은 네덜란드 풍경화가 그러하다. 이러한 안정감은 역설적으로 부정적인 기분을 일으키기도 하는데, 카스파르 다비트 프리드리히가 그린 바다 그림은 그 광활함 때문에 오히려 무력감을 준다. 그의 그림 「해변의 수도사」에는 원래 해변에 홀로 서서 바다를 바라보며 명상에 잠긴 수도사 외에도 바다 양쪽에 두 척의 배가 그려져 있었다고 한다. 그는 그림을 보는 이에게 더욱 무력감을 주기 위해 수고롭게 그린 배를 물감으로 모두 덮어버렸다.

　　한편 인간의 몸이 수평을 이룬다는 것은 긍정적인 의미가 아니

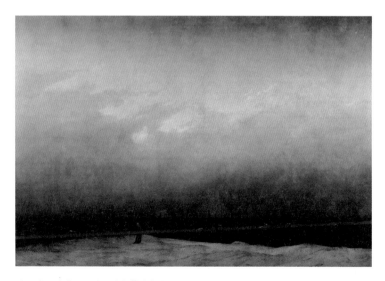

카스파르 다비트 프리드리히, 「해변의 수도사」
캔버스에 유채, 110×171.5cm, 1808~10, 베를린구립국립미술관, 베를린

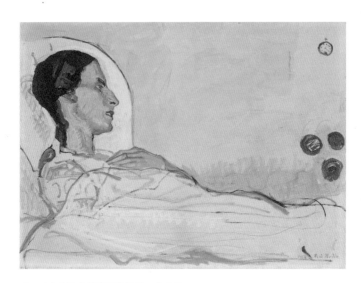

페르디낭 호들러, 「병원 침대 위 고데다렐」
캔버스에 유채, 63x86cm, 1914, 졸로투른시립미술관, 졸로투른

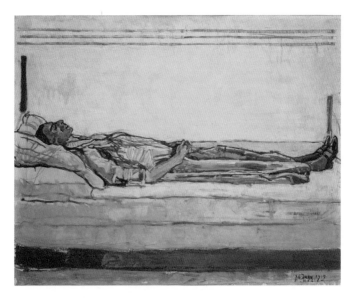

페르디낭 호들러, 「숨을 거둔 발렌틴 고데다렐」
캔버스에 유채, 65.5×81cm, 1915, 개인 소장

다. 몸을 길게 누이고 잠을 자고 있는 모습일 수도 있지만, 회화에서는 대체로 숨이 끊어졌음을 나타낸다. 스위스 화가 페르디낭 호들러는 암 선고를 받고 입원한 아내 발렌틴 고데다렐의 모습을 그림에 담았다. 날이 갈수록 허약해지는 아내의 모습을 따라 그리다보니 결국 연작이 되었는데, 아내의 고통이 커질수록 더해가는 화가의 심란함이 그림의 필치에 고스란히 드러난다. 아내의 몸은 세워 앉았던 초기 그림에서 시간이 흐를수록 수평에 가까워진다. 그러다가 고데다렐이 결국 숨을 거둔 날, 호들러는 호수의 수평선처럼 길게 누운 아내의 몸을 그렸다. 수직선은 역동적이고 수평선은 평온하다. 수직선은 삶이고 수평선은 죽음이다.

역동 속의 균형

들라크루아의 「민중을 이끄는 자유의 여신」은 대단히 역동적이고 일견 요란한 작품이지만 구도는 안정적이다. 반란자와 진압군의 시신이 화면 아래쪽에 수평으로 쌓여 있고 그 위에서 자유를 상징하는 인물, 속칭 마리안이 군중을 독려한다. 활력 넘치는 마리안과 중절모를 쓰고 재킷을 입은 남성, 그리고 양손에 권총을 들고 내달리려는 소년이 고전적인 삼각형 구도를 이루고 있다. 게다가 마리안은 고대 그리스의 조각상이나 도기에서 볼 수 있는 인물처럼 반듯하게 옆얼굴을 보인다. 소란 속의 부동不動으로, 균형과 역동이 조화를 이룬 작품이다. 어쩌면 들라크루아는 진정한 고전주의자였는지

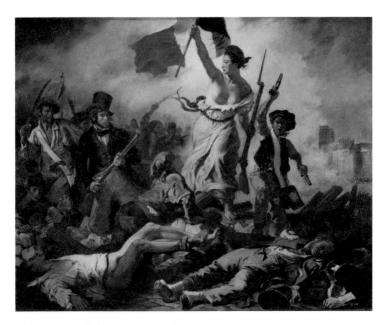

외젠 들라크루아, 「민중을 이끄는 자유의 여신」
캔버스에 유채, 260x325cm, 1830, 루브르박물관, 파리

도 모른다.

　반면에 모로가 그린 「키마이라」는 막 날아가려는 반인반마半人
半馬를 보여준다. 본래 키마이라는 모로의 그림과는 전혀 다르게 신
화 속의 괴물 중에서도 가장 흉측한 편이지만 여기서는 켄타우로스
가 날개를 단 모습으로 묘사되었고, 목에 팔을 감은 여인을 데리고
허공을 향해 몸을 내밀고 있다. 어딘지 애절하면서도 안타까운 이
연인은 하늘로 오르기에는 무겁고 둔해 보인다. 바로 다음 순간 바
닥에 내리꽂히는 것은 아닐까 노심초사하게 된다. 어딘가 모르게

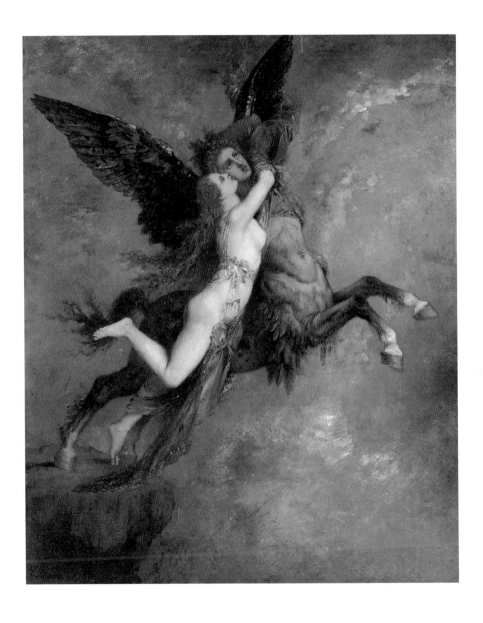

귀스타브 모로, 「키마이라」
패널에 유채, 33×27.5cm, 1867,
하버드미술관, 케임브리지

어긋난 균형감이 시각적 불안을 조성한다. 하지만 그 점이 오히려 상상력을 자극한다. 절벽 바깥으로 몸을 내밀었으니 이제 물러설 길은 없다.

이처럼 화면에서 느껴지는 격렬한 움직임과 방향성을 역동성이라고 한다. 더 나아가 이 역동성은 작품이 어디로든 향할 수 있고 무엇이든 될 수 있다는 느낌을 준다. 프란시스코 데 고야와 마르크 샤갈은 공중을 나는 인물을 그렸는데 물리법칙을 무시한 묘사는 경이로움과 황홀경, 일상적인 인식 기반에서 이탈함을 의미했다. 갑작스레 '출현'하는 존재들도 있다. 모로는 세례요한이 마치 계시처럼 빛을 뿜으며 등장하는 그림을 그렸고 오딜롱 르동은 인간의 거대한 머리가 맥락 없이 바다 위에 떠오르는 기이한 장면을 연출하기도 했다. 한편, 사라지는 존재들도 있다. 영혼이나 유령을 시각적으로 표현하기 위해 반투명한 모습으로 흐릿하게 묘사하기도 한다.

물질세계 저편의 존재라는 느낌을 불러일으키기 위해서가 아니라 세상이 정신없이 움직인다는 것을 보여주기 위해 형상을 해체하는 경우도 있다. 20세기 초 이탈리아 미래주의 예술가들의 작품에서 인간과 사물의 형상은 흐릿하고 투명해졌다. 전통이나 고전은 쓸모없고 인류가 새로이 만든 산업과 기계문명이 가장 아름답다고 주장했던 미래주의 예술가들은 기계와 속도를 찬양하며 빠르게 움직이는 세상의 양상을 묘사하려던 끝에 쉽게 파악되지 않는 형상으로 가득한 작품을 내놓았다.

지난날의 미술작품은 화면이 틀 속에 정지해 있지만 그 안에서

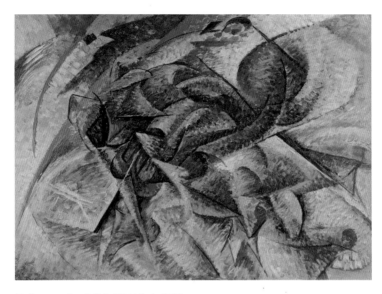

움베르토 보치오니, 「사이클 선수의 역동성」
캔버스에 유채, 70x95cm, 1913, 페기구겐하임컬렉션, 베네치아

도 역동성과 균형은 긴장을 빚어내며 끝 간 데 없는 상상을 펼쳐 보여준다. 이것이 영상이 지배하는 현재에도 사람들이 회화를 사랑하는 하나의 이유이기도 할 것이다.

창조

하늘 아래
새로운 것

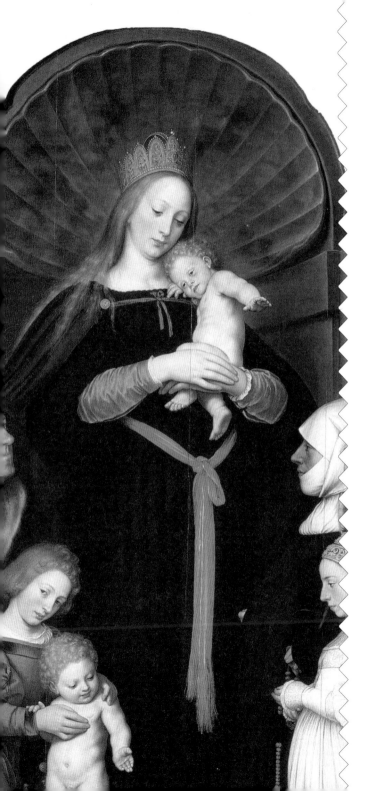

모
방

모방의 연쇄

위대한 예술가는 새로운 작품을 만들어내고, 그보다 못한 예술가는
다른 이가 앞서 만든 작품을 모방한다고 흔히 생각한다. 하지만 뛰
어난 예술가도 처음에는 모방하면서 기량을 익히고 자신만의 세계
를 탐색해 뒷날 새로운 것을 만들어냈다. 피카소는 "훌륭한 예술가
는 흉내낸다. 하지만 위대한 예술가는 훔친다"라고 말하기도 했다.
이렇듯 미술품은 영향 관계 속에 존재한다. 예술가들은 더 좋은 작
품을 만들기 위해 옛 미술품을 연구했고, 필요하다면 같은 시기의
다른 예술가들의 작품을 몰래 따라 그리면서 기법을 연구했다. 원
작을 그대로 베끼는 모사는 새로운 작품을 창작하는 바탕이었고,
오랫동안 미술교육의 중요한 요소였다.

르네상스미술은 기본적으로 고대 그리스·로마의 예술을 모범
으로 삼은 것이었고, 이 시기의 예술가들은 고대 조각품을 통해 인
체를 연구했다. 미켈란젤로는 「라오콘」「벨베데레의 토르소」 같은
고대 조각을 참고해 근육이 꿈틀거리는 인체를 만들었고, 라파엘로
는 미켈란젤로와 다빈치의 장점을 고루 취해 재빨리 자신의 스타일
을 구축했다. 라파엘로가 바티칸궁전 벽화에 그린 힘찬 근육질의
육체는 미켈란젤로에게서 배운 것이고, 그가 그린 초상화의 포즈들
은 다빈치의 「모나리자」를 연구해 습득한 것이었다.

또한 벨기에와 네덜란드에서 그림을 그리던 반 고흐는 1886년
에 파리로 와서야 비로소 인상주의미술을 접하며 색상이 강렬한 그
림을 그리기 시작했다. 신인상주의미술의 점묘법을 닥치는 대로 흉

내내기도 했다. 그런 한편 일본 판화와 우키요에에 매료되어 우타
가와 히로시게의 그림을 그저 재료를 바꿔서 그대로 옮겨 그리다가
나중에는 일본 판화에서 배운 것을 자신의 그림에 녹여냈다. 반 고
흐의 말년 그림에는 우키요에에서 배운 단순하고도 과감한 구도,
강렬한 색채와 뚜렷한 윤곽선 등의 특징이 잘 녹아 있다.

레플리카

다빈치는 작품을 끝내지 못했던 것으로 유명한데, 그럼에도 「암굴
의 성모」는 두 점을 그렸다. 파리 루브르박물관과 런던 내셔널갤러
리에 소장되어 있는 이 두 작품은 주제는 같지만 내용과 기법은 미
세하게 다르다. 이 그림은 헤롯왕의 손길을 피해 이집트로 피난했
던 성가족이 어린 세례요한을 만난다는, 성경의 외전에 실린 내용
을 다루고 있다. 배경으로 산과 암석, 물이 멀리 보이고, 전경에는
성모마리아와 아기 예수, 세례요한, 천사 우리엘이 삼각형 구도를
이루며 자리하고 있다. 성모는 손바닥을 펼쳐 아기 예수와 세례요
한을 축복하고, 세례요한은 아기 예수를 향해 무릎을 꿇고 있으며,
천사는 아기 예수 뒤에서 세례요한을 손가락으로 가리킨다.
　　애초에 다빈치는 밀라노 산프란체스코성당의 무염시태 결사
단예배당을 위해 이 그림을 그렸다. 그런데 중간에 어떤 연유로 이
그림을 주문자들에게 넘기지 않고 새로 그렸는데, 처음에 그린 그
림이 루브르박물관, 두번째 그림이 런던 내셔널갤러리 소장품이 되

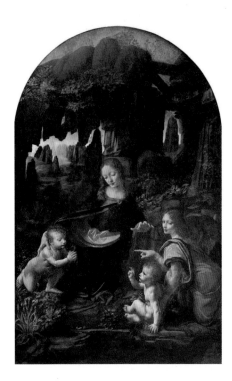

레오나르도 다빈치,
「암굴의 성모」
패널에 유채, 199×122cm,
1483~93, 루브르박물관, 파리

었다. 그중 내셔널갤러리 소장품은 윤곽선이 뚜렷하고 빛과 그림자의 구분 또한 날카로운 데 반해 루브르박물관에 소장된 그림은 빛의 효과와 스푸마토 기법이 좀더 유려하고, 화면 앞쪽의 식물이나 배경의 암석을 묘사한 방식도 더 세련되었다. 이런 점들 때문에 루브르박물관 소장품은 다빈치가 그렸고 내셔널갤러리 소장품은 제자와 함께 그렸으리라고 여겨진다.

이처럼 한번 완성한 작품을 예술가 자신이 다시 제작한 버전을 '레플리카replica'라고 한다. 레플리카는 넓은 의미에서는 모작이지만 예술가 자신이 만들었다는 점에서 특별한 지위를 갖는다. 예술가들은 이런저런 이유로 같은 작품을 다시 만들었다. 카라바조는

레오나르도 다빈치,
「암굴의 성모」
패널에 유채, 189×120cm,
1491~99/ 1506~08,
내셔널갤러리, 런던

먼저 만든 작품을 본 누군가로부터 꼭 같은 작품을 만들어달라는
요청을 자주 받았다. 반 고흐는 자신이 앞서 그린 그림 중 마음에 드
는 그림은 그대로 다시 그리기도 했다. 생전에 작품을 거의 팔지 못
한 것으로 알려져 있는 반 고흐지만 정작 본인은 언젠가 자기 작품
이 걷잡을 수 없이 잘 팔릴 때를 대비하려 했던 것이다.

　　한편 레플리카는 위작과 관련된 문제를 복잡하게 만드는 요소
다. 레플리카를 많이 만들었다고 알려진 예술가의 경우 어떤 위작
작가가 이미 알려진 작품과 비슷한 작품을 만들어 레플리카라고 거
짓 주장을 할 수도 있기 때문이다.

위작과 진작

누군가「모나리자」를 미술시장에 내놓았다면 사람들은 그 작품을 당연히 복제품이라고 여길 것이다. 진짜「모나리자」가 루브르박물관을 떠날 리 없기 때문이다. 그런데 오늘날과 달리 교통과 통신이 발달하지 않았던 과거에는 진작眞作의 소장처와 멀리 떨어져 있는 위작이 오래도록 진품 대접을 받는 일도 있었다. 1871년 8월, 독일 드레스덴에서 한스 홀바인의 작품을 모은 전시회가 열렸다. 이 전시에서 너무나 흡사한 두 점의 '성모자'가 눈길을 끌었다. 편의상 당

한스 홀바인,
「다름슈타트의 성모자」
패널에 유채, 146.5×102cm,
1526, 개인 소장

시 이들 작품이 있던 지역의 이름을 따 한 점은 「다름슈타트의 성모
자」, 다른 한 점은 「드레스덴의 성모자」라고 부른다. 두 작품 모두
홀바인의 것일까?

　　1526년, 바젤의 시장 야코프 마이어 춤 하젠이 홀바인에게 성
모자 그림을 주문했다. 화면 한복판에 왕관을 쓴 성모마리아가 아
기 예수를 안고 서 있고, 그 주위를 마이어 시장과 그의 가족이 둘러
싸고 있는 그림이다. 그런데 1638년에 미셸 르 블롱이라는 화상이
바르톨로메우스 자르부르흐라는 화가에게 이 그림의 모작을 그리

**바르톨로메우스 자르부르흐,
「드레스덴의 성모자」
(홀바인의 「다름슈타트의
성모자」 모작)**

패널에 유채, 146.5×102cm,
1635~37, 알테마이스터회화관,
드레스덴

도록 했고, 르 블롱은 그 그림을 홀바인의 진품이라고 속여 프랑스 왕비 마리 드메디시스에게 팔았다.

이후 원작과 모작의 소장자가 바뀌며 각자 여기저기로 옮겨 다니다가 1822년이 되어서야 「성모자」가 두 점이라는 사실이 알려졌다. 소유자와 지역 주민들은 각자의 작품에 대해 애착과 자부심을 지니고 있었지만 「다름슈타트의 성모자」와 「드레스덴의 성모자」 중 한 점은 분명 모작일 터였다. 보통 원작과 모작을 나란히 비교하면 모작에는 원작을 흉내내 그리면서 변형한 부분이 있는데, 이 부분은 원작의 구성 요소들이 서로 긴밀한 것과 달리 사족처럼 느껴진다. 결국, 1871년 전시에서 「다름슈타트의 성모자」가 원작이고 「드레스덴의 성모자」가 모작이라는 결론이 내려졌다. 게다가 「드레스덴의 성모자」는 진품으로 속여 판매하기 위한 그림이었으니 완벽한 위작이라고 할 수 있다.

원작을 그대로 베끼거나 원작에 가깝게 그려서는 금방 정체가 탄로난다. 예를 들어 오늘날 「모나리자」가 한 점 더 세상에 나타난다면 당연히 모작일 것이라 생각하겠지만, 만약 누군가 여태껏 알려지지 않은 다빈치의 그림이 새로이 발견되었다면서 들고나온다면 이야기는 달라진다. 요컨대 위작은 어떤 예술가의 스타일을 따라 새로 만든 것인 경우가 많다. 특정 예술가를 흉내내 그럴싸한 것을 만들자면 위작자는 그 예술가의 스타일을 잘 파악해야 하고 그것을 자기 나름대로 응용할 만큼 능란한 솜씨를 지니고 있어야 한다. 또 해당 예술가의 작품에 새로운 맥락을 덧대거나 오늘날 누락

한 판 메이헤런, 「엠마오에서의 저녁식사」

캔버스에 유채, 130,5x118cm, 1937,
보이만스판뵈닝언미술관, 로테르담

된 부분을 상상력으로 메워 대중을 현혹해야 한다. 이런 방식으로는 페르메이르 작품의 위작을 만든 한 판 메이헤런이 유명하다.

페르메이르는 일상의 단면을 섬세하게 묘사하면서 미묘한 뉘앙스를 부여한 작품으로 널리 알려졌는데, 판 메이헤런은 페르메이르가 한때 종교화를 그렸다는 사실에 주목했다. 페르메이르는 초기에 종교화를 그리다가 일상이라는 주제로 돌아섰고, 그의 종교화는 오늘날 한 점밖에 남아 있지 않다. 1930년대에 판 메이헤런은 페르메이르의 종교화가 새로이 발견되었다며 위작을 연달아 내놓았고, 이 그림들은 거액에 판매되었다. 1945년, 제2차세계대전이 끝난 뒤 네덜란드 당국은 페르메이르의 작품을 나치 독일의 헤르만 괴링에게 팔아넘겼다는 혐의로 판 메이헤런을 체포했고, 판 메이헤런은 그제야 그 그림이 자신이 그린 위작이라고 실토했다. 그러나 당국은 그의 진술을 믿지 않았다. 반역죄를 피하기 위해 거짓말을 한다고 여겼던 것이다. 위작을 만든 자는 위작이 맞다고 하고, 그를 단죄할 수 있는 당국에서는 위작이 아니라고 맞서는 기이한 상황이었다. 결국 판 메이헤런은 당국의 감시 아래 '페르메이르풍'으로 위작을 한 점 더 그려 자신의 주장이 맞다는 것을 증명해 보였다.

르네상스를 대표하는 거장 미켈란젤로도 위작을 만든 적이 있다. 조르조 바사리의 『르네상스 미술가 평전』에는 스무 살을 갓 넘긴 미켈란젤로가 대리석을 깎아 「잠자는 큐피드」를 만들었다는 이야기가 실려 있다. 친구인 발다사레가 이 석상을 땅에 파묻었다 꺼내서는 고대의 조각품인 양 속여 추기경 라파엘레 리아리오 디 산

조르조에게 팔았고, 나중에 내막을 알게 된 추기경이 발다사레에게 이 조각품을 내주고 돈을 돌려받았다는 일화다. 바사리는 이 대목에서 추기경을 다음의 말로 질타했다.

> 이 사람은 예술에 대한 취미도 식견도 없으며 작품을 외관만으로 판단하고, 작품보다는 작가의 이름에만 치중했다. 그리하여 이 사건으로 미켈란젤로의 명성만 높아졌으며, 마침내 그는 로마로 초빙되어 추기경 산 조르조의 사무실에서 약 1년을 보냈다. 앞서 말한 바와 같이 예술에 전혀 이해력이 없는 추기경은 그에게 아무것도 제작을 명령하지 못했다.
>
> 조르조 바사리, 『르네상스 미술가 평전 5』에서

　위작을 만든 이들은 대개 자신의 이름을 내세운 작품들이 인정을 받지 못했기 때문에 유명한 기성 예술가들의 작품을 이용하는 쪽으로 방향을 돌렸다. 하지만 세상에서 가장 유명한 예술가, 미켈란젤로의 이야기에서 위작과 명성의 관계는 아이러니하게 뒤집힌다.

미술

언어로
포착할 수 없는
미지의
아름다움

걸작에
신비를 더한
언어의
마술

문
학

마법사로서의 예술가

문학과 미술은 서로를 동경해왔다. 미술가들은 책을 꾸준히 읽으면서도 종종 문학 앞에서 자신들의 언어가 미숙하고 조야하다고 느꼈고, 문인들은 화가와 조각가들과 어울리며 미술에 대해 비평하고, 미술의 아름다움과 힘을 존중하고 찬미했다.

일부 문학작품은 이 찬탄이 지나쳐 미술을 신비화하기도 한다. 에드거 앨런 포의 단편소설 「타원형 초상화」에는 아내의 초상화를 그리는 어느 화가가 나오는데 초상화가 완성에 가까워질수록 아내는 쇠약해진다. 초상화가 실제 모델의 생명력을 빨아들인다는 이야기다. 그림이 바깥세상에 대해 힘을 행사한다는 설정은 오스카 와일드의 『도리언 그레이의 초상』에도 등장한다. 화가 배질 홀워드가 사교계 최고의 미남 도리언 그레이의 초상을 그렸다. 그레이는 그리스신화에서 물에 비친 자기 모습에 반했던 나르키소스처럼 캔버스에 담긴 자신의 모습에 반해 이 아름다움을 영원히 간직할 수 있다면 영혼이라도 넘기겠다고 맹세한다. 그뒤 그레이는 온갖 악행을 저지르면서도 젊음과 아름다움을 만끽하는 한편 초상화 속 그의 모습은 점점 시들어간다. 즉, 그레이가 맹세한 그 순간부터 그가 초상화의 생명력을 빨아들인 것이다.

이런 이야기들에는 살아 있는 존재를 똑 닮게 그리면 그림은 그 존재와 생명을 나눠 갖거나 때로는 그 생명을 빼앗아온다는 믿음이 바탕에 깔려 있다. 그림이 대상의 생명력을 빨아들일 수 있다면 그런 그림을 그리는 화가는 마법적인 존재라고 봐야 한다. 화가

는 사제司祭고 샤먼인 것이다.

드러날 수 없는 걸작

오노레 드 발자크의 단편소설 「미지의 걸작」에는 '걸작'에 대한 작가적 환상이 잘 드러난다. 발자크는 이 소설에 17세기에 실제로 활동했던 유명 화가 푸생을 등장시켰다. 소설 속 젊은 푸생은 프렌호퍼라는 나이 많은 화가를 우연히 만나 그가 어느 미녀의 누드화를 10년 동안이나 붙들고 있다는 사실을 알게 된다. 탁월한 역량을 지닌 그가 그렇게 오랫동안 그린 그림이라면 비할 데 없는 걸작임이 틀림없다고 여긴다. 푸생은 어떻게든 그 작품을 보고 창작의 비밀

니콜라 푸생,
「푸티와 두 명의 젊은 여자」
종이에 펜, 17.3×12.4cm,
1630s, 폴게티미술관, 로스앤젤레스

을 제 것으로 삼고 싶었다. 애가 달은 푸생은 결국 자신의 애인 질레트에게 프렌호퍼의 모델이 되어달라고 청하고, 나이든 대가에게는 질레트가 모델이 되어주는 대신 숨겨두었던 '미지의 걸작'을 보여달라고 제안한다. 그림 속 여인을 아내나 딸처럼 아꼈던 프렌호퍼는 이 그림을 남에게 보여주는 건 매춘과도 같다며 으르렁거렸다. 타인의 시선만으로도 손상될 만큼 거룩하고 순결한 존재라는 뜻이었다. 그는 준엄하게 말한다.

> 우리는 사물과 존재의 정신·영혼·용모를 포착해야 하네. 효과! 효과를! 하지만 그것은 생명의 부수물이지 생명 자체는 아니야.
>
> 오노레 드 발자크, 「미지의 걸작」에서

「미지의 걸작」에서 말하는 이상적인 작품의 조건은 까다롭고 모순적이다. 대상을 쏙 빼닮는 동시에 대상의 영혼까지 보여주어야 하는 것, 과연 어떤 작품이 이 조건을 충족시킬 수 있을까. 발자크는 미술을 글로 묘사할 수밖에 없는 문학의 한계를 역으로 이용해 '걸작'을 보여주었다. 어떤 설명도 다빈치나 루벤스, 마네의 그림이 뿜어내는 아우라를 다 담아내지 못하지만, 발자크의 소설처럼 거꾸로 현실에서 실현되기 어려운 이상적인 기준을 미술가에게 제시할 수도 있다. 문학 속 미술이 누리는 역설적 자유다.

졸라와 예술가들

19세기에 연달아 전개된 낭만주의와 사실주의는 문학과 미술의 특별한 관계를 보여준다. 샤를 보들레르와 에밀 졸라는 비평가로 활동하며 당시 신진 미술가들을 옹호했다. 그런데 인상주의에 이르면 문학과 미술은 서로 엇나가는 양상을 보인다. 찰나의 감각을 추구하는 인상주의를 문학의 언어로는 따라잡기 어려워진 것이다. 1860년대 당시 파리 미술계에서 비난받던 마네를 옹호했던 졸라조차도 인상주의를 제대로 이해하지는 못했다.

졸라의 소설『작품L'Œuvre』은 미술을 비롯한 예술 전반에 대한 자신의 입장을 잘 보여준다. 소설의 주인공 랑티에는 위대한 예술가가 되려는 열망으로 가득찬 성마르고 서툰 예술가다. 기성 질서에 순응할 수도 없고 새로운 예술을 보여줄 역량도 모자랐던 랑티에는 결국 스스로 파멸하는데, 랑티에뿐만 아니라 이 소설 속 신진 예술가들은 모두 위대함을 추구하며 온갖 고난과 핍박을 무릅썼던 순교자와 자신을 동일시한다. 졸라가 보기에 예술가는 세상의 진실을 남김없이 드러내야 한다는, 결코 이룰 수 없는 목표 앞에 좌절하는 존재였던 것이다.

랑티에의 모델은 졸라의 친구였던 세잔이다. 세잔을 미술사에서 특별한 예술가로 만든 작품들은 그의 나이 마흔이 넘은 1880년대에야 나오기 시작했는데, 세잔의 예술은 뒷날 입체주의의 선구가 되고 현대미술의 시발점이 된, 세계를 바라보는 방식에 대한 근본적인 성찰에서 비롯했다.

에두아르 마네, 「에밀 졸라의 초상」
캔버스에 유채, 146.5x114cm,
1868, 오르세미술관, 파리

폴 세잔, 「자화상」
캔버스에 유채,
33.6×26cm, 1880~81,
내셔널갤러리, 런던

그러나 세잔의 성찰을 졸라는 이해하지 못했다. 그는 낭만주의에서 사실주의로 이행하는 시기에 예술가들이 보인 반항적인 제스처를 높이 샀고, 야외에서 대상을 직접 관찰하며 그린다는 인상주의의 기본적인 발상에 대해서는 호의적이었지만, 미술이 스스로의 발전 원리에 따라 나아가는 양상은 전혀 이해하지 못했다. 졸라의 몰이해는 문학과 미술의 길이 서로 어긋나기 시작한 징후와도 같다.

문학을 추방하라

유명한 미술비평가 클레멘트 그린버그는 미술이 문학과 완전히 분리되어야 한다고 주장했다. 자신의 논문 「더 새로운 라오콘을 향하여Towards a Newer Laocoön」에서 그는 시대마다 주도적인 예술형식이 존재하는데, 17세기에는 '문학'이 우위에 있었으며 회화는 그것을 모방했을 뿐이라고 썼다. 이렇듯 과거의 회화는 신화나 소설의 사건을 평면에 옮기는 매체였기 때문에 회화가 그 자체의 고유한 순수성을 획득하려면 문학적인 요소를 화면에서 추방해야 한다는 것이다. 제2차세계대전 이후 미국 화가들은 그린버그의 강령을 따라 추상회화를 발전시켰고 초현실주의의 영향을 받아 신화와 역사를 화면에 담으려던 화가들이 환영도 이야기도 없는 회화로 방향을 바꾸었다. 예를 들어 로스코의 그림에는 아무런 구체성도 없으며 부풀어오르는지 수축하는지 알 수 없는 색의 덩어리만 있다. 잭슨 폴

잭슨 폴록, 「자유 형태」

캔버스에 유채, 48.9x35.5cm,
1946, 현대미술관, 뉴욕

록은 구체적인 묘사를 피하면서도 새로운 그림을 그리는 좁은 길을 찾아냈다. 화포를 바닥에 펼쳐놓고 그 위에 붓으로 물감을 흘리고 뿌리는 '드리핑'을 시작한 것이다.

하지만 문학에서 벗어나려는 회화의 시도가 과연 성공했는지에 대해서는 회의적이다. 물감을 열심히 뿌려대던 폴록은 자기 작업의 의의를 스스로 납득할 수 없어 어쩔 수 없이 구체적인 형상을 다시 화면에 담다가 예술가로서도 인간으로서도 붕괴되었는데, 문학을 추방하려던 미술이 치른 가혹한 대가로도 보인다. 문학과 미술은 저마다의 영역을 지니고 있다. 아무리 서로를 흠모하고 시기하더라도 두 예술이 서로 겹치는 영역은 의외로 그리 넓지 않을지도 모른다.

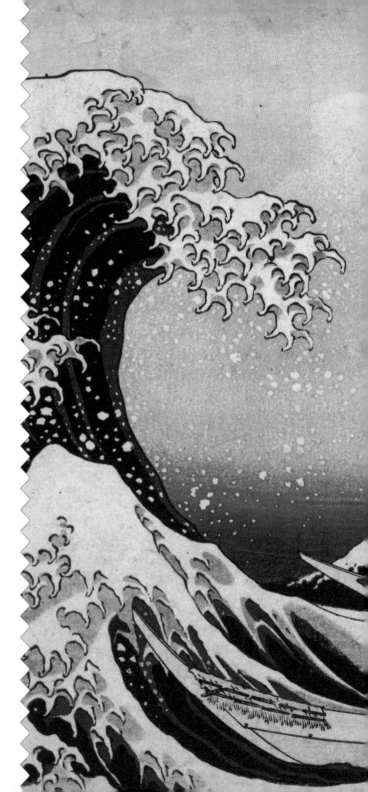

미술

오래도록
살아남아
전해지는 예술

감정을
뒤흔드는
궁극의 예술

음악

영혼을 사로잡는 음악

미술과 음악의 우열을 논하기는 어렵지만 양자는 서로를 깊이 의식하며 경쟁해왔다. 미술과 음악을 굳이 비교하자면, 이 시도는 시각과 청각 중 어느 쪽이 인간에게 더 근본적이고 불가결한가라는 질문과 연결된다. 이와 관련해 다빈치는 "만약 시력과 청력 중 어느 한쪽을 반드시 잃어야 한다면 사람들은 시력을 지키려 할 것이다"라고 했다. 물론 자기 노트에만 써둔 말이다. 한편, 다빈치는 류트를 연주하는 솜씨가 뛰어났다고 하는데, 그의 류트 연주를 지금은 들을 수 없다는 점에서 오래 보존되는 미술이 음악보다 우월하다고 주장할 수도 있다. 그러나 기나긴 역사에서 살아남은 미술은 극히 일부일 뿐이며, 축음기의 발명 이후 음악 역시 보존해 언제 어디서나 들을 수 있게 되었으니, 음악과 미술의 우열 논쟁은 다시 원점으로 돌아온다.

몇몇 예술가들은 미술에는 음악처럼 사람의 마음을 뒤흔드는 힘이 부족하다고 생각했다. 미술은 음악처럼 영혼이 송두리째 울리며 질적으로 다른 영역으로 접어드는 듯한 느낌을 주지 못한다는 것이다. 낭만주의 화가 들라크루아는 음악처럼 사람의 마음을 사로잡는 그림을 그리고 싶어했다. 그런 그가 그린 음악가들은 미술과 음악의 관계에 대한 흥미로운 시선을 보여준다.

들라크루아가 그린 유명 바이올리니스트이자 작곡가 니콜로 파가니니의 초상화와 앵그르가 그린 파가니니의 초상화를 비교해보면 이 두 그림 속 모델이 같은 사람이라고 보기 어려울 정도로 완

전히 다르다. 당시 들라크루아와 경쟁 관계였던 앵그르의 파가니니 그림은 비록 미완성작이지만 데생이 명료하고 단정한 반면 들라크루아가 그린 파가니니는 윤곽선이 뚜렷하지 않고 얼굴색이나 의복의 색깔도 성의 없어 보인다. 하지만 들라크루아의 그림은 묘하게도 파가니니의 음악에 담긴 격정과 그의 신들린 듯한 연주 스타일을 오히려 더 잘 전달한다. 들라크루아가 그린 쇼팽의 모습도 비슷하다. 춤추는 듯한 붓질에 선과 색이 요동친다. 이렇게 들라크루아의 그림은 음악처럼 율동적이어서 음악가들의 세계를 더 효과적으로 보여준다.

하지만 아무리 들라크루아가 음악가의 초상화에 율동감을 부여했다고 해도 그의 그림에서 파가니니와 쇼팽의 음악이 들리는 것은 아니다. 음악에서 영감을 받은 미술, 미술에서 영향을 받은 음악에 대해 이야기할 때 맞닥뜨리는 벽이 이것이다. 그림에서는 음악이 들리지 않고 음악에서는 그림이 보이지 않는다. 서로가 서로를 상기시킬 뿐, 사람들은 자신이 이미 알고 있는 작품을 떠올리는 데 그친다.

음악이 묘사한 미술

19세기 러시아 작곡가 모데스트 무소륵스키는 피아노 모음곡 「전람회의 그림」을 만들었다. 자신과 친했던 화가 빅토르 알렉산드로비치 하르트만이 동맥파열로 급사한 뒤 1874년에 개최된 그의 유

**빅토르 하르트만,
「파리의 카타콤」**
종이에 수채, 12.9x17cm,
러시아박물관, 상트페테르부르크

작 전시회에 갔다가 영감을 얻어 작곡한 음악이다. 관람객이 전시장 안으로 들어가는 장면을 묘사한 「프롬나드」가 간주곡 구실을 하고 「난쟁이」 「오래된 성」 「튈르리궁전. 아이들이 놀이 뒤에 벌이는 싸움」 「카타콤」 등의 곡이 이어진다. 이 곡들은 각각 하르트만이 그린 같은 제목의 그림에 대응한다. 곡을 듣다보면 이 음악의 원천이 되는 그림은 과연 어떨지 궁금해지는데 정작 하르트만의 그림들은 무소륵스키의 곡만큼 화려하거나 기발하지 않고 다소 평범하다. 무소륵스키가 친구의 그림을 멋지게 바꿔놓았다고 해야 할까?

프랑스 인상주의 음악을 대표하는 클로드 드뷔시도 미술에 영향을 받아 곡을 썼다. 그는 1902년에 런던에서 터너의 「비, 증기, 속도─그레이트 웨스턴 철도」를 보고 곡을 쓰기로 결심했고, 관현악곡 「바다」를 완성해 1905년 파리에서 초연했다. 또한, 격정적인 「바다」 3악장은 일본 화가 가쓰시카 호쿠사이가 그린 「가나가와 바다의 높은 파도」에서 영감받은 것으로 널리 알려져 있다. 이 음악을 들

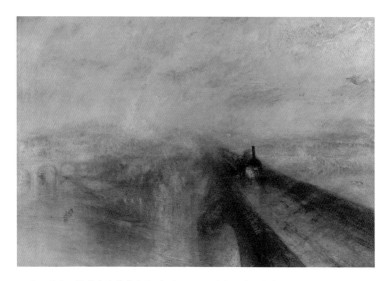

조지프 말러드 윌리엄 터너, 「비, 증기, 속도 ― 그레이트 웨스턴 철도」
캔버스에 유채, 91x121.8cm 1844, 내셔널갤러리, 런던

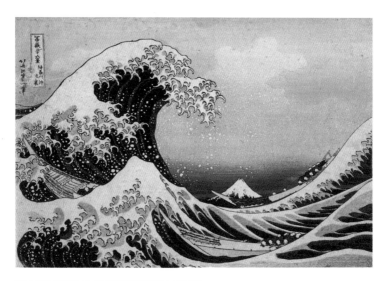

가쓰시카 호쿠사이, 「가나가와 바다의 높은 파도」
목판화, 25.7x37.9cm, 1830~32, 도쿄국립박물관, 도쿄

는 이들은 신비로운 떨림과 바람, 격정과 숨결을 느낀다. 하지만 관객들이 과연 아무런 정보 없이도 그 곡을 듣고 스스로 바다를 느낄 수 있을지는 알기 어렵다.

미술이 묘사한 음악

제임스 애벗 맥닐 휘슬러는 「흰색 교향곡 제1번 — 하얀 소녀」처럼 음악의 형식을 제목으로 달아 자신의 회화를 음악처럼 여겨달라고 요청했다. 그의 그림 중 「어머니의 초상」으로 더 유명한 그림의 원래 제목 또한 「회색과 검은색의 편곡 제1번」이다. 휘슬러의 시도가 성공했는지는 몰라도 감흥을 불러일으키는 수단으로서 예술형식에 대한 고민을 엿볼 수 있다.

칸딘스키는 1911년 1월, 아널드 쇤베르크의 연주회에서 받은 느낌을 그림에 담았다. 그 그림이 「인상 3 — 콘서트」다. 검은색과 노란색이 화

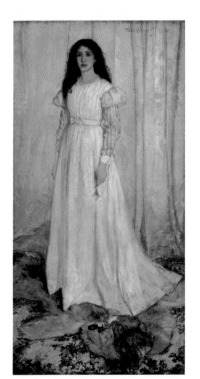

제임스 애벗 맥닐 휘슬러,
「흰색 교향곡 제1번 — 하얀 소녀」
캔버스에 유채, 213×107.9cm,
1862, 내셔널갤러리오브아트,
워싱턴 D.C.

면을 장악하는 이 그림은 연주회의 청중이 쇤베르크의 「현악 4중주 제2번」에 빠져든 순간을 표현하고 있는데, 여기서 검은색은 그랜드 피아노를, 노란색은 피아노에서 흘러나오는 음을 가리킨다. 한데 만약 이 그림에 '쇤베르크의 음악'이라는 단서를 드러내지 않았다면 이 그림에서 그의 음악을 찾아낼 수 있었을까? 그 시도의 성공 여부와 상관없이 그후 칸딘스키는 쇤베르크와 편지를 주고받으며 교감했고, 스스로 음악과 미술을 접목하려 시도했다. 칸딘스키는 예술이 세계의 궁극적인 원리를 파악하는 신비로운 수단이며, 이는 음악이 정신에 영향을 미치는 것과 마찬가지 원리라고 주장했다.

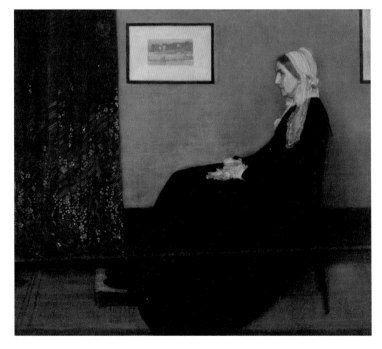

제임스 애벗 맥닐 휘슬러, 「회색과 검은색의 편곡 제1번」
캔버스에 유채, 144.3×162.4cm, 1871, 오르세미술관, 파리

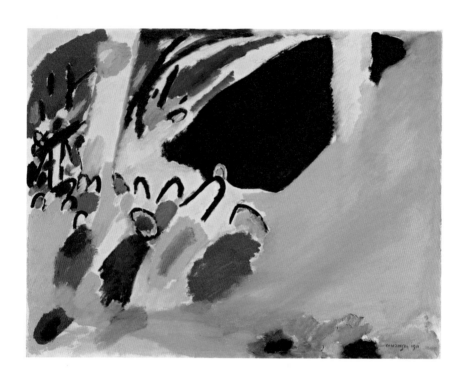

바실리 칸딘스키, 「인상 3—콘서트」
캔버스에 유채, 78.5x100.5cm, 1911,
렌바흐하우스시립미술관, 뮌헨

일반적으로 색은 영혼에 직접적인 영향을 미치는 수단이다. 색은 피아노의 건반이요, 눈은 줄을 때리는 망치요, 영혼은 여러 개의 선율을 가진 피아노인 것이다. 예술가들은 인간의 영혼에 진동을 일으키는 목적에 적합하도록 이렇게, 저렇게 건반을 두드리는 손과 같다.

<div align="right">바실리 칸딘스키,『예술에서의 정신적인 것에 대하여』에서</div>

칸딘스키는 "밝은 색조로 옮겨갈수록 트럼펫은 예리한 음을 낸다. 밝은 청색은 플루트, 어두운 청색은 첼로와 가깝다. (……) 초록색은 바이올린이 길게 뿜어낼 때 나는 중간음이며, 빨강색은 튜바의 강한 음색과 닮았다"와 같은 식으로 각각의 음표와 색채를 대응시키기도 했다. 이렇듯 칸딘스키는 구체적인 형상과 이야기가 아니라 추상적인 형태와 색채 자체가 정신적 가치를 전달하거나 작품을 보는 이의 내면에서 그러한 가치를 끌어낼 수 있다고 여겼다. 그러나 칸딘스키를 비롯한 화가들이 그린 추상화를 보면서 음악에서와 같은 감동을 느끼기는 어려운 것이 사실이다.

20세기 들어 문학을 화면에서 추방하려 했던 회화는 자신만의 순수함을 찾아가는 과정에서 음악에 접근했다. 재현의 대상이 없는 예술, 매체 자체일 뿐인 음악을 따라가려고 한 것이다. 하지만 과연 음악이 순수하기만 한 예술일까? 미술은 음악의 복합적이고 다층적인 성격을 외면하거나 알지 못한 채 자신이 추구하는 가치를 투영하는 대상으로만 여긴 것은 아닐까?

ART

2부

아트 밖 아트

art

회화

삼차원을
이차원으로
만드는 눈속임

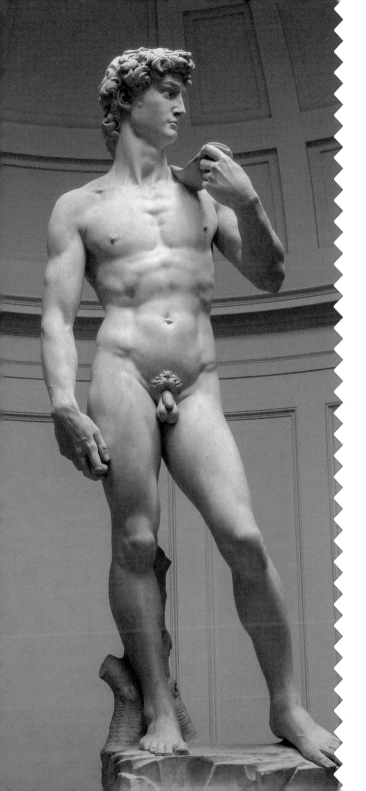

부피와
촉감을 가진
진실한 예술

조
각

회화와 조각의 기원

"조각은 여러 면에서 봤을 때 완벽해야 하기 때문에 조각가가 화가
보다 몇 배나 노력해야 한다." 르네상스시대에 피렌체와 로마에서
활동했던 조각가 벤베누토 첼리니의 말이다. 회화와 조각 중 어느
쪽이 우월한지를 둘러싼 논쟁은 역사가 깊다. 플리니우스는 『박물
지』에서 옛날 코린토스에 살던 한 여인이 사랑하는 청년의 얼굴
의 그림자 윤곽선을 벽에 새겨둔 것이 회화의 기원이라고 썼다. 그

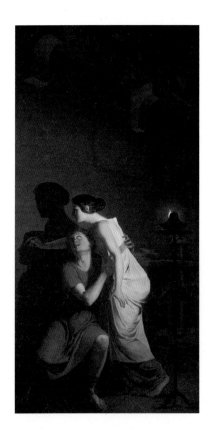

러면서 조각가를 의식한
듯 벽에 새긴 윤곽선에 여
인의 아버지가 점토를 붙
여 도기처럼 만든 것이 조
각의 기원이라고 덧붙였
다.

특히 르네상스시대 미
술에서 회화와 조각을 둘
러싼 논쟁이 치열했다. 이
시기에 예술가들의 자의
식이 크게 성장하면서 자
신의 영역을 가장 가치 있

조제프브누아 쉬베, 「회화의 기원」
캔버스에 유채, 267×131.5cm, 1791,
그뢰닝게미술관, 브뤼헤

는 예술로 여겼기 때문이다. 조각가들은 회화 자체가 속임수를 바탕으로 한 것이기 때문에 화가는 허위적이며 열등하다고 깎아내렸다. 실제 화면은 작고 평평한데 그 안에 널찍한 공간과 인물이 들어 있는 것처럼 보는 사람을 속인다는 것이었다. 반면 조각은 덩어리로 제작되어 부피를 갖고 공간을 차지하며 직접 만져볼 수도 있기 때문에 진실한 것이며, 여러 방향에서 볼 수 있으니 회화보다 우월하다고 주장했다. 이에 대해 화가들은 회화는 작고 평평한 화면으로 인물과 공간을 모두 보여줄 수 있고, 조각 전체를 보려면 감상자가 여러 방향으로 움직여야 하지만 회화는 서 있는 자리에서 한눈에 볼 수 있다는 점에서 회화가 더 우월하다고 되받아쳤다. 한쪽이 자기 영역의 장점을 내세우고 상대 영역의 단점을 꼬집으면, 반대쪽이 거꾸로 뒤집어서 반박하는 식의 끝나지 않는 논쟁이었다.

다빈치와 미켈란젤로

다빈치는 "조각가들은 망치와 정 소리로 시끄러운 작업장에서 마치 제빵사처럼 하얗게 돌가루를 뒤집어쓴 채로 종일 작업해야 한다. 반면 화가는 좋은 옷을 입고 음악을 들으면서 우아하게 붓을 놀려 그림을 그린다"라고 말했다. 다빈치의 이 말은 육체노동에 대한 경시를 너무나 분명하게 드러낸다. 육체노동의 성격이 강할수록 등급이 낮은 것이며, 육체적인 수고와 멀수록 정신적이며 높은 가치를 지닌다는 입장이다. 그래서인지 다빈치는 착상과 연구에 열정적

이었지만 실행과 완성에는 크게 흥미가 없었다. 미완성 작업이 많았던 것도 그 때문이다.

그러나 다빈치도 조각 작업을 한 적이 있다. 밀라노 스포르차 가문의 의뢰를 받아 1489년부터 통치자 프란체스코 스포르차를 기념하는 기마상을 작업한 것이다. 다빈치는 말 높이만 7미터가 넘는 거대한 점토 모형을 만들고, 그다음 단계인 청동 주조를 앞두고 있었다. 그러나 그때 마침 프랑스군이 북쪽에서 밀라노로 쳐내려왔고, 전쟁 물자가 부족한 상황에서 다빈치의 작품에 쓸 청동은 대포를 만드는 데 쓰이게 되었다. 게다가 기마상의 점토 모형은 한동안

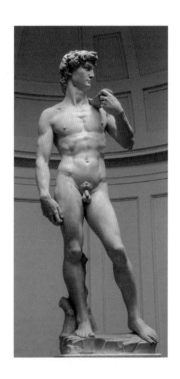

그대로 방치되다가 밀라노를 장악한 프랑스군이 사격 연습용으로 쓰는 바람에 훼손되었다. 그후 다빈치와 미켈란젤로가 길에서 우연히 만나 입씨름을 한 흥미로운 기록이 남아 있는데, 이때 미켈란젤로는 스포르차의 청동상을 상기시키면서 밀라노에서 청동상 하나 제대로 못 만들었다며 다빈치를 힐난했다고 한다.

미켈란젤로 부오나로티, 「다비드」
대리석, 높이 517cm, 1501~04,
아카데미아미술관, 피렌체

조각 작업이라고 하더라도 주조를 하느냐 돌을 직접 깎느냐에 따라 전혀 다른 과정을 거친다. 주조는 먼저 점토로 모형을 만들기 때문에 실수를 바로잡을 수 있다. 반면 대리석을 깎는 경우에는 일단 돌을 쳐내면 다시 붙일 수 없기에 훨씬 더 대범함과 과단성이 필요하다. 미켈란젤로의 작업은 대부분 대리석을 깎는 작업이었다.

한편 미켈란젤로 또한 원치 않았던 회화 작업을 해야 했다. 미켈란젤로 스스로 자신은 화가가 아니라 조각가라며 회화에 대한 부정적인 입장을 분명히 밝혔지만 교황 율리우스 2세가 로마로 와 너비가 40미터나 되는 시스티나예배당의 천장을 그림으로 채우라고 명령하자 이에 따를 수밖에 없었다. 시스티나예배당 천장화는

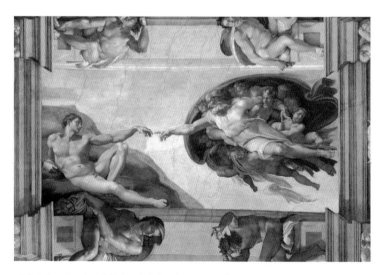

미켈란젤로 부오나로티, 「시스티나예배당 천장화」 중 「아담의 창조」
프레스코, 230.1×480.1cm, c.1512, 시스티나예배당, 바티칸

오늘날 남아 있는 미켈란젤로의 작품 중 규모가 가장 크다. 애초에 교황은 자신의 영묘를 조성하는 데 필요한 조각을 미켈란젤로에게 맡기려 했지만 전쟁을 치르느라 당장 영묘에 쓸 돈이 궁해졌고, 불러놓은 미켈란젤로에게 일감을 줘야 했기에 예배당에 그림을 그리도록 했던 것이다. 한편, 피렌체의 산타마리아 델 피오레 성당에는 화가 파올로 우첼로와 안드레아 델 카스타뇨가 14~15세기에 피렌체 군대를 승리로 이끈 용병대장 존 호크우드와 니콜로 다 톨렌티노의 모습을 그린 그림이 있다. 애초에 청동상으로 만들려 했지만 이 역시 비용이 마련되지 않아 그림으로 대신했다. 여기서 조각가들보다 화가들이 유리한 점이 한 가지 드러난다. 그림은 환영을 만들어내기에 조각보다는 비용이 훨씬 적게 든다는 점이다.

회화와 조각을 함께 전시한다면

1889년 파리, 조르주 프티 화랑에서는 당시 프랑스를 대표하는 조각가와 화가인 오귀스트 로댕과 모네의 합동 전시가 열렸다. 이 전시는 크게 성공한 것으로 기록되었지만, 정작 모네는 분통을 터뜨렸다고 한다. 로댕의 조각이 자신의 회화를 압도한 것처럼 보였기 때문이다. 심지어 모네는 로댕이 제멋대로 작품을 배치했다고 생각했다. 전시장을 찍은 컬러 사진이나 영상이 남아 있지 않아 당시 그 공간의 분위기를 실감할 수는 없지만, 그곳에 「칼레의 시민」이 있었다는 사실만으로도 모네의 심정이 어느 정도 짐작은 간다. 파토

클로드 모네, 「양산을 쓴 여인」

캔버스에 유채, 131×88cm, 1886,
오르세미술관, 파리

오귀스트 로댕, 「칼레의 시민」

청동, 209.6×238.8×241.3cm,
1884~89, 메트로폴리탄미술관,
뉴욕

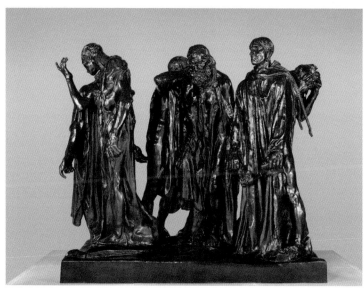

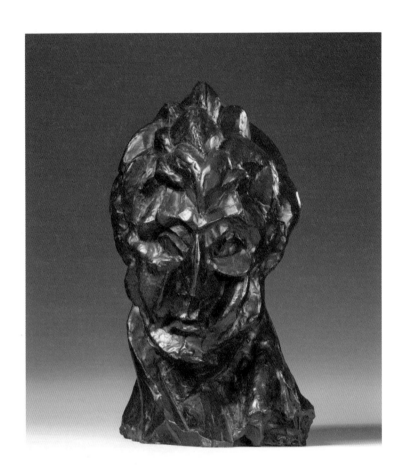

파블로 피카소,「여인의 머리(페르낭드 올리비에)」

청동, 41.3×24.8cm, 1909,
메트로폴리탄미술관, 뉴욕

스넘치는 이 대작이 모네의 그림들을 여럿 가렸을 테니 말이다.

　20세기 들어 피카소와 마티스 같은 거장들은 한계를 두지 않고 회화와 조각 양쪽 모두 적극적으로 작업했다. 심지어 뒤샹은 병 걸이나 자전거 바퀴, 변기 따위를 전시장에 내놓았다. 이 작품들은 전통적인 의미에서의 조각은 아니지만 조각처럼 부피를 갖고 자리를 차지한다는 점에서 조각으로 보이기도 했다. 그의 작품은 조각도 회화도 아닌 '오브제objet'다.

　예술가가 직접 만든 작품이 아닌 상점에서 판매하는 기성품을 전시장에 가져다놓은 이 사건을 시작으로 조각과 회화의 경계는 무너진 것처럼 보인다. 하지만 한 공간에 작품을 설치할 때 여전히 벽에 거는 작품과 공간에 놓이는 작품 사이에는 긴장 관계가 생긴다. 공간을 장악하고 감상자를 사로잡으려는 욕망 속에서 회화에 '가까운' 작품과 조각에 '가까운' 작품은 서로 경쟁을 피하기 어렵다.

청년

도전과
패기로
반짝이는

성숙과
안정이 주는
편안함

노
년

요절한 천재, 장수한 거장

분야마다 자신의 능력과 기량을 가장 잘 발휘할 수 있는 연령대가 있는 걸까. 체력이 뒷받침되어야 하는 스포츠와 달리 예술은 수련이 중요하다는 점을 전제로 하면, 젊은이의 작품보다 나이든 이의 예술이 더 훌륭할 거라고 예상되지만 꼭 그런 것만은 아니다.

슈베르트, 모차르트, 비제 등 음악에서는 30대 초반과 중반에 요절한 천재가 수없이 많다. 또, 초기 르네상스의 예술가 마사초는 27세에 유명을 달리하기 전까지 원근법을 회화에 도입하며 엄청난 작품들을 남기기도 했고, 라파엘로와 반 고흐는 37세에 세상을 떠나기 전에 발표한 작품이 명화로 전해지는 등 청년기에 원숙한 작품을 그린 화가들도 있다. 한편, 「진주 귀고리 소녀」로 유명한 페르메이르는 44세에 삶을 마감했는데, 40대로 접어들 무렵부터 작품

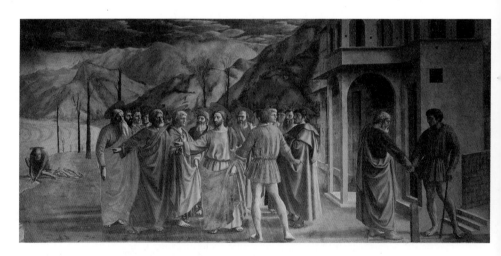

마사초, 「성전세를 내는 그리스도」
프레스코, 255×598cm, 1424~25, 산타마리아델카르미네성당 브랑카치예배당, 피렌체

이 점점 딱딱해지는 양상을 보였다. 하지만 대체로 미술가들은 자기 스타일을 갖추는 데 적지 않은 시간이 걸리는 까닭에 전성기를 늦게 맞는 편이다.

젊은 예술가와 나이든 예술가

젊은 예술가는 에너지가 넘친다. 그러나 커다란 약점도 있다. 젊어서는 돈이 없기에 작업에 필요한 온갖 것들을 어렵게 마련하거나 직접 만들어 써야 한다. 예컨대, 젊은 화가들은 캔버스 틀을 직접 만들고 캔버스를 씌우고 밑칠을 하는 등, 한참을 준비한 뒤에야 붓질

라파엘로 산치오,
「들판의 성모」
패널에 유채,
113×88.5cm,
1505~06,
빈미술사박물관, 빈

을 시작할 수 있다. 또, 젊어서는 부족한 경험 탓에 시행착오를 하느라 시간과 자원과 기력을 제법 낭비한다. 큰 정열과 큰 에너지를 지닌 이는 그것을 제어하는 방법을 터득하는 데 더 많은 시간과 노력이 필요한데, 그 에너지를 제어하지 못하고 스스로 파멸하는 경우도 있다.

반면, 젊은 시절 자신을 갈고닦아 성공적인 노년에 접어든 예술가는 조수를 고용해서 효율적으로 작업할 수도 있고, 여러 프로젝트를 동시에 진행할 수도 있다. 일부 젊은 예술가는 목표를 확정하지 못하고 갈팡질팡하는데다 쾌락과 모험에 빠져 시간을 낭비하기도 하지만, 노년의 예술가는 비교적 단순하고 분명한 목표에 스스로를 내맡긴다. 노년에 작품이 더 많아지는 이유다.

물론 노년에 이르면 몸이 말을 잘 듣지 않게 된다. 르누아르는 류머티즘을 앓았고, 드가는 눈이 거의 보이지 않았다. 베토벤은 청력을 잃고도 음악을 만들었다고 하지만 시력을 잃고 회화 작품을 만들기는 어려울 것이다. 옛 거장들 중에서도 50대 이후의 작품은 윤곽선이 뭉개지고 어둠 속에 흐릿하게 잠기는 듯한 느낌을 주는 경우가 있다. 이런 그림은 가까이서 보면 물감을 대충 캔버스에 비벼놓은 것 같지만, 떨어져서 보면 신기하게도 구성의 완성도가 높고, 원근에 따라 느낌이 다르다보니 오히려 신비로운 분위기마저 자아낸다. 그 이유는 화가들이 50세를 전후해서 '원시遠視'가 되었기 때문이다. 시력을 교정하는 장치나 의료 기술이 대단치 않았던 과거 이런 양상이 뚜렷하게 드러난다. 하지만 티치아노의 그림 속 뭉

티치아노 베첼리오, 「가시관을 쓴 그리스도」
캔버스에 유채, 280×182cm, 1570, 알테피나코테크, 뮌헨

개진 윤곽선은 오히려 처연한 비감을 불러일으키며 그림에 독특한
효과를 부여한다.

　　모네는 백내장을 앓았다. 주위에서 수술을 권했지만, 수술을
하면 눈에 보이는 바깥세상이 확 달라져버릴까 걱정되어 버티고 또
버티다가 결국 80대 초반에 백내장 수술을 받았다. 아니나 다를까,
수술의 후유증으로 황시증과 청시증이 생겼다. 파리의 오랑주리미
술관을 가득 채운 모네의 '수련' 연작에는 이처럼 말년에 '정상' 궤
도를 벗어난 시각으로 붙잡은 보라색과 짙은 청색이 담겨 있다.

노년에도 계속되는 도전

노년의 예술가는 평가에 대한 두려움에서 벗어나 자기 확신을 밀어
붙이다보니 고집이 세 보이기도 한다. 렘브란트는 나이가 들어갈수
록 화면에 물감을 두껍게 바르면서 인물의 깊고 복잡한 감정을 보
여주려 했는데, 당대에는 거의 인정을 받지 못했다. 렘브란트 외에
도 노년에 갑자기 새로운 스타일을 내놓아 주변을 놀라게 하는 예
술가가 적지 않다. 세계적으로 명망 높았던 사진작가 앙리 카르티
에브레송은 나이 예순이 넘어서 사진 작업을 중단하고 종이에 연필
로 그림을 그리기 시작했다. 카르티에브레송이 찍은 사진은 찬탄을
불러일으켰지만 그가 그린 그림은 서툴고 어설퍼 보여 대중의 인정
을 받지는 못했다. 그럼에도 그는 자신이 천착해온 사진이라는 매
체를 뒤로하고 전통적인 회화를 추구했다. 평생 사진 작업을 해온

앙리 카르티에브레송의 드로잉
1970s

예술가로서, 사진에서 한계에 부딪히자 그때까지 자신이 쌓아온 평판과 존경을 미련 없이 버리고 다른 가능성에 자신을 맡긴 것이다.

　또, 어떤 예술가는 새로운 주제에 눈을 뜨기도 한다. 세잔은 파리에서 그림을 그리다가 모두 접고 고향인 엑상프로방스로 내려가 그곳의 풍경을 집요하게 그리더니 "이제 뭔가를 좀 알게 된 것 같다"라고 말했다. 그런데 세잔이 갑자기 병에 걸려 세상을 떠나자 그가 깨달은 것이 무엇인지 알아낼 방법이 없었다. 머지않아 눈 밝은 몇몇 후배 예술가들이 세잔의 그림에서 힌트를 얻어 새로운 회화를 만들었는데, 이것이 조르주 브라크와 피카소가 창안한 '입체주의'다.

　일반적으로 노년기는 인생을 돌아보고 정리하는 시기다. 이런

폴 세잔, 「생트빅투아르산」

캔버스에 유채, 67×92cm, c.1887,
코톨드인스티튜트오브아트, 런던

일반론적 관점에서라면 예술가도 말년에 접어들면 비슷하리라 여기겠지만, 앞서 언급한 렘브란트, 카르티에브레송, 세잔처럼 줄곧 창조적인 세계를 만들어 온 예술가들에게는 새로운 가능성을 발견하고 도전하고 싶은 욕망이 사그라들지 않는 듯하다. 그 과정에서 대중과 후배 예술가들은 선배 예술가들의 변화와 도전을 이해하기 힘들어 때론 외면하기도 하지만, 언덕 너머의 풍경이 언덕 아래에서는 보이지 않는 것처럼 노년의 예술가들의 새로운 실험과 사유는 훗날 미술사의 물줄기를 바꾸게 된다.

창작자

기술에서
독창성으로

평가에서
해석으로

이
론
가

이론과 창작

예술가들은 작품을 만드는 창작자의 노력에 이론이 무임승차한다고 생각하고는 한다. 작품이 먼저 있어야 이론이 따라올 수 있다는 것이다. 그러면서도 이론을 펼치는 이들에 대해 복잡한 감정을 가지는데, 한편으로는 행정적으로 요직에 있는 이론 전공자들에게 잘 보이려 하고, 예술가 스스로 이론적인 근거를 가져야 한다는 강박에서 헤어나지 못한다.

한데 과거 예술가와 이론가는 의외로 딱 구분되지 않았다. 조르조 바사리가 하나의 예다. 16세기 중반에 활동한 바사리는 당대와 앞선 세대의 예술가들에 대해 정리한 『르네상스 미술가 평전』을 내놓았다. 이 책에는 사실과 다른 내용이 많고 저자의 가치관과 취향이 강하게 반영되어 있기는 하지만 후세 사람들이 르네상스를 이해하고자 할 때 이 책은 피해 갈 수 없는 통로이자 예술사를 예술가 중심으로 바라보게 만든 시금석이었다. 흥미롭게도 이론가로서 미술사의 방향을 바꿔놓은 바사리의 본업은 화가이자 건축가였다.

기준을 둘러싼 논쟁

17~18세기에 활동한 프랑스의 로제 드 필은 비평가로서 중요한 역할을 했다. 드 필의 시대에 프랑스 왕립회화조각아카데미는 그들보다 조금 앞서 활동했던 푸생의 예술관을 예술을 평가하는 기준으로 삼았다. 주로 이탈리아에서 활동했던 푸생은 고대 로마의 조각

과 건축을 이상으로 삼아 엄정한 질서와 균형을 추구했으며, 예술이 그때그때 바뀌는 현실의 피상적인 모습이 아니라 불변의 보편적인 것을 보여주어야 한다고 믿었다. 예술을 지성적인 활동으로 규정하고 싶었던 아카데미에서 푸생은 더할 나위 없이 좋은 본보기였다. 그러한 아카데미의 입장에 반기를 든 사람이 드 필이다. 그는 외교관으로서 유럽 여기저기에서 작품을 실제로 보았고, 그러한 자신의 경험과 식견을 바탕으로 비평활동을 했다. 그는 1708년에 『회화의 원칙Cours de Peinture par Principes』이라는 책을 출간해 화가의 역량을 '구성' '선' '색채' '표현'이라는 네 항목으로 나누어 각 항목에 20점을 할당했고, 그에 따라 유명 화가들의 작품에 점수를 매긴 역량 점수표를 실었다.

드 필의 기준에서 80점 만점을 받은 화가는 없었다. 드 필은 다빈치에게 구성 15점, 선 16점, 표현은 14점의 점수를 주었지만 색채는 겨우 4점을 주었다. 미켈란젤로는 구성 8점, 선 17점, 표현 8점을 주었고 역시 색채는 4점을 주었다. 또 카라바조에 대해서는 구성 6점, 선 6점, 표현 0점을 매겨 혹평했는데, 색채는 16점이나 주었다. 렘브란트는 구성 15점, 선 6점, 표현 12점, 색채 17점이었다. 이 책에서 드 필이 최고로 평가한 화가는 라파엘로였다. 라파엘로는 네 항목에서 각각 17점, 18점, 12점, 18점, 총 65점을 받았다. 루벤스도 18점, 13점, 17점, 17점으로 총 65점을 받아 라파엘로와 어깨를 나란히 했다. 프랑스 아카데미에서 칭송해 마지않던 푸생에게는 선 17점, 색채 6점을 주었고, 총점은 겨우 53점이었다.

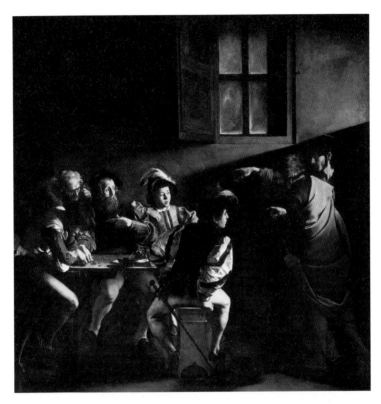

미켈란젤로 메리시 다 카라바조, 「성 마태를 부르심」
캔버스에 유채, 340×322cm, c.1599~1600, 산루이지데이프란체시성당 콘타렐리예배당, 로마

드 필은 이 점수표로 자신의 취향을 강력하게 내세웠다. 여러 항목에서 고르게 높은 점수를 얻은 라파엘로와 색채를 풍성하게 구사한 루벤스를 최고의 화가로 규정한 것은 회화에서 선보다 색채가 더 중요하고 본질적이라는 선언이었다. 오늘날의 관점으로는 드 필의 점수표가 구태의연하고 무지막지해 보이는데다가 주관을 객관

라파엘로 산치오, 「그리스도의 매장」
패널에 유채, 174.5×178.5cm, c.1507, 보르게세미술관, 로마

인 양 적용해 점수의 신뢰도가 떨어진다. 하지만 지금도 예술학교
의 입학시험을 비롯해 예술 관련 심사에서는 평가 항목을 나누고
그에 따라 점수를 매기고 합산해 당락을 결정한다는 점에서 드 필
의 이론은 여전히 예술계에 강력한 힘을 발휘하고 있다.

이론가와 예술가의 애증

드 필 이후로 예술을 판단하고 평가하려는 지식인·문인들의 활동
이 점차 확대되었다. 18세기, 『백과전서』를 펴낸 드니 디드로는 장
바티스트 시메옹 샤르댕과 장 바티스트 그뢰즈 같은 화가들의 작품
을 격찬하면서 예술에 대한 자신의 기준을 드러냈다. 그뒤로 시민
계급이 정치적·문화적으로 주도권을 잡게 되면서 예술을 판단하
고 평가하는 양상도 달라졌다. 여러 종류의 신문과 잡지가 유통되
었고 모든 매체에 예술에 대한 글이 실리며 비평가들이 늘어났다.
몇몇 비평가들은 미술에서의 혁신적인 조류에 호의적이었지만 대
부분은 적대적이었다. 비평가 루이 르루아가 모네의 그림을 조롱하
는 의미로 "나는 그 그림에서 '인상'을 받았다. 하지만 벽지만도 못
한 그림이다"라고 썼던 글에서 '인상주의'라는 명칭이 유래했다는
일화는 유명하다. 뒤이어 등장한 야수주의와 입체주의 또한 비평가
들이 특정한 스타일의 작품과 창작자들을 폄하하는 의미로 사용한
말이었다.

　　1870년대에 자신들의 모습을 드러낸 인상주의 예술가 그룹
은 카페에 모여 앉아 과거와 당대의 예술에 대해 이야기를 나누며
자신들의 신념과 사유를 구축했다. 이 그룹을 주도했던 마네는 늘
카리스마가 넘쳤고, 자신감이 넘치다 못해 막무가내일 지경이었
다. 그런 그가 비평가와 시비가 붙었다. 무리의 일원이었던 평론가
에드몽 뒤랑티가 자신의 작품에 대해 쓴 글이 마음에 들지 않자 곧
장 뒤랑티에게 가서 뺨을 올려붙여 결투까지 벌이게 된 사건이다.

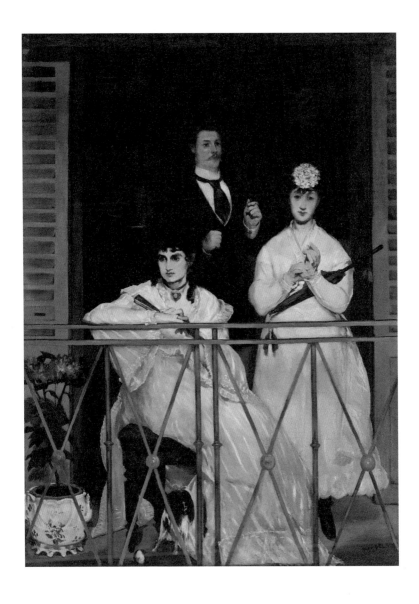

에두아르 마네, 「발코니」
캔버스에 유채, 170×125cm,
1868, 오르세미술관, 파리

에드가르 드가,
「에드몽 뒤랑티의
초상」
파스텔과 템페라,
100×100cm,
1879, 뷰렐컬렉션,
글래스고

1870년 2월 23일, 파리 서쪽 생제르맹앙레의 한 숲에서 맞붙은 두 사람은 서투른 검술로 마구잡이로 검을 휘두르다가 결국 마네의 검이 뒤랑티에게 경미한 부상을 입혀 곧바로 결투가 중단되었다. 그후 자신들의 행동이 스스로도 부끄러웠는지 마네와 뒤랑티는 바로 화해하고 남은 생애 동안 굳건한 우정을 유지했다.

해설가로서의 이론가

미술사에서 중요한 역할을 했던 이론가의 위상은 오늘날 변화를 맞았다. 이론가의 역할이 축소된 것이다. 그도 그럴 것이, 현대미술은

갈수록 난해해지는데 비평가를 비롯한 이론가 집단은 그런 현대미술을 알기 쉽게 설명해주기는커녕 더욱 이해하기 어려운 수사를 남발하는 것처럼 보이기 때문이다. 그렇다면 이제 이론가는 설 자리가 없는 것일까?

애초에 이론가의 역할은 작품을 판단하는 기준과 예술이 나아갈 방향을 제시하는 것이다. 예술의 언어가 복잡하고 혼란스럽더라도, 그럴수록 이론가는 언어의 명료함을 추구해야 한다. 오늘날 스포츠 경기가 해설자 없이는 시청자들에게 잘 전달될 수 없는 것처럼, 미술에서도 이론가가 스스로 해설자의 역할을 자각하고 창작자와 감상자 사이 가교가 되어준다면 미술의 세계는 한층 풍요로워질 것이다.

귀족

예술을
이끌고
살찌운 계급

예술이
존재해야
하는 이유

민
중

귀족을 위한 그림 속 농민

미술의 역사는 사회 지배계급이 이끌어온 것처럼 보인다. 성직자
와 군주와 귀족이 자신들의 의도와 취향에 따라 예술가에게 주문한
작품이 오늘날 남아 있는 걸작의 대부분이기 때문이다. 중세의 화
가 형제인 헤르만, 폴, 얀 랭부르는 프랑스 장 드 베리 공작의 주문을
받아 한 해 동안 시기마다 올려야 할 기도문을 정리한 '성무일과서'
의 삽화를 그렸다. 이 책이 유명한 『베리 공작을 위한 성무일과서』
다. 당시 귀족과 농민의 일과를 월별로 담은 이 책의 첫번째 장면인
1월 삽화에는 연회를 즐기는 베리 공작을 비롯한 귀족들이 그려져

있다. 이 뒤로 겨울, 봄, 여
름, 가을로 이어지며 계절
마다 농민의 노동과 귀족
의 유희가 묘사된다. 7월
삽화에서는 남자들이 땡
볕 아래 보리를 베고, 한
쪽에서는 여자들이 양털
을 깎는다. 고개를 숙이고
묵묵히 일하는 농민들의

랭부르 형제,
『베리 공작을 위한 성무일과서』
1월 삽화

양피지에 채색,
22.5×13.6cm,
1412~16/c.1440,
콩데미술관, 샹티이

모습 뒤로 으리으리한 성이 멀찍이 솟아 있다. 8월 삽화에는 귀족들이 말을 타고 매사냥을 나서는 모습 뒤로 멱 감는 농민들이 보인다. 애초에 『베리 공작을 위한 성무일과서』의 목적은 기도문을 정리하는 것이었지만, 자신의 토지와 성을 보며 흡족해할 베리 공작을 위한 것이기도 해서, 화가들이 이 점을 신경써서 그린 것 같다. 베리 공작이 이 그림을 볼 때마다 농민들의 노고를 조금이라도 생각했을지는 알 수 없다.

랭부르 형제,
『베리 공작을 위한 성무일과서』 7월 삽화
양피지에 채색, 22.5×13.6cm,
1412~16/c.1440, 콩데미술관, 샹티이

랭부르 형제,
『베리 공작을 위한 성무일과서』 8월 삽화
양피지에 채색, 22.5×13.6cm,
1412~16/c.1440, 콩데미술관, 샹티이

이 그림을 그린 랭부르 형제는 플랑드르 출신이다. 중세 말에 플랑드르에 상업이 발달하면서 부르주아들이 사회의 중요한 부분을 차지했다. 중세의 사회구조는 전사(기사, 귀족), 성직자, 농민으로 단순했지만 상업이 발달하고 도시가 성장하면서 도시민, 부르주아가 등장했다. '노마드' 같았던 왕과 귀족과는 달리 부르주아는 도시에 붙어 있었다. 물론 부르주아는 돈을 벌기 위해 여기저기 다녀야 했지만, 도시에 집을 마련해놓고 그 집을 꾸미는 것이 부르주아의 기본적인 생활 방식이었다. 부르주아들은 신앙심이 깊었지만 돈도 밝혔다. 값진 물건을 집에 '모셔놓고' 다른 사람들에게 자신의 부를 과시하고 싶어했다. 이 때문에 플랑드르에서는 사실주의적 화풍을 구사해 세속적인 사물을 그리는 화가들이 활발하게 활동했다. 도시 부르주아의 탐욕과 과시욕이야말로 미술의 중요한 동력이었던 것이다. 역사 속에서 압제자들의 명령에 따라 지어진 장대한 건축과 미술도 존재하지만, 고대 그리스와 르네상스 피렌체를 비롯해 시민 집단의 합의에 따라 탁월한 예술품을 만들어낸 국면들이 미술사를 이룬다.

랭부르 형제가 농민을 그린 지 100년 남짓 지나 소小 피터르 브뤼헐은 '사계절' 연작을 그렸다. 그림에는 겨울철 사냥을 마치고 돌아오는 농민들, 건초를 쌓고 밀을 수확하는 농민들, 겨울을 보내며 봄 축제를 준비하는 농민들이 등장한다. 브뤼헐은 이외에도 농민들이 힘들여 일하는 장면, 축제 때 정신없이 노는 모습도 그렸다. 브뤼헐의 그림에서 농민들은 삶의 활력이 넘치지만 지저분하고 분별없

소 피터르 브뤼헐, 「봄」
패널에 유채, 43×59cm,
1633, 얼스터미술관, 벨파스트

으며 명분이나 윤리와는 상관없는 존재로 그려진다. 브뤼헐은 긍정적이면서도 무분별한 활력이 일상을 이루고 세상을 이끌어가는 원초적인 에너지임을 잘 알고 있었다. 다만 브뤼헐의 이 그림들은 민중을 위한 것이 아니었다. 농촌에 대한 향수, 혹은 어리석은 농민의 모습을 보는 즐거움을 누리고 싶어하는 도시 부르주아가 그의 주 고객이었다. 사실주의 화가 귀스타브 쿠르베와 밀레의 고객 또한 도시의 부르주아였다.

이삭 줍는 사람들

민중을 묘사한 미술 또한 근대 이후 면면히 이어져왔다. 근대 이후에 예술가가 되려는 사람은 지배적인 세력의 비위에 맞는 예술, 혹은 핍박받는 민중을 위한 예술, 둘 중 하나를 택해야 했다. 밀레가 농민의 모습을 그린 그림들은 오늘날까지 널리 사랑받고 있다. 하지만 가장 유명한 「이삭 줍는 사람들」은 수확이 끝난 밭에서 허리도 못 펴고 이삭을 주워야 하는 가난한 여자들의 고달픈 처지를 보여주는 그림이다. 이 그림을 보면 덴마크의 동화 작가 한스 크리스티안 안데르센의 어릴 적 일화가 떠오른다. 안데르센의 식구들, 이웃 사람들이 밭 주인 몰래 이삭을 줍다가 주인이 나타나자 다들 도망쳤다. 어린 안데르센만은 도망치지 않고 그 자리에 서 있었는데, 주인이 옥박지르며 채찍을 올리자 안데르센이 "저기 하느님이 다 보고 계신데 어떻게 당신이 날 때릴 수 있겠어요"라고 말했다는 이야

기다. 가혹하기로 소문난 밭 주인도 그 말을 듣고 안데르센의 뺨을 쓰다듬으며 돈까지 주었다고 한다.

어린 안데르센은 하늘은 가난한 이들을 굽어살핀다는 뜻을 전하며 밭 주인을 간단히 진정시켰지만, 현실은 그렇지 못했다. 사람들은 밀레의 「이삭 줍는 사람들」에 불온한 의미가 담겨 있다며 비난했다. 시인 샤를 피에르 보들레르는 1859년 살롱전에 대한 평에서 이 그림에 대해, 그림 속 인물들이 자신들의 가난이 세상을 풍요롭게 만들고 있음을 내세운다고 썼다. 이삭을 줍는 사람들을 그린 화가가 밀레만은 아니었지만, 밀레의 그림 속 노동에 긍정적이고 낙

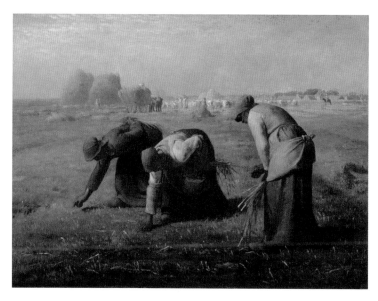

장 프랑수아 밀레, 「이삭 줍는 사람들」
캔버스에 유채, 83.8×111.8cm, 1857, 오르세미술관, 파리

관적인 전망이 보이지 않는다는 이유로 비난한 것이다. 노동에는 보상이 따르고, 시간이 지날수록 처지가 나아질 것이라는 전망 말이다.

누구를 위한 예술인가

1917년 러시아에서는 혁명이 발발했고, 세계 최초로 사회주의 국가가 성립되었다. 이제 새로운 체제에 맞는 새로운 예술이 필요해졌다. 러시아 출신으로 외국에서 활동하던 칸딘스키와 샤갈 등이 돌아왔고, 의욕적인 젊은 예술가들은 철과 유리를 비롯한 근대 공업 생산품을 재료로 삼아 순수한 조형 요소로만 이루어진 예술인 구성주의Constructivism를 내세웠다. 이들은 공업 발전과 혁명의 완수로써 맞이한 새로운 세상에 '기하학적 추상미술'로 부응하려 했다. 하지만 블라디미르 레닌이 강조한 "새롭고 위대하고 공산주의적인 예술"은 구성주의와 거리가 멀었다. 1920년대에 구체화된 이른바 '사회주의적 사실주의'는 19세기 서유럽의 사실주의를 조형적인 본보기로 삼아, 예술이 민중에게 공산주의 소련 정부의 위업을 알리고 희망적이고 낙관적인 메시지를 전달하는 역할을 하도록 규정했다.

　한국에서는 1970년대 말부터 1980년대 사이에 미술을 통해 사회에 대해 발언하고 민주화운동을 함께해야 한다는 미술인들의 자각으로 '민중미술'이 등장했다. 역사와 현실에 대한 비판적 인식 아

래 민중을 위한 메시지를 전달해야 한다는 믿음을 바탕으로 '현실과 발언' '두렁' 같은 여러 미술 집단이 결성되었다. '현실과 발언'은 1985년에 발표한 성명에서 미술의 역할은 더 나은 삶을 이야기하는 것이며, 따라서 예술가 개인의 표현을 뛰어넘어야 한다고 했다. 즉, 집단의 목표를 향한 공동의 창작 속에서 예술가 개인은 저마다 다른 동료를 대신할 수 있다는 것이다. 한국의 민중미술은 추상미술을 비롯한 소위 모더니즘미술을 거부하고 한국의 전통예술에서 조형적인 형식을 끌어왔다.

그런데 민중미술의 강령에서 예술가는 모호한 역할과 지위를 갖는다. 여기서 민중적인 가치를 추구해야 한다는 의식을 공유하는 예술가들은 민중인가, 민중 바깥에 있는 존재인가? 만약 예술가가 민중적인 가치를 추구하지 않고 지배계급의 이데올로기에 복무할 경우 그 예술가는 지배계급인가, 지배계급의 앞잡이일 뿐인가?

파리에서 밀레의 「이삭 줍는 사람들」이 질타를 받을 때 거의 같은 주제를 다루었음에도 좋은 평을 받은 그림이 있다. 쥘 브르통의 「이삭 줍는 여인들의 소집」이다. 그림 속에서 맨발로 들판 위를 걷는 젊고 건강한 여성들은 어렵지 않게 낟알을 가득 모아 집으로 돌아가고 있다. 이 그림은 당시 살롱전에서 일등상을 받았고 프랑스 황제 나폴레옹 3세가 구입했다.

사회주의적 사실주의의 기준에서 보자면 밀레와 브르통의 그림 중 어느 쪽이 더 좋은 작품일까? 밀레의 그림에 담긴 가혹한 현실과 비감과는 달리 브르통의 그림이 사회주의적 사실주의에 더 잘

쥘 브르통, 「이삭 줍는 여인들의 소집」

캔버스에 유채, 90.5x176cm, 1859,
오르세미술관, 파리

맞는다고 할 수 있다. 진보적인 가치와 민중의 존재를 밝게 묘사했기 때문이다. 하지만 이것이 과연 민중을 위한 예술일까? 체제가 지향하는 가치를 긍정적으로 보라고 요구하는 예술은 필연적으로 권위적인 성격을 띨 수밖에 없다.

그리스

**로마의
예술적 스승**

그리스
예술의
전달자

로
마

이집트에서 그리스를 거쳐 로마로

서양미술사에서는 오랫동안 그리스와 로마의 예술이 이상으로 여겨져왔으며, 그 둘은 종종 하나로 묶이기도 했다. 그러나 그리스미술과 로마미술은 엄연히 다르다. 단순하게 말하자면 그리스미술은 인간 육체를 이상적으로 묘사함으로써 보편의 인간상을 보여준 데 반해 로마미술은 개별 인간을 예리하게 묘사해 세속적 인간의 개성을 드러냈다.

고대 그리스에 아테네와 스파르타 같은 도시국가가 형성될 무렵, 그리스인들은 이집트인으로부터 커다란 석재를 다루는 법과 건물과 조각상 만드는 법을 배웠다. 하지만 이집트인들이 조형의 규준을 수천 년 동안 고수했던 것과는 달리, 그리스인들은 인간의 모습을 생생하게 묘사하는 데 주력했다. 인간을 세상의 중심, 만물의 척도로 삼는 그리스인의 관념이 미술에도 반영된 것이다. 또한 그리스는 이집트처럼 군주와 신관의 권위가 절대적이지 않았기 때문에 그리스의 화가와 조각가들은 권력자를 위한 예술작품 외에도 여러 주제를 탐색하며 자기들 나름으로 더 나은 표현 방법을 찾아 작품을 제작했다.

고대 그리스미술이 서양미술사에서 차지하는 위상에 비하면, 그 미술이 발전한 지역인 아테네, 스파르타, 코린트 등의 면적은 꽤 작은데, 기원전 4세기, 그리스 북쪽에서 세력을 키운 마케도니아왕국의 알렉산드로스대왕이 이 도시국가들을 정복했다. 알렉산드로스대왕은 더 나아가 마케도니아인과 그리스인으로 조직한 군대를

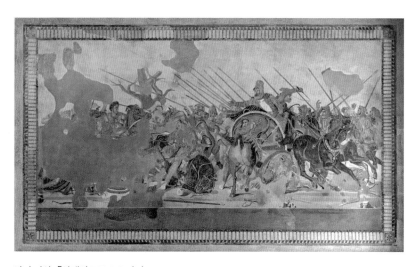

작가 미상, 「알렉산드로스 모자이크」

모자이크, 272×513cm, c. 100 B.C., 나폴리국립고고학박물관, 나폴리

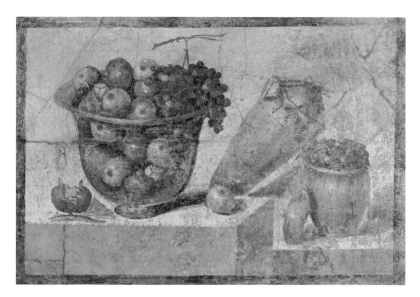

작가 미상, 「과일이 담긴 유리그릇이 있는 정물」(폼페이 벽화)

프레스코, 70×108cm, c.63~79, 나폴리국립고고학박물관, 나폴리

이끌고 동쪽의 페르시아제국을 공격해 영토를 차지했다. 로마 폼페이에서 발견된 「알렉산드로스 모자이크」가 바로 알렉산드로스대왕을 묘사한 벽화다. 왼편에는 말을 타고 창을 쥔 알렉산드로스가, 오른편에는 전차에 탄 페르시아 왕 다리우스가 보인다. 이 둘을 둘러싸고 알렉산드로스의 군대와 페르시아 장병들이 격돌한다. 다리우스는 알렉산드로스를 보자마자 기가 죽었는지 전차의 방향을 돌리고, 페르시아 병사들은 공포에 사로잡혀 도망치는 군주를 지키려 몸을 던져 알렉산드로스를 저지한다. 수많은 장병과 군마가 뒤엉킨 모습에 등장인물들의 긴박한 표정과 감정까지 생생하게 표현되었다. 이 그림은 폼페이에서 발견되었지만 애초에 그리스에서 가져온 것이거나 혹은 그리스 화가가 만든 작품일 확률이 높다.

이탈리아반도의 작은 나라였던 로마는 스페인과 북아프리카로 세력을 뻗쳤고, 기원전 2세기 후반에 그리스를 정복하며 지중해의 패권을 쥐었지만 문화적으로는 열등감을 가지고 있었다. 그래서인지 로마인들은 그리스의 것이라면 뭐든지 열광적으로 받아들였고, 많은 그리스 예술가가 로마로 건너가서 활동했다.

남아 있는 것들

그리스의 회화는 대부분 소멸되었다. 새를 속이고 인간을 속일 만큼 감쪽같은 그림을 그렸다는 기원전 5세기 화가 제욱시스와 파라시우스의 전설이 있지만 정작 그 전설을 뒷받침할 만한 그림은 남

아 있지 않다. 다만 도기에 그려진 그림으로 짐작해보건대, 신화와 역사, 당시 사람들의 온갖 일상을 그렸음을 알 수 있다. 로마의 회화는 그리스의 회화에 비하면 비교적 많이 남아 있다. 기원후 79년, 이탈리아 남부 나폴리의 베수비오산이 폭발하면서 고스란히 묻혀버렸던 폼페이와 헤르쿨라네움에서 미술품이 대거 발굴되었기 때문이다. 대부분 주택에 그린 벽화인데, 신화를 솜씨 좋게 묘사한 그림들도 있고 풍경과 정물을 그린 그림도 적지 않다. 로마인들이 일상과 자연에 관심이 많았고 이를 미술의 주제로 여겼다는 걸 알 수 있다.

　　로마미술의 걸작은 초상 조각이다. 인물의 기질과 성격을 예리하게 포착한 작품이 다수 남아 있다. 대표적인 작품은 「아우구스투스상」으로, 잘 차려입은 갑옷 밖으로 드러난 '존엄자' 아우구스투스의 다부진 팔다리가 군주로서의 위엄을 한껏 드러낸다. 그러나 기록에 따르면 아우구스투스의 외양은 조각과는 다르게 유약하고 섬세했다고 한

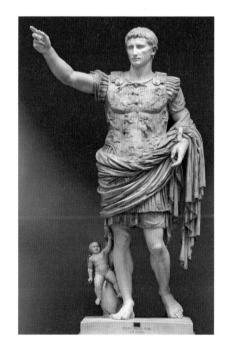

작가 미상, 「아우구스투스상」
대리석, 높이 204cm, 1c,
바티칸박물관, 바티칸

다. 게다가 그를 묘사한 다른 대리석상을 보면 옷차림은 다른데 머
리 부분은 앞서 제작한 조각과 흡사한 것으로 보아 똑같은 머리를
여러 개 만들어서 다른 조각상에 끼운 것으로 보인다. 이처럼 로마
의 초상 조각은 지체 높은 모델을 미화하는 실용적인 기능도 가지
고 있었다.

그리스미술에 대한 오해

로마미술은 이질적인 요소가 혼합된 반면 그리스미술은 단정하고
절제되어 보인다. 하지만 그리스미술 또한 권역이 넓어지면서 변
화를 맞았다. 기원전 3세기 무렵, 그리스미술이 동방의 전통과 섞여
탄생한 요란하고 기교가 많은 헬레니즘미술이 그 예다. 헬레니즘미
술을 대표하는 「라오콘」은 인체의 움직임을 정확하게 묘사했다는
점에서 그리스 고전기 작품의 특징을 띠지만 주제 면에서는 인간
운명의 부조리함을 표현해 고전기 작품과 구분되는데, 갑작스럽게
닥쳐오는 재난 앞에서 고통으로부터 벗어나기 위해 헛되이 애쓰는
인간의 모습을 보는 관람자는 연민과 전율에 사로잡히게 된다. 사
실 그리스미술로 떠올리는 대부분의 작품, 즉 「밀로의 비너스」 「벨
베데레의 아폴론」 「사모트라케의 니케」도 엄밀히 말해 고전기가
아닌 헬레니즘시대 작품이다.

　　그리스와 로마의 미술을 이야기할 때 또한 빼놓을 수 없는 것
이 색이다. 오늘날 남아 있는 그리스와 로마의 조각은 대부분 흰 대

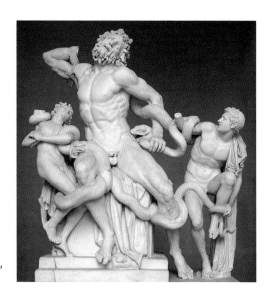

작가 미상,「라오콘」
대리석, 208×163×112cm,
1c B.C., 비오클레멘스미술관,
바티칸

리석으로 되어 있다. 고대 그리스미술을 후대의 미술이 따라가야
할 모범으로 치켜세운 독일의 미술사학자 요한 요하임 빙켈만은
고대 그리스의 조각에서 절제와 평정이라는 덕목을 끄집어내 본질
적인 요소만을 탐구한 위대한 미술이라고 평했다. 빙켈만은 흰 대
리석으로 된 그리스 조각의 순수한 느낌에 감동받은 것일 테지만
정작 그리스 대리석상은 애초에 청동으로 만들어졌다. 로마의 귀
족들이 집과 정원을 꾸미기 위해 값싼 대리석으로 청동상 작품들을
복제한 것인데 원본인 청동상은 긴 세월 동안 대부분 파괴되거나
녹아버렸고, 복제품인 대리석상만 오늘날까지 남아 있는 것이다.
한편으로는 그리스미술에 대한 로마인들의 열광 덕분에 오늘 우
리가 그리스미술의 탁월함을 확인할 수 있게 되었다고 하겠다.

중세

어둡지만은
않았던
천년의 예술

형식이 가린
순수함과
활력

르
네
상
스

암흑과 광명

흔히 중세를 '암흑시대', 르네상스는 '광명의 시대'라고 말한다. 고
대 그리스·로마의 찬란한 문명이 멸망한 뒤 중세라는 어두운 시기
가 닥쳤고, 그뒤 르네상스라는 광명이 찾아왔다는 것이다. 르네상
스의 문인과 예술가들은 스스로를 고대 그리스·로마의 문화를 되
살리는 자라고 의식했기 때문에 르네상스와 고대 사이에 놓인 중세
를 폄하했다. 오늘날에 이르면 중세는 기독교와 봉건주의로 억압된
체제고 르네상스는 인본주의와 민주주의가 꽃피운 시대라는 설명
까지 따라붙는다.

사실상 중세 유럽의 미술은 르네상스미술에 비하면 사실성이
떨어지며, 심지어 고대 그리스·로마미술보다도 묘사력이 부족해
보인다. 중세의 예술가들이 소박하고 심지어 유치하기까지 한 기
법을 구사한 까닭에 대해 혹자는 영적인 가치를 중시하는 기독교가
사실적인 묘사를 기피했기 때문이라고 설명하기도 한다. 그렇지만
중세 후기로 갈수록 사실적인 묘사가 점점 두드러지는 것으로 보아
중세 초기에 문화적 중심이자 예술의 전범이었던 로마의 빈 자리를
기독교 정신이 대체했다고 보는 것이 타당하다.

476년, 서로마제국이 멸망한 뒤 서유럽은 한동안 혼란을 겪
었다. 로마라는 대국이 무너지자 교통과 통신수단도 사라졌고, 경
제활동도 쇠퇴했으며, 인구도 크게 줄었다. 그러다 10세기 전후가
되면서 정치적으로 안정을 찾게 되었고, 그때 각지에 건립된 수도
원과 성당이 문화적 구심점 역할을 했다. '로마네스크Romanesque' 양

식은 중세의 수도원과 성당에서 볼 수 있는 대표적인 건축양식인데, 기본적으로 로마시대의 공회당basilica을 모델로 지어졌고, 로마인들이 건축에 본격적으로 활용했던 아치를 건물의 핵심 요소로 삼았다.

　11세기 말부터 12세기 초에 절정을 맞았던 로마네스크미술에 이어 고딕미술이 등장했다. '고딕Gothic'은 이탈리아인들이 붙인 명칭으로, 서로마제국이 무너져갈 무렵에 서유럽으로 침입했던 '고트족'에서 유래한다. 고딕건축이 지난날 고트족이 만들고 지었던 끔

**캉 생테티엔성당의
궁륭 천장**

11~13c

찍한 것들을 떠오르게 한다는 뜻이었다. 여기에는 이탈리아인들이 자국 바깥의 집단과 중세의 미술과 문화에 대해 품었던 경멸감이 담겨 있다.

고딕 성당의 건축가들은 늑재rib를 활용해 지붕의 무게를 건물 안팎의 기둥으로 분산시켰고, 이를 통해 성당의 천장을 훨씬 높게 올릴 수 있었다. 천장이 높아지면서 벽도 높아졌는데, 그 벽에 설치한 길쭉하고 높은 창문에는 색유리인 스테인드글라스를 끼웠다. 스테인드글라스에는 성경 속 이야기나 성인의 모습이 담겼고, 성당 밖에서 들어온 빛이 스테인드글라스를 통과하며 성당을 영롱한 색으로 채웠다.

천년이라는 긴 시간을 그저 '중세'라는 이름으로 묶기에는 시기와 지역에 따라 작품의 모습이 꽤 다르다. 중세 미술작품을 하나하나 찬찬히 살펴보면 나름대로 대상을 실감나게 묘사했음을 알 수 있다. 이러한 경향은 중세 후반으로 갈수

중세 스테인드글라스
1176, 캔터베리대성당,
캔터베리

록 두드러진다. 또한 같은 고딕양식의 성당이라도 시기적으로 더 늦게 지어진 건물일수록 형태가 유연하고 매끄럽다.

르네상스를 품은 중세

14세기 말부터 15세기 초에 걸쳐 유럽 궁정을 중심으로 우아하고 세련된, 이른바 '국제 고딕' 양식이 유행했다. 이탈리아의 미술과 고딕미술의 교류로 나타난 결과물이었다. 뒤이어 부르고뉴 공작이 다스리던 플랑드르를 무대로 자연과 인물을 사실적으로 묘사하는 예술가들이 활동했다. 이 예술가들은 종교적인 주제를 다루면서도 이 시기에 확립된 유화의 세밀하고 정교한 투명화법으로 인물과 사물의 광채와 질감을 사실적으로 묘사했다. 고대와 르네상스 사이에 낀 침체기라고 하기에 이들 작품은 중세의 고유한 취향과 아름다움을 잘 보여준다. 이렇듯 중세의 경제적·문화적 발전은 고대세계와 르네상스를 잇는 가교였다. "르네상스는 어느 날 갑자기 피어난 꽃이 아니라 중세의 토양에 담겨 있던 문화의 씨가 싹을 틔워 자라난 것이다." 예술사가 아르놀트 하우저의 말이다.

　　실제로 중세와 르네상스는 시기적으로 꽤 겹친다. 흔히 중세의 끝이자 근대의 시작점을 15세기 중반으로 보는데, 구체적으로는 콘스탄티노플이 오스만튀르크에 의해 함락된 1453년이다. 그런데 미술에서 중세는 훨씬 일찍 막을 내렸다. 바사리의 『르네상스 미술가 평전』에 따르면 르네상스의 문을 연 예술가는 14세기 초에 활동한

조토 디본도네, 「성모자」

나무 패널에 템페라, 325x204cm
c.1300~05, 우피치미술관, 피렌체

조토다. 다빈치를 포함한 몇몇 예술가들이 활동한 15세기 중반부터 16세기 초반까지를 '전성기 르네상스'라고 본다면, 그보다 앞선 14세기부터 15세기 중반인 '초기 르네상스'에 이름을 알렸던 화가다. 즉, 중세가 르네상스를 품고 있던 것이다.

낭만주의와 라파엘전파

르네상스 이후 유럽의 예술가들은 라파엘로를 비롯한 르네상스 예술가들을 전범으로 삼았다. 르네상스는 고대 그리스·로마에 이어 또다른 고전이 되었다. 그런데 시대가 바뀌면서 르네상스미술을 둘러싼 감정과 견해도 바뀌었다. 1848년, 영국의 몇몇 젊은 예술가들은 스스로를 '라파엘전파 형제회Pre-Raphaelite Brotherhood'라고 칭하며 중세미술, 그리고 초기 르네상스미술까지는 미술이 진솔하고 단순하며, 자연 앞에 겸허한 미덕을 지니고 있었는데, 르네상스가 진전되면서 그러한 미덕이 사라지고 그 자리에 형식적이고 활력 없는 미술이 들어섰다고 주장했다. 라파엘로를 콕 찍어서 이름으로 삼은 이유는 르네상스의 라파엘로 이후 예술이 지나치게 이상화되어 생기를 잃어버렸기에 예술이 고유한 힘을 되찾으려면 라파엘로 이전으로 돌아가야 한다고 여겼기 때문이다. 라파엘로 이전의 미술이라면 14~15세기 이탈리아 미술과 중세 유럽 미술을 가리킨다.

라파엘전파는 19세기 초, 유럽에서 널리 유행했던 낭만주의가 끝나갈 무렵에 탄생했는데, 낭만주의 예술가들은 합리적인 사고나

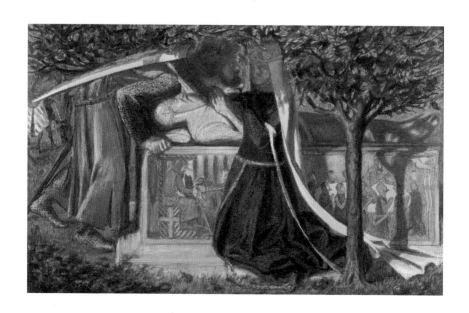

단테이 게이브리얼 로세티, 「아서왕의 무덤(랜슬롯과 기네비어)」

종이에 수채, 23.5×36.8cm, 1860,
테이트브리튼, 런던

날마다 가볍게,

예술을 즐기는
가장 가까운 방법

A PLACE FOR US Fatima Farheen M

CATHERINE ADEL WEST SAVING RUBY KING

ISABEL ALLENDE THE HOUSE OF THE SPIRITS

SALT HOUSES HALA ALYAN

IF YOU LEAVE ME HANA KIM CRYSTAL

García Márquez One Hundred Years of Solitude Harper & Row

ACQUELINE WOODSON RED AT THE BONE RIVERHEAD BOOKS

IN the Time of Saviors | Kawai Strong Washburn

THE BREAK KATHERENA VERMETTE

THE Good Talk: ...to Dancing MIRA JACOB

HOME FIRE KAMILA SHAMSIE

WILD SWANS JUNG CHANG

SUYEN PHAN QUÉ MAI THE MOUNTAINS SING

ROOTS ALEX HALEY Doubleday

Kiana Davenport Shark Dialogues

DANIEL JOSÉ OLDER THE BOOK OF LOST SAINTS

AMERICA IS NOT THE HEART ELAINE CASTILLO

Like Water for Chocolate Laura Esquivel

THE AFFAIRS OF THE FALCÓNS MELISSA RIVERO ECCO VIKING

A Suitable Boy a novel VIKRAM SETH THE INTERNATIONAL BESTSELLER

◉◉ 유난히 먹는 것에 관심이 간다

시노다 과장의 삼시세끼

샐러리맨 시노다 부장의 식사일지

시노다 나오키 지음 | 박정임 옮김

평범한 일상이 차곡차곡 쌓인다!

여행사 직원 시노다 씨는 27살이던 1990년 후쿠오카로 전근을 가게 되면서
현지의 맛있는 음식을 기록해보기로 결심하고 대학노트를 사서 아침·점심·
저녁 세끼 식사를 기록하기 시작했다. 그렇게 그림일기를 쓴 지 어느덧 25년
의 세월이 흘렀다. 『시노다 과장의 삼시세끼』에는 지은이의 그림식사일기와
함께 크고 작은 사건·사고, 사회 변화 등도 기록되어 있어 '그럼에도' 우리네
소소한 일상과 인생은 계속 이어진다는 작지만 큰 깨달음을 준다. 『샐러리맨
시노다 부장의 식사일지』는 지은이가 부장으로 승진한 뒤에도 여전히 삼시
세끼를 기록한 식사일지를 모았다. 최근 2년간의 일기 중 점심식사를 발췌해
모은 것으로, 매일 '오늘 뭐 먹지' 고민하는 직장인들이 공감할 만한 메뉴들
로 가득차 있다.

전통적인 규범보다는 인간이 저마다 품는 감정이 더 중요하다고 여겼고, 고전주의 예술가들이 고대 그리스·로마의 예술을 숭배하는 것에 반발하며 고전주의가 폄하했던 중세미술로 눈을 돌렸다. 고전주의와 르네상스미술을 비판적으로 살핀 결과, 중세미술이 '재발견'된 것이다.

　라파엘전파는 주제 면에서도 중세의 영향을 크게 받았다. 대표적으로 '아서왕 이야기'의 왕비 기네비어와 기사 랜슬롯은 이들 그림에 단골손님처럼 등장했다. 한편, 라파엘전파는 중세와 초기 르네상스미술의 미덕을 되살려 소박하고 단순한 기법으로 그리려 했지만 정작 그림을 보면 울긋불긋하고 장식적이다. 산업화가 진전된 세상에서 지난날의 경건함과 천진함을 기대할 수는 없다는 점, 즉 이상적인 시대는 되살릴 수 없음을 라파엘전파가 보여준 셈이다.

구
교

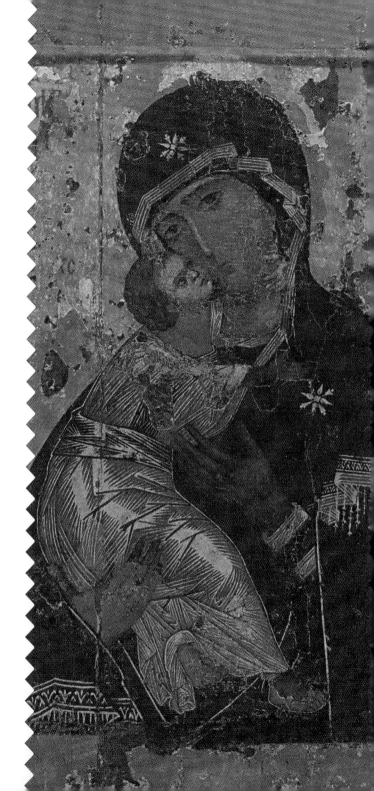

이미지에
깃든 신성을
경배하다

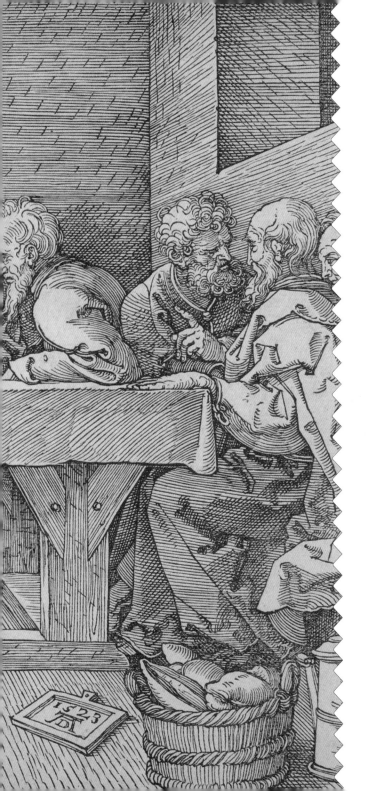

**성상 없이
신에게 직접
다가가다**

**신
교**

성상을 둘러싼 투쟁

구교(가톨릭)와 신교(프로테스탄트)는 미술을 서로 다른 방향으로 이끌었다. 그 핵심에는 '성상'이 있었다. 이들은 종교적인 인물을 인간을 닮은 형상으로 그리거나 만들어도 되는지를 놓고 서로 입장이 달랐다. 신교에서는 성상을 부정했고, 구교는 성상을 고수했다. 성상을 둘러싼 공방은 교리에 대한 해석의 문제이자 이미지의 역할과 의의에 대한 관념의 충돌이었고 권력투쟁이었다. 8세기에서 9세기 초까지, 동로마제국에서는 '성상 파괴 운동'이 벌어졌다. 성경에 우상숭배를 금하는 내용이 명시되어 있는데 신의 형상을 경배하다니

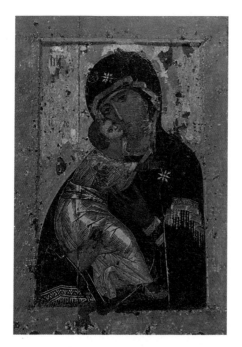

작가 미상, 「블라디미르의 성모」
템페라, 104×69cm, 1100,
트레티야코프미술관, 모스크바

말도 안 된다는 것이었다. 동로마제국 각지의 성상이 파괴되었고, 황제는 이에 반대하는 수도사들을 잔혹한 방식으로 처형했다.

성상 파괴 운동이 겨냥한 성상은 대부분 이콘Icon이었다. 이콘은 이미지를 뜻하는 그리스어 '에이콘eikon'에서 나온 말로, 미술사에서는 넓은 의미로는 벽화, 모자이크화 등 기독교에서 제작된 성스러운 이미지를 가리키고, 좁은 의미로는 거룩한 대상을 나무 패널에 그린 그림을 뜻한다. 사람들은 이콘을 작게 만들어 집안 구석에 모셔두거나, 좀더 크게 만들어 축제나 전쟁터에 가져가고는 했다. 그리고 뚜껑을 달아서 열거나 닫을 수 있게도 했다. 동로마의 민중, 특히 여성들은 이콘을 소중하게 모셨는데, 성상을 옹호하는 쪽에서는 기독교의 교리를 신도들이 받아들이게 하는 데 성상이 유용하며, 성상 자체를 숭배의 대상으로 삼는 것이 아니라 어디까지나 성상에 깃든 신성을 경배하는 것이라고 주장했다. 결국 동로마제국에서는 한 세기 만에 성상이 제자리로 돌아왔다.

루터의 종교개혁과 가톨릭의 대응

독일의 종교개혁자 마르틴 루터는 가톨릭교회의 부패와 면죄부 판매에 반기를 들고 1517년 「95개조 반박문」을 내걸면서 가톨릭교회와 정면으로 맞섰다. 루터는 가톨릭교회의 교리와 폐쇄성에 의문을 제기하고 성경을 통해 신과 곧바로 접촉할 것을 설파했으며, 라틴어로 되어 있던 성경을 독일어로 번역했다. 루터는 가톨릭의 성인

숭배와 성모 신앙, 그리고 성상을 모두 부정했다. '신교'의 기치 아
래 모인 사람들은 교회의 성상이 성경에서 금하는 우상일 뿐이라며
닥치는 대로 부수기 시작했다. 이러한 종교개혁 이후 유럽은 로마
를 중심으로 한 가톨릭 세력과, 네덜란드와 독일 등의 프로테스탄
트 국가로 나뉘었다. 새롭게 등장한 프로테스탄트 국가인 북부 독
일이나 네덜란드는 성경의 말씀에 중점을 두었으며, 성화나 성상은
우상숭배로 간주했다. 그러다보니 프로테스탄트 국가에서는 종교
화보다는 인간의 일상생활을 소박하게 묘사한 미술이 발전했다.

　　유럽에서 신교 세력이 확산되면서 가톨릭교회의 세력은 크게
위축되었다. 그러자 가톨릭교회는 새로이 발견한 지역인 아메리카
와 아시아로 선교사들을 보내 신도를 확보했고, 신교와의 경쟁에서
우위에 서기 위해 전투적인 태도를 취했다. 가톨릭은 이탈리아 트
렌토에서 1545년부터 1563년까지 모두 세 차례에 걸쳐 공의회를
열고 신교의 공격에 맞서 가톨릭교회의 교리를 재확인하는 한편 종
교재판소를 설치해 사상의 통제를 꾀했다.

　　신교에서는 성상을 금지했지만 가톨릭교회는 성상의 정당성
을 강조했다. 오히려 성상의 힘, 이미지의 힘을 더욱 적극적으로 활
용하기로 방침을 세우고, 생생하고 장대한 회화와 조각, 건축으로
신도들을 사로잡으려 했다. 가톨릭교회를 더욱 호화롭고 장대하게
치장하는 이러한 배경에서 화려하고 압도적인 바로크미술이 등장
했다. 유명한 예는 「성 테레사의 열락悅樂」으로, 바로크미술을 대표
하는 예술가 잔 로렌초 베르니니가 스페인의 수녀 '아빌라의 테레

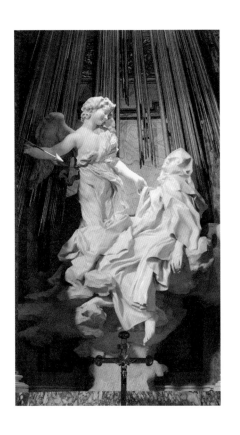

잔 로렌초 베르니니,
「성 테레사의 열락」
대리석, 높이 350cm, c.1647~52,
산타마리아델라비토리아성당, 로마

사'가 겪었던 신비로운 체험을 조각상으로 만든 것이다. 테레사 수
녀는 천사가 긴 창으로 자신의 가슴을 찌르는 환영을 보았는데, 이
때 엄청난 고통과 함께 강렬한 쾌감을 느꼈다고 수기에 썼다. 베르
니니는 대리석을 솜씨 좋게 다루어 이 작품을 만들었고, 작품을 보
는 사람이 테레사 수녀와 같은 공간에서 함께 열락을 경험하는 것
처럼 느끼도록 연출했다.

베로니카의 수건과 토리노의 수의

'토리노의 수의Shroud of Turin'는 이탈리아 토리노의 산조반니바티스 타대성당에 보관되어온 오래된 천이다. 예수 그리스도로 추정되는 인물을 감쌌던 것으로 보이는 흔적이 남아 있어 성상으로 간주되었 으나, 연대 측정 결과 1260~1390년 사이에 제작된 것으로 밝혀졌 다. 한데 이 수의에 대한 미련을 버릴 수 없었던 가톨릭교회는 연대 측정 결과 공표를 한동안 막기도 했고, 공표된 뒤로는 측정 결과가 틀릴 수도 있지 않느냐며 불신했다. 프란치스코 교황은 여전히 토 리노의 수의에 경의를 표한다.

　그 배경에는 '베로니카의 수건'에 대한 전설이 있다. 십자가를 지고 골고다 언덕을 오르며 땀과 피로 범벅이 된 예수의 얼굴을 성 녀 베로니카가 수건으로 닦았더니 수건에 예수의 얼굴이 고스란히 옮겨졌다는 이야기인데, 그렇게 이 수건은 성상의 신학적 근거로

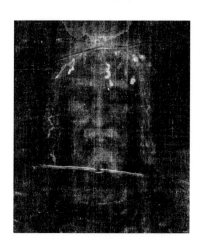

토리노의 수의
리넨, 440×110cm, 13~14c,
산조반니바티스타대성당, 토리노

간주되었다. 그림으로 남은 예수의 모습은 실은 베로니카의 수건에 남은 예수의 얼굴을 그대로 옮겨 그린 것이기 때문이다. 베로니카의 수건을 대신해 '첫번째' 성상이 될 수도 있었던 토리노의 수의에 가톨릭교회가 여전히 집착하는 것은 어떤 의미에서는 당연하다.

하느님을 찬양하는 방식

트레이시 슈발리에가 쓴 『진주 귀고리 소녀』는 17세기에 네덜란드 델프트에서 활동했던 페르메이르의 삶과 예술을 현실과 허구를 섞어 묘사한 소설로, 그리트라는 소녀가 페르메이르의 집에 들어와 하녀로 일하면서 페르메이르의 예술과 만나게 되고, 마침내 그림의 모델이 된다는 이야기다. 페르메이르의 집에 막 들어온 그리트는 집안 곳곳에 걸린 성화를 보고 당혹스러워 한다. 프로테스탄트교도였던 페르메이르는 가톨릭교도인 부인과 결혼하면서 가톨릭으로 개종했는데, 독실한 프로테스탄트교 집안에서 자란 그리트에게는 벽에 걸린 무수한 성상이 낯설었던 것이다. 그러나 페르메이르의 그림에 빠져들면서 그리트는 자신의 세계가 화해하기 어려운 두 영역으로 갈라지는 느낌에 사로잡힌다. 어머니로 대표되는 엄숙한 프로테스탄트교의 세계는 보고 듣고 느끼는 것을 경원시한다. 가톨릭교도인 페르메이르와 그의 그림이 있는 다른 세계는 감각이라는 지극히 위험해 보이는 세계를 향해 열려 있다. 이 두 세계 앞에서 어쩔 줄 몰라 하는 그리트에게 페르메이르는 말한다.

가톨릭이건 개신교건 문제가 되는 것은 그림이 아니야. 문제는 그림을 보는 사람들과 그들이 무엇을 보기를 기대하는가에 있지. 교회 안의 그림은 어두운 방안에 있는 촛불과 같은 거란다. 더 잘 보기 위해서 쓰는 촛불 말이다. 그림 역시 우리와 하느님을 이어주는 다리와 같은 거다. 개신교의 촛불이건 가톨릭의 촛불이건 그건 그다지 중요하지 않아. 그림은 단지 촛불일 뿐이니까.

트레이시 슈발리에,『진주 귀고리 소녀』에서

성찬의 의미

'최후의 만찬'은 예수의 행적에서 매우 중요한 대목이다. 사도들과 함께한 마지막 식사에서 예수는 빵을 갈라 사도들에게 나누어주면서 "이것은 내 살"이며 포도주를 나눠주면서는 "이것은 내 피"라고 했다. 이는 가톨릭 제의의 핵심이다. 오늘날에도 성당에서 올리는 미사는 빵과 포도주를 나눠 먹고 마시는 행위를 중심으로 이루어진다. 당연하게도 가톨릭 권역에서는 이 이야기를 바탕으로 한 이미지가 수없이 많이 제작되었다. 다빈치가 그린「최후의 만찬」이 대표적이다.

그러나 이 성경 구절에 대해서도 신교와 구교의 해석이 다르다. 루터는 최후의 만찬에서 예수가 한 말을 곧이곧대로 받아들일 수는 없다고 했다. 빵과 포도주가 곧 예수의 살과 피를 가리키는 것이 아니라 예수가 구원에 대한 '약속의 징표'로서 빵과 포도주를 내

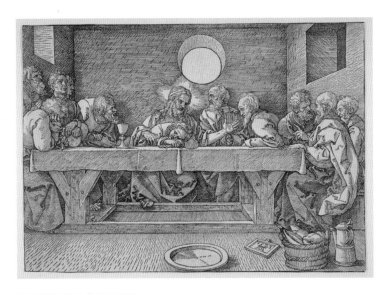

알브레히트 뒤러, 「최후의 만찬」
목판화, 21.3×14.6cm, 1523, 메트로폴리탄미술관, 뉴욕

준 것으로 받아들여야 한다는 것이었다. 그래서 루터를 추종했던
뒤러의 판화 「최후의 만찬」은 그전까지 다른 화가들이 그렸던 「최
후의 만찬」과 다르다. 대부분의 그림에서 빵이 각자의 자리에 고르
게 나눠져 있는 반면, 뒤러는 빵을 모두 바구니에 담아 한쪽에 두었
다. 이는 신교도로서 성찬을 긍정하지는 않지만 그렇다고 완전히
부정할 수도 없는 상황에서 뒤러가 취한 어정쩡한 입장을 보여준
다. 이미지에 부정적인 의미를 덧씌우면 결국 이미지는 사라지는 것
이 아니라 더 복잡한 질문을 던지기 시작한다.

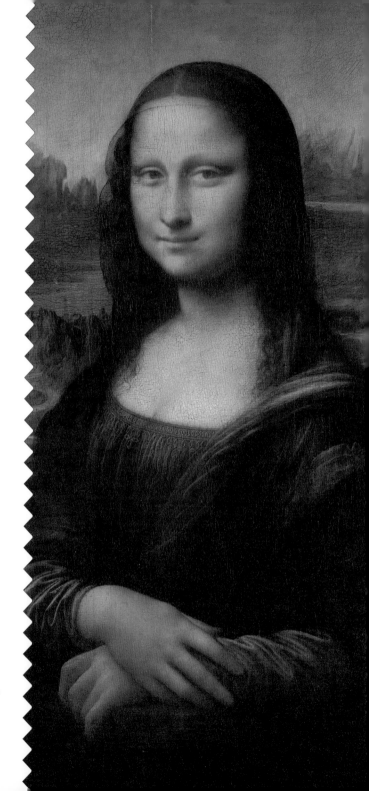

구세계

**화려한 전통을
내세운
과거의 유산**

새로움을
포용하는
제국의 예술

신
세
계

이탈리아와 프랑스

1490년부터 이탈리아 피렌체의 수도사 지롤라모 사보나롤라는 속세의 타락을 비판하며 "하느님의 칼이 내려올 것"이라고 설교했다. 그리고 이 예언은 이루어졌다. 1494년에 샤를 8세가 이끄는 프랑스군이 알프스산맥을 넘어 이탈리아로 내려왔기 때문이다. 잘 무장된 프랑스군은 과감하고 무자비했으며, 그때까지 전쟁을 느슨하고 관습적인 것으로 여겼던 이탈리아인들은 프랑스군의 침입에 우왕좌왕했다.

당시 프랑스인들은 이탈리아의 문화와 예술을 접하고는 경탄을 금치 못했다. 밀라노를 점령한 프랑스 왕 루이 12세가 다빈치의 「최후의 만찬」을 벽에서 떼어내 옮겨가려고 할 정도였다. 프랑스인들은 다빈치의 역량에 감탄했고, 다빈치는 나름대로 자신의 입지를 유지하는 데 프랑스인들의 호의를 활용했다. 중요한 계약을 체결해놓고 밀라노로 떠난 다빈치에게 피렌체에서 복귀를 재촉하자 프랑스인들이 피렌체로 편지를 보내 다빈치는 밀라노에서 자신들을 위해 일해야 한다며 으름장을 놓는 식이었다. 결국 다빈치는 1516년에 이탈리아를 떠나 프랑스에 자리를 잡았고, 당시 프랑스 왕 프랑수아 1세는 다빈치를 극진히 대접하며 편히 지내도록 해주었다. 덕분에 다빈치의 「모나리자」는 프랑스에 남아 오늘날까지도 루브르박물관에 걸리게 되었다.

프랑스 예술과 건축은 이탈리아의 영향을 받아 중세의 양식을 벗어나 절충적으로 전개되었다. 종교전쟁의 혼란을 거쳐 중앙집권

장 오귀스트 도미니크 앵그르, 「레오나르도 다빈치의 죽음」
캔버스에 유채, 40×50.5cm, 1818, 프티팔레, 파리

적 체제를 확립한 프랑스는 예술을 통제하고 장려하는 기관인 프랑스아카데미를 설립했다. 프랑스아카데미는 이탈리아 예술을 가치의 정점에 두었던 터라 분관으로서 로마 프랑스아카데미Académie de France à Rome를 설립하고, 매년 젊은 예술가 한 사람에게 로마상Prix de Rome을 수여해 로마 프랑스아카데미에 유학을 보냈다. 로마상 수상과 로마 유학은 오랫동안 프랑스 주류 미술계에서 출세가도로 여겨졌다.

　　하지만 바로크 이후로 이탈리아는 더이상 미술의 발전을 선도하지 못했고, 오히려 예술사적으로 중요하고 의미 있는 움직임은

모두 프랑스에서 시작되었다. 19세기부터 파리는 미술의 중심으로 여겨져 미술을 진지하게 공부하려는 사람이라면 반드시 찾아가야 할 곳이 되었다. 낭만주의를 이어 사실주의, 그리고 인상주의로 이어지는 프랑스 미술의 흐름을 이탈리아 예술가들은 그저 따라가야 했다. 인상주의 그룹에 주세페 데 니티스, 페데리코 잔도메네기 등 몇몇 이탈리아 화가들이 참여하기도 했다.

19세기 말에서 20세기 초에 걸쳐 여러 예술 사조가 난립하는 가운데 몇몇 젊은 예술가들은 "사모트라케의 니케보다 자동차가 더 아름답다"라며 전통을 부정하고 기계문명의 역동성과 속도를 찬양했다. 이것이 바로 1909년 2월에 필리포 마리네티를 비롯한 젊

조르주 쇠라, 「그랑드 자트섬의 일요일 오후」
캔버스에 유채, 207.5×308.1cm, 1884~86, 아트인스티튜트오브시카고, 시카고

은 이탈리아 예술가들이 프랑스 일간지『르 피가로』에 발표한 '미래주의 선언'이다. 하지만 미래주의 예술가들은 당시 프랑스에서 성행하던 입체주의를 애매하게 흉내내다가 제 풀에 사라져갔다. 미래주의는 사실상 산업화의 후발 주자였던 이탈리아 예술가들이 내세웠던 마지막 카드였고, 이후 이탈리아는 문화 권역으로서의 역동성을 보여주지 못했다.

미국과 프랑스

2003년, 미국이 이라크를 침공했을 때 프랑스는 반대 입장을 표명했다. 이보다 앞서 1991년 걸프전에서 프랑스는 미국과 함께 사담 후세인의 군대를 공격했지만 이라크전에는 참여하지 않은 것이다. 2003년의 이라크 침공은 뒷날 명분 없는 전쟁으로 평가받았지만, 당시 미국 내 애국주의가 팽배했던 터라 미국에서는 프랑스에 대한 반감이 하늘을 찔렀다. '프렌치프라이'를 '프리덤프라이'로 바꿔 불러야 한다며 프랑스에 불쾌감을 드러내는가 하면, 미국과 프랑스의 관계에 대한 온갖 악담이 나돌았다.

　이렇듯 미국의 극단적 애국주의는 자국이 수호하는 가치와는 다른 가치를 폄하하고 심지어 공격하는 경향이 있는데, 이때 주 공격 대상이 되는 나라가 프랑스다. 하지만 미국에서도 몇몇 지식인들과 예술가들은 프랑스를 옹호한다. 우디 앨런은 미국과 프랑스의 관계를 우호적인 쪽으로 회복시키기 위해 애를 썼고, 어느 정도 분

위기가 무르익자 프랑스에 대한 환상과 동경을 있는 대로 쏟아부은 영화 「미드나잇 인 파리」를 내놓았다. 영화의 주인공인 21세기의 미국인 길 펜더는 밤마다 19세기 말, 20세기 초의 파리로 건너가 드가와 고갱, 툴루즈로트레크 등 그 시절의 예술가와 문인들을 만나 어울리고 파리의 분위기에 한껏 취한다. 애초에 미국은 프랑스를 문화적 선진국으로 떠받들며 프랑스의 문화와 예술을 모델로 삼기도 했다. 특히 미국이 독립국이 된 직후인 18세기 후반 이래 프랑스 미술은 미국에 막대한 영향을 끼쳤다. 윌리엄 아돌프 부그로를 비롯한 프랑스 관학파 예술가들의 작품은 미국인들에게 인기가 많았다. 프랑스 인상주의 화가들이 파리에서는 좀처럼 인정받지 못하고 작품도 많이 팔지 못할 때, 오히려 미국인들이 인상주의 작품을 대거 사들였다. 미국인들이 인상주의 화가들의 숨통을 터준 셈이다. 그 결과 미국이 인상주의 회화의 주요 작품들을 다수 소장하게 되었다.

또한 미국의 예술가들은 20세기 초 프랑스를 중심으로 전개되었던 전위예술을 젖줄처럼 쫓아다녔는데, 제2차세계대전이 발발하고 나치 독일이 프랑스를 점령하면서 미국은 프랑스 예술가들의 피난처가 되었다. 뒤샹은 프랑스인으로 태어났지만 기회만 되면 미국으로 건너가고는 했는데, 그의 주변에 있던 예술가와 지식인들은 유럽의 문화와 예술을 동경했고, 뒤샹을 매력적인 인물로 여기며 존경했다. 이런 유럽에 대한 동경은 파리의 공기를 작품으로 만들어놓는 데 이른다. 어느 날 뒤샹은 1919년에 파리의 약국에서 플

마르셀 뒤샹, 「파리의 공기」
유리, 13.3×6.8cm, 1919,
필라델피아미술관, 필라델피아

라스크를 하나 사서 주둥이를 밀봉해 겉면에 '파리의 공기50cc air de
Paris'라고 쓰고, 그 플라스크를 미국으로 가져가 자신의 친구이자 후
원자인 월터 아렌스버그에게 선물로 주었다. 파리에서 플라스크를
샀으니 당연히 파리의 공기가 들었고, 프랑스에서 가져왔으니 외국
에서 온 기념품이라는 것이다.

　　뒤샹은 "파리에서는 누구나 어깨에 전통을 짊어지고 다닌다"
라고 말하며 프랑스 파리가 진취적이지 못하다고 비판했고, 미국
뉴욕의 자유로운 분위기를 찬양하며 1955년에는 미국 시민권을 취
득하기에 이르렀다. 그러나 정작 뒤샹의 '아우라'는 미국과 뉴욕에
서 활동하는 프랑스인이었기에 가능한 것이었다. 「파리의 공기」는
프랑스 문화를 동경하는 미국인들에게 던지는 뒤샹만의 여유 넘치
는 논평 아니었을까.

다시 이탈리아와 프랑스

1911년 8월, 루브르박물관에서 「모나리자」가 사라졌다. 그로부터 2년이 지난 1913년 12월, 피렌체의 골동품상 알프레도 게리에게 10만 달러에 이 그림을 팔려다가 덜미가 잡힌 빈첸초 페루자는 즉시 체포되었고 「모나리자」는 이탈리아 여러 도시에서 순회 전시된 뒤 루브르박물관으로 돌아갔다. 재판 과정에서 페루자는 자신이 프랑스에 빼앗긴 「모나리자」를 조국 이탈리아로 돌려주기 위해 훔쳤다고 주장했다. 「모나리자」의 위상은 아이러니하게도 도난사건 이후로 높아져, 오늘날 「모나리자」는 루브르박물관이라는 신전에 모셔진 신이 되었다. 1960년대에 프랑스 정부는 미국과 함께 내셔널갤

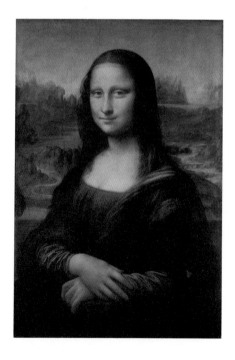

레오나르도 다빈치, 「모나리자」
패널에 유채, 77x53cm,
c.1503~06, 루브르박물관, 파리

러리오브아트에 특별 전시를 기획하며 「모나리자」를 문화 외교에
활용하기도 했다. 그런데 「모나리자」가 애초에 이탈리아에서 왔으
며, 이탈리아 예술가의 작품이라는 점은 곧장 떠오르지 않는다. 비
슷한 예로 피카소가 프랑스로 가지 않고 스페인에서 활동하는 데
만족했더라면 오늘날 '피카소 신화'는 없었을 것이다.

요컨대 프랑스는 문화·예술의 중심으로서 예술가의 출신을
구분하지 않는 포용성으로 제국의 면모를 보여주었다. 하지만 그런
프랑스도 미국에 밀려 구세계가 되었고, 신세계를 대표하는 미국은
이전의 프랑스가 내세웠던 포용성을 계승해 새롭고 굳건한 제국이
되었다.

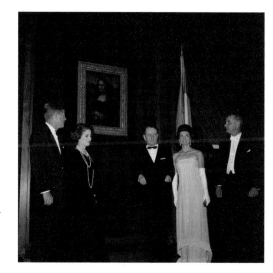

로버트 크누드슨,
「'모나리자'와 함께
자리잡은 케네디 부부와
말로 부부」
1963년, 미국국립문서기록
관리청, 워싱턴 D.C.

북유럽

**차분하고
체계적인**

열정적이고
무질서한

남유럽

알프스산맥 북쪽의 미술

북유럽과 남유럽은 분위기도 기질도 다르다고 한다. 북유럽 사람들은 키가 크고 피부가 하얗지만, 남유럽 사람들은 키가 그리 크지 않고 피부는 상대적으로 가무잡잡하다. 그러나 따지고 보면 같은 북유럽이라도 독일 사람들과 스칸디나비아반도 사람들이 서로 다르고, 흔히 독일은 북유럽으로 묶이지만 위도가 비슷한 프랑스는 경우에 따라 북유럽으로 묶이기도 하고 남유럽으로 묶이기도 한다. 이처럼 어디까지가 북유럽이고 어디서부터가 남유럽인지의 경계도 모호한데, 그럼에도 북유럽과 남유럽의 기질과 성향을 가르는 담론은 넘쳐난다.

한편 북유럽 사람들은 우울하고 차분하고 체계적이고, 남유럽 사람들은 열정적이고 무질서하다는 세간의 평과는 대조적으로 규범을 중시하는 고전주의미술은 이탈리아와 프랑스를 중심으로 발전했고, 인간 내면의 설명하기 어려운 열정을 드러낸 표현주의는 북유럽 국가에서 발전했다. 예술을 판단하고 평가하는 데에 적용되는 남유럽과 북유럽이라는 이분법의 모순과 역설이 흥미롭다.

이탈리아는 르네상스미술의 중심으로 여겨져왔다. 그러다보니 알프스산맥 북쪽의 미술은 경시하는 경향이 있었다. 이탈리아 도시국가의 예술가들이 새로운 예술을 만들어내는 동안 북유럽, 특히 플랑드르의 예술가들은 인체든 풍경이든 모두 세밀하고 꼼꼼하게 묘사했는데, 세부적으로는 정교하기 이를 데 없지만 전체적으로는 부자연스러운 그림이었다. 그 이유는 이탈리아 화가들은 플랑드

대 피터르 브뤼헐, 「사육제와 사순절의 싸움」
떡갈나무 패널에 유채, 118x164cm, 1559, 빈미술사박물관, 빈

르 화가들이 미처 갖추지 못한 지식을 갖고 있었기 때문이다. 그들은 고대 그리스·로마의 미술품을 기준 삼아 인체에 대해 체계적으로 접근했고, 선원근법을 이용해 공간에 논리적으로 접근했다. 하지만 플랑드르 화가들의 정교한 묘사, 자연을 충실하게 묘사하는 태도, 유성물감이라는 재료는 이탈리아 화가들에게 영향을 끼쳤다. 미켈란젤로는 플랑드르 회화에 대해 야박하게 평가했다.

　　플랑드르 회화는 주름진 옷자락, 오두막집, 푸른 초원, 나무 그
　　늘, 다리와 개울물 등 그들이 풍경이라고 부르는 것들에다 군데

페테르 파울 루벤스, 「십자가에 달리심」

캔버스에 유채, 중앙 화면 462×341 cm,
좌우 화면 각 462×150cm, 1610~11,
노트르담대성당, 안트베르펜

군데 장난감 같은 사람을 집어넣는 것으로 이루어진다. 혹자의 눈에는 괜찮아 보이는 이 모든 것이 사실은 예술성도 없고 논리도 없으며, 대칭도 없고 비례도 없으며, 엄격한 선택도 없고 분별력도 없으며 데생도 없다. 한마디로 말해, 골격도 없고 힘줄도 없다.

프란시스코 데 올란다, 『고대 회화에 대한 대화편Da Pintura Antiga』에서
(츠베탕 토도로프, 『일상 예찬』에서 재인용)

그리하여 북유럽의 예술가들은 새로운 미술을 배우기 위해 남쪽, 이탈리아로 유학을 떠났다. 이탈리아에서 공부한 북유럽 예술가들이 늘어나면서 이탈리아의 예술적 성취와 북유럽의 특징이 융합된 양식이 나타나기 시작했다. 교회를 위한 대형 그림도 여럿 그렸고, 여흥처럼 서정적인 풍경화도 잘 그렸던 뒤러가 바로 북유럽 화가로서 이탈리아의 장점을 잘 흡수한 예다. 또, 미켈란젤로의 데생, 티치아노의 색채감각을 한 몸에 갖추었던 루벤스는 인체를 실감나게 묘사하면서도 실제보다 더 풍만하게 그렸고, 현란한 색채와 날렵한 필치로 묘사해 활력 넘치는 인물들을 창조했다.

인간은 하잘것없다

북유럽 사람들은 '인간의 하잘것없음'을 되새기기를 좋아했다. 프로테스탄트교 국가인 네덜란드에서는 일상 사물을 묘사한 정물화

피터르 클라스, 「과일과 뢰머가 있는 정물」
캔버스에 유채, 104.5×146cm, 1644, 부다페스트미술관, 부다페스트

가 발전했는데, 질감이 서로 다른 온갖 그릇과 과일을 그린 이 그림
에는 '바니타스 정물화'라는 이름이 붙는다. 그림 속 먹음직스러워
보이는 음식은 며칠 못 가서 부패할 테고, 꽃이나 과일도 시들고 썩
을 것이다. 세상 온갖 것들이 언뜻 보기에는 그럴듯하지만 얼마 지
나지 않아 사라질 것임을 암시하는 그림이다. 비슷한 시기에 남유
럽의 스페인에서는 술집을 의미하는 '보데가bodega'에서 나온 말인
'보데곤bodegon'이라는 이름으로 불린 정물화가 유행했다. 보데곤은
음식을 비롯한 일상 소품만 덩그러니 그린 그림으로, 수도사이기도
했던 화가 프란시스코 데 수르바란이 특히 이러한 정물화로 명성을

프란시스코 데 수르바란, 「항아리와 잔이 있는 정물화」
캔버스에 유채, 47×79cm, c.1635~64, 카탈루냐국립미술관, 부다페스트

얻었다. 네덜란드의 정물화처럼 감각을 자극하기보다는 화려함을
배제한 금욕적인 분위기다. 그림 자체가 마치 종교의식 같다.

　　스페인의 보데곤은 직선적이고 경건하고 엄숙한 데 비해 네덜
란드의 바니타스 정물화에는 다소 복잡한 인간의 감정이 엿보인다.
만사가 허무하다는 관념을 집요하게 반복하는 바니타스 정물화의
배경에는 윤리적으로 엄격하게 인간의 죄를 강조했던 칼뱅주의 신
학이 있다. 유럽인들은 상업이 발달하고 물질적 조건이 좋아지면서
감각적인 즐거움에 눈을 뜨게 되었지만 그러면서도 윤리와 명분을
저버릴 수 없었다. 그림에서 물질적 욕망과 종교적 가치가 충돌한다.

남유럽을 품은 북유럽의 반 고흐

반 고흐는 자신의 근원이 북쪽이라고 여겼다. 정신질환에 시달리던 반 고흐는 자신이 북유럽(네덜란드)이라는 근원에서 너무 멀리 떨어져나와 남유럽(남프랑스)에 오래 머물렀던 것이 병을 악화시켰다고 생각했고, 북쪽으로 갈수록 본연의 자기 모습을 되찾을 수 있으리라고 믿었다. 하지만 프랑스 중북부의 오베르쉬르우아즈가 반 고흐가 생애 마지막으로 갈 수 있었던 가장 '북쪽' 지역이 되었다.

반 고흐의 세계를 이루는 요소는 무척 복잡하고 다채롭다. 북유럽 미술의 전통을 충실히 받아들이던 시절에 반 고흐의 그림은 어둡고 칙칙했다. 1886년에 파리로 나와 인상주의미술과 신인상주의미술을 접하면서 그의 그림은 밝아지고 화사해졌다. 여기에 더해 반 고흐는 일본에 대한 환상에도 빠져들어, 일본 전통 판화의 강렬한 색채와 단순 명료한 선묘에 매료된 나머지 '일본'을 찾아나섰다. 남쪽 지방인 아를에 자리를 잡은 것도 그곳에서 '일본'을 찾을 수 있으리라는 기대 때문이었다. 사실상 아를은 일본과 아무 상관이 없는 곳이었지만 결국 반 고흐는 아를에서 자신의 스타일을 확립했다.

정신병원에 입원한 이후 반 고흐는 불길하고 기이한 소용돌이를 그리기 시작했다. 그의 세계를 이루는 요소를 아무리 분석해보아도 이 소용돌이의 근거를 찾을 수 없었고, 사람들은 반 고흐의 내면 풍경이라거나 광기의 표출이라는 설명을 내놓았다. 어쩌면 이 소용돌이는 반 고흐가 태어나고 자랐던 북유럽의 근원을 가리키는

**빈센트 반 고흐,
「일본 승려로 꾸민 자화상」**
캔버스에 유채,
61.5×50.3cm, 1888,
하버드미술관, 케임브리지

것일지도 모른다.

그러나 조형과 영혼은 필연적으로 연결되지는 않는다. 영혼은 자신을 담는 그릇으로서의 조형을 모색하지만 때로는 그릇의 형태가 영혼의 모양을 바꾸기도 한다. 반 고흐는 북유럽이라는 자신의 기원으로 돌아가고자 한 동시에 일본의 화풍을 이상으로서 추구했다. 그 과정에서 머물렀던 아를과 오베르쉬르우아즈에서 많은 명작을 남겼으니, 의도하지 않았더라도 반 고흐는 자신이 좇던 영혼과 조형을 성공적으로 결합했다고 말할 수 있을 것이다.

고전주의

문화와
예술의
모범을
따르다

자연과
내면의
힘을
표현하다

낭만주의

고전에 대한 열망

고전古典은 과거에 존재했던 문화와 예술의 모범을 가리킨다. 예술가들은 고전을 연구해 그 원리를 습득하면 이상적인 예술을 창조할 수 있으리라 믿어왔다. 반대로 고전주의에 대립했던 낭만주의는 인간의 창조력과 상상력이 무엇보다 중요하다고 믿었다. 그렇기에 고전주의와 낭만주의의 대립은 예술에서 '전범'이 중요한가 '상상력'이 중요한가를 가리는 문제가 된다.

　　어느 시대에나 옛 문화와 예술을 좋은 것이라고 여기는 경향은 존재했으니 결국 시대마다 고전주의가 있었다고 할 수 있다. 르네상스가 대표적인 예다. 르네상스는 애당초 중세의 기독교 중심 가치관이 문화와 예술을 퇴락시켰다고 여기고, 중세보다 훨씬 앞선 고대 그리스·로마의 유산을 계승해야 한다는 생각을 바탕으로 융성한 문화다. 그러니까 르네상스시대에는 고대 그리스·로마의 유산이 '고전'이었다. 또, 훗날 많은 사랑을 받은 고대 그리스의 고전기 미술 앞에는 아케익기가, 뒤로는 헬레니즘이 자리잡았다. 즉 고전기는 앞뒤로 조연을 배치한 주연의 시대인 것이다.

　　한편, 고전을 추구한다는 말에는 함정이 있다. 어차피 전범을 충실히 따를 뿐이라면, 왜 애써 연구를 할까? 고전이 의미를 갖는 이유는 역설적으로 고전이 멀리 있기 때문이다. 오래되었기 때문에 그것을 다시 돌아보고 연구해 되살릴 필요가 있다. 이런 측면에서 18세기 말에 유럽에서 새롭게 고전주의가 발흥한 데는 그 무렵 이루어진 고고학적 발견이 영향을 미쳤다. 기원후 79년, 베수비오산

루카 카를레바리스, 「베네치아 산마르코광장」
캔버스에 유채, 50.5x120cm, c.1709, 메트로폴리탄미술관, 뉴욕

이 폭발하면서 용암과 화산재에 파묻혔다가 새로이 발굴된 폼페이
에서 고대 로마의 생활상과 문화·예술을 생생하게 다시 보게 된 것
이다. 하지만 폼페이의 발굴만으로는 고대 숭배에 대한 열기를 설
명하기 어렵다. '그랜드투어'를 비롯해 고대 세계의 유적과 유물을
더 자세히 알게 된 시대적 상황이 고전주의의 기반이 되었다고도
볼 수 있다. 한편, 정치적 주도 세력이 된 시민계급은 화려하고 퇴폐
적인 귀족 문화에 대한 대안으로서 그리스·로마의 건실한 문화를
새로운 지표로 삼았다. 자신들의 이상을 특정한 과거에 투사한 것
이다.

신고전주의와 낭만주의

신고전주의는 일반적인 의미의 '고전주의'와 구별하기 위해 붙인
이름으로, 시기적으로는 18세기 후반부터 19세기 초에 해당하는
예술의 한 경향이다. 신고전주의를 대표하는 화가는 다비드로, 공
화당이 집권한 프랑스에서 예술적으로 큰 영향력을 행사했다. 그
는 역사화가로서 가장 선두에 있었는데, 대표 작품으로 「'테니스코
트의서약'을 위한 습작」이 있다. 그 배경은 프랑스 국왕 루이 16세
가 1789년 5월, 재정 위기를 타개하기 위해 소집한 의회다. 이때 소
집된 시민계급 대표들은 국왕의 거수기 노릇을 할 수는 없다며 정
치적 요구 사항을 내세우며 근처 테니스코트에서 농성했고, 다비드
는 이 역사적인 장면을 화면에 담았다. 미술이 역사적인 사건에 적
극적으로 개입하기 시작한 대표적인 예시라고 할 수 있는 이 그림

자크루이 다비드, 「'테니스코트의서약'을 위한 습작」
펜과 잉크, 400×660cm , 1790~92, 베르사유궁전, 베르사유

에서 다비드는 주요 인물들을 알몸으로 스케치했다. 고대 그리스·로마의 조각처럼 정확하고 엄정한 비례가 중요했기에 몸 데생 위에 옷을 얹는 방식으로 그린 것이다.

　다비드는 혁명의 이상과 대의를 보여주는 그림을 주로 그렸는데, 사실상 이는 새로이 집권한 나폴레옹의 비위에 들어맞는 그림이었다. 로마제국을 재현하려는 욕망에 사로잡혔던 나폴레옹은 다비드에게 장대한 작품들을 주문했다. 하지만 결국 나폴레옹정권이 몰락하면서 다비드는 프랑스를 떠나야만 했다.

　프랑스에 남은 다비드의 제자 앙투안장 그로는 전장을 누비는 나폴레옹의 모습을 꾸준히 그리면서도 그림에 역동성을 표현하고 싶어했다. 그러던 중 그로는 살롱에 막 발을 들여놓은 한 젊은 화가

**앙투안장 그로,
「아르콜레다리의 나폴레옹」**
캔버스에 유채, 134×104cm,
1796, 예르미타시미술관,
상트페테르부르크

를 옹호하고 지지했는데, 이 화가가 뒷날 프랑스 낭만주의 미술을 대표하게 되는 들라크루아다. 그로가 바로 고전주의와 낭만주의 사이에 자리잡고 있었던 셈이다.

'낭만'은 일본 소설가 나쓰메 소세키가 로맨티시즘의 번역어로서 만든 조어 '로망浪漫, ろまん'을 한자 그대로 옮겨온 단어다. 오늘날 한국어에서 '낭만'은 동경과 추억, 꿈과 환상을 상기시키며 긍정적인 의미로 쓰이지만, 예술의 흐름에서 '낭만주의'는 어쩔 수 없는 인간의 한계를 상기시킨다. 시민혁명과 산업혁명을 거치며 유럽인들은 세상을 인간의 의지대로 다룰 수 있다는 자신감을 얻었지만, 여러 정치적 격변은 뜻하지 않은 결과를 낳았고 변덕스럽고 강력한 자연의 위력이라는 것도 절감했다. 즉, 낭만주의는 인간이 대처할 수 없는 상황에 대한 반응이라고 할 수 있는데, 프랑스 낭만주의미술은 당대 사회 현실에 대응해 정치적인 성격까지 지녔지만, 독일 낭만주의미술은 인간사를 벗어난 환상적이고 신비로운 세계를 추구했다. 이 무렵 아직 여러 나라로 나뉘어 있던 독일은 나폴레옹이 이끄는 프랑스의 침공과 지배를 받으며 자국의 고유성과 전통으로 눈을 돌렸고, 중세의 유산과 문화까지 거슬러올라갔다.

이처럼 낭만주의에는 일관성이나 통일성이 없다. 독일의 철학자 헤겔은 세 가지 역사적 예술형식을 제시하면서 '상징적 예술'과 '고전적 예술'에 뒤이어 '낭만적 예술'이 등장한다고 했다. 이때 '상징적 예술'은 이념에 비해 형태가 우월한 '불완전한' 예술이고 '고전적 예술'은 이념과 형태가 조화를 이룬 예술이며, '낭만적 예술'은

외젠 들라크루아, 「키오스섬의 학살」
캔버스에 유채, 419x354cm
1824, 루브르박물관, 파리

이념이 형태를 능가한 예술이다. 요컨대 낭만적 예술은 내면의 주관성이 과도하게 표출된 예술이라는 것이다. 낭만주의 예술가들은 이러한 예술의 주관성을 도구적 이성을 극복하는 계기로 삼았지만, 헤겔에게 낭만주의는 예술의 비관적인 징후였다.

같은 뿌리 다른 방향

고전주의와 낭만주의 모두 산업 발달과 정치적 격변 속에서 등장했지만, 예술적인 대응은 서로 반대 방향을 향했다. 고전주의는 과거의 문화와 유산을 모범으로 삼아 엄밀하고 단정한 규준을 추구했고, 낭만주의는 이에 반발해 예술이 규범이나 제도를 떠나 인간의 내면과 자유로운 감성을 드러내야 한다고 여겼다.

　한편, 낭만주의 예술가들은 고전주의 예술가들과 처지가 달랐다. 예술가의 지위가 달라졌기 때문이다. 프랑스혁명과 나폴레옹의 통치하에서 국가와 정치인들을 위해 규모가 큰 작품을 연달아 만들었던 다비드처럼, 고전주의 예술가들은 국가와 정치인들에게 임무와 지위를 부여받았다. 하지만 낭만주의 예술이 등장할 무렵에는 예술에 대한 국가의 영향력이 약해졌다. 복잡해진 사회와 확장된 예술세계를 단일한 원리로 통제할 수 없었던 것이다.

　외부세계의 변화를 붓질 하나하나로 좇던 인상주의에 맞서 세잔은 예술의 보편적이고 불변하는 중심을 찾으려 했다. 인상주의가 낭만주의는 아니지만, 예술을 대하는 태도에서 세잔은 고전주의의

계승자라고 할 수 있다. 또, 입체주의와 야수주의를 나란히 놓고 보면, 입체주의는 고전주의적이고 야수주의는 낭만주의적이다.

고전주의와 낭만주의의 대립은 예술의 전범에 대한 견해의 차이이기도 하지만, 인간의 변덕스럽고 혼란스러운 감정을 어떻게 대할 것이냐에 대한 입장 차이이기도 하다. 그러한 감정들을 배제하고 오로지 본질을 추구할 것인가, 아니면 격정과 혼란을 직면하고 받아들일 것인가. 예술사를 보면 고전주의적 경향과 낭만주의적 경향은 번갈아 등장해 왔다. 이는 인간의 본성이 한쪽에 머물지 않고 유동한다는 것을 보여주는 한 가지 증거다.

ART

3부

아트 너머 아트

art

천재

**일찍이
꽃피는
타고난 재능**

비범한
태도가
낳은 성취

노
력

천재란 무엇인가

예술가에게 재능은 중요하다. 하지만 노력을 통해 재능을 갈고닦지 않으면 안 된다. 그렇다면 예술을 창작하는 데 노력과 재능은 각각 어느 정도의 비율을 차지할까? 그것을 측정하는 것이 가능할까? 사실 어디부터가 재능이고 어디까지가 노력인지조차도 분명하지 않다. 남들보다 더 노력하는 것 또한 재능이기 때문이다. 또, 재능이라는 말은 천재라는 말로 연결된다. 재능 위에 '천재'가 있다.

　　그렇다면 과연 어떤 사람이 천재인가? 모차르트처럼 다섯 살 때 교향곡을 작곡하고, 일곱 살 때 온 유럽을 돌아다니면서 피아노와 바이올린 연주로 좌중을 놀라게 한다면 분명 천재다. 일찍부터

**작가 미상,
「모차르트, 13세 때 초상」**
캔버스에 유채, 70×57cm,
c.1770, 개인 소장

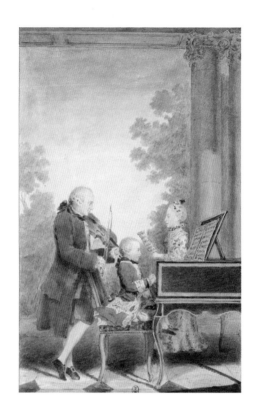

루이 카로지 카르몽텔,
「파리에서 연주하는
모차르트 가족」
종이에 수채와 구아슈,
19.5×12.5cm, 1763,
콩데미술관, 샹티이

너무나 뛰어났던 모차르트의 영향으로 음악에서 천재의 정의는 더할 나위 없이 협소해졌다. 신예 연주자나 작곡가를 곧잘 천재라고 칭하기는 하지만, 천재라는 어휘에는 어김없이 모차르트의 그림자가 따라붙고는 한다. 모차르트라는 이름 앞에서는 아무리 뛰어난 연주자나 작곡가라도 불완전하고 어중간한 존재처럼 느껴진다. 신기에 가까운 연주로 유명한 파가니니와 프란츠 리스트, 마차에 놓고 내린 악보를 기억을 통해 똑같이 다시 써냈다는 펠릭스 멘델스

존, 금방 쓴 악보가 바람에 날아가는 것을 보고도 의자에서 일어나기 싫어 그 악보를 고스란히 다시 썼다는 조아키노 로시니 등, 평범한 사람들은 흉내도 낼 수 없는 재능을 보여준 이들도 모두 모차르트라는 그늘에 자리잡을 뿐이다.

모차르트의 뒤를 이어 유럽에서는 몇몇 어린 천재들이 연주 여행을 다니며 곡을 발표했다. 이들은 연주 솜씨는 좋았지만 작곡 능력은 형편없었다. 어린 베토벤은 제2의 모차르트를 세상에 내보이려는 아버지의 열망에 부응하지 못했다. 베토벤이 어렸을 때 만든 곡들은 대단하지 않았고, 그가 작품 번호를 매길 만한 곡을 쓰기 시작한 것은 스무 살 이후였다.

분야와 시기, 맥락에 따라 달라지지만 일반적으로 천재라는 관념은 낭만주의 예술의 산물이다. 천재적인 재능은 당사자의 노력이나 의지와는 상관없이 하늘에서 벼락처럼 떨어지는 것이라고들 생각했다. 천재의 중요한 특징은 조숙성인데, 천재는 어떤 부분에서는 다른 아이들과 마찬가지로 순진하고 미숙하지만 어떤 영역에서는 불가사의한 힘을 뿜어내며, 적은 나이에도 원숙함을 보여준다. 어린 천재야말로 재능이 하늘에서 떨어진 것임을 증명하기 때문에 천재의 비범한 역량은 일찍부터 드러나야 한다. 그래서인지 베토벤의 아버지는 아들의 연주회 때 아들의 나이를 두세 살씩 낮춰 말하고는 했다.

나이들어 성과를 낸 사람에게는 천재라는 호칭을 사용하지 않는다. 성년에 이룬 성취는 지속적으로 축적된 노력의 산물이라고

요제프 카를 슈틸러,
「'장엄 미사'를 작곡하는
루트비히 판 베토벤의 초상」

캔버스에 유채, 62x50cm,
1820, 베토벤하우스, 본

요제프 빌리브로르트 멜러,
「안토니오 살리에리의 초상」

캔버스에 유채, 56×44cm,
1815, 음악협회, 빈

여기며, 노력을 높이 평가하는 반면 타고난 재능은 평범하다는 증거로도 여겼다. 노력을 통해 재능을 획득한 이를 '준재'라고 부르며 천재와 구분하기도 한다.

천재 예술가에게 따라붙는 대표적인 오해가 있다면 바로 '초인적인 능력' 아닐까? 천재 작곡가들이 늘 벼락을 맞은 것처럼 곡을 뚝딱뚝딱 써낼 것이라는 생각 말이다. 영화「아마데우스」에서 30대의 모차르트는 주문한 곡을 빨리 내놓으라는 재촉에 "곡은 이미 내 머릿속에 있습니다"라고 대답한다. 그러나 이는 실제와 다르다. 그냥 술술 흘러나오는 게 아니라 시간을 들여 구성해야 한다. 일필휘지의 전설, 벼락같은 즉흥연주와 즉석에서 작곡해내는 일화들로 인해 천재는 늘 마법사처럼 보이지만, 그들도 여느 예술가들과 마찬가지로 날마다 실력을 연마하지 않으면 가치 있는 작품을 만들어내지 못한다.

미술에서의 천재

미술에서 천재를 판단하는 기준은 음악의 그것과 다르다. 예를 들어 모차르트를 기준점으로 보자면 반 고흐 같은 이는 천재와는 거리가 멀다. 음악의 신동들이 이미 전성기를 떠나보냈을 20대 중반에야 비로소 그림을 본격적으로 시작했기 때문이다. 하지만 그림을 시작한 지 10여 년이 지나자 반 고흐는 누구도 흉내낼 수 없는 강렬하고 대담한 스타일을 완성하게 되었다. 반 고흐가 처음에 그렸던

빈센트 반 고흐, 「별이 빛나는 밤」

캔버스에 유채, 73.7x92.1cm,
1889, 현대미술관, 뉴욕

소박한 그림들을 제시하며, 반 고흐가 천재와는 거리가 먼 예술가였다고 단언하는 사람도 있다. 하지만 10여 년 만에 유일무이한 강렬한 화풍을 구축했으니 그 기세와 속도로 보면 반 고흐 또한 어떤 의미에서 천재가 아닐까?

르네상스 미술가들의 전기를 쓴 바사리는 자신의 책에 언급한 예술가들의 탁월함을 적극적으로 강조했는데, 그중에서도 미켈란젤로를 가장 높이 평가하며, "신과 같은 미켈란젤로"라는 수식어로 최고의 존경을 표했다. 그렇지만 신과 같은 미켈란젤로도 시스티나 예배당 천장에 구약성경의 창세기를 그리는 데 4년이나 걸렸다. 물론 그 넓은 천장을 혼자 그처럼 힘찬 그림으로 메웠으니 대단하다고밖에 말할 수 없다.

미술사에서는 천재라는 말을 심심치 않게 볼 수 있어 남발되어왔다는 느낌도 받는다. 오죽하면 미술계에 "요절하면 천재, 오래 살면 거장"이라는 농담이 있을 정도다. 그런데 문제는 그다음이다. 탁월함에 대한 기준을 어디서 구할 것인가? 살리에리와 모차르트의 시대인 18~19세기에는 절대적인 기준이 존재한다고 여겨졌다. 그리고 그 기준은 세속적인 성공과는 상관없는 것이었다.

하지만 오늘날에는 재능에 대한 판단 기준이 크게 달라졌다. 바로, '매력'이다. 매력적인 사람이 내보이는 것은 그것이 무엇이든 환영받는다. 그 매력은 상당 부분 명성에서 오는데, 매력 있는 사람은 명성을 얻고 명성이 있는 사람은 더욱 매력적으로 보이는 닭과 달걀의 순환논리에 빠지고 만다. 나아가 천재 대신에 '성공'이라는

관념이 자리를 차지했다. 천재건 아니건 성공하면 그만이다. 거꾸로 성공하지 않으면 재능이 있어도 소용이 없다. 그런데 무엇이 성공을 결정하는가? 변덕스러운 대중과 종잡을 수 없는 유행이 결정한다.

예술가

불멸의
베아트리체를
찾는 자

예술과
사생활
사이에
갇힌 자

뮤
즈

연모하는 얼굴

젊은 나이에 갑작스레 세상을 떠난 라파엘로의 작업실에서 반라의
초상화가 발견되었다. 그림 속 여인의 팔찌에는 '우르비노의 라파
엘로RAPHAEL URBINAS'라고 라틴어로 쓰여 있다. 그윽한 눈길로 관
객을 바라보는 이 여성은 라파엘로의 애인 마르게리타 루티로, '라
포르나리나(빵집 딸)'라는 이름으로 알려져 있다. '라 포르나리나'
는 라파엘로가 그린 여러 우아한 작품의 모델이었을 거라고 여겨진
다. 바사리는『르네상스 미술가 평전』에서 라파엘로가 어느 날 밤
외출해 애인과 사랑을 나누었는데 그게 지나쳐 병이 났고, 여기에
더해 의사에게 원인을 숨기는 바람에 잘못된 치료를 받다가 숨졌다

라파엘로 산치오,「라 포르나리나」
패널에 유채, 85×60cm, 1518~19,
국립고대예술미술관, 로마

고 썼다. 그리고 '라 포르나리나'가 그 애인이리라 추측하는 이들이
많다.

애초에 라파엘로는 이 초상화 속 여성의 왼손 집게손가락에 반
지를 그렸다. 그런데 라파엘로의 제자였던 줄리오 로마노가 스승
사후에 덧칠로 반지를 숨겼다. 자기 딴에는 스승의 명예를 지키기
위해서였다. 그러나 2001년에 엑스선 촬영으로 반지가 드러났고,
이 그림이 약혼을 기념하는 초상화였음이 드러났다. 500년 동안 묻
혀 있던 사랑의 진실이 마침내 밝혀졌다며 라파엘로의 삶과 예술에
애틋한 해석이 덧대어졌다.

19세기 중반, 라파엘로 이전의 예술로 돌아가야 한다는 호기로
가득했던 라파엘전파를 주도했던 단테이 게이브리얼 로세티는 영
국에서 태어났지만 아버지가 이탈리아인인 까닭에 로세티라는 이
탈리아식 성을 갖고 있었고, 여기에 더해 『신곡』으로 유명한 중세
이탈리아의 문인 단테 알리기에리에서 단테이라는 이름을 따왔다.
단테는 자신이 흠모했던 베아트리체라는 여성을 자신의 작업을 통
해 불멸의 이름으로 만들었는데, 그녀를 『신곡』에 등장시켜 단테를
천국으로 안내하게 한다.

로세티 또한 자신의 베아트리체를 찾았다. 바로 가난한 집안에
서 태어나 화가들의 모델로 활동했던 엘리자베스 시달이었다. 두
사람은 행복한 한때를 보냈지만 로세티는 시달에게 싫증을 내며 바
람을 피우기 시작했다. 우울에 빠진 시달은 약물에 의존하다 끝내
숨을 거두었다. 뒤늦게 연민과 죄책감을 느낀 로세티는 시달을 기

**단테이 게이브리얼 로세티,
「베아타 베아트릭스」**
캔버스에 유채, 86.4×66cm,
c.1864~70, 테이트브리튼, 런던

리기 위해 「베아타 베아트릭스(축복받는 베아트리체)」를 그렸다. 이
그림 속 시달은 석양을 배경으로 눈을 감고 명상 혹은 기도를 하고
있다. 뒤편으로 피렌체의 거리가 어렴풋이 보인다. 거리에 서 있는
붉은 옷을 입은 여성과 녹색 옷을 입은 남성은 베아트리체와 단테
다. 언젠가 피렌체에서 두 사람이 조우했던 순간을 상상해 그린 것
이다.

　　그런데 단테가 베아트리체 한 사람만을 지고지순하게 사랑했
던 것과는 달리 로세티에게는 그가 사랑한 여성이 한 명 더 있었다.
가난한 집안 출신의 모델이었던 제인 버든이다. 남겨진 그림과 사
진을 보면 시달과 버든의 스타일은 대조적이다. 시달은 금발에 흰

단테이 게이브리얼 로세티, 「단테와 베아트리체의 만남」
패널에 유채, 각 74.9×80cm, 1859~63, 내셔널갤러리오브캐나다, 오타와

피부였고, 버든은 가무잡잡하고 중성적인 매력을 지녔다. 로세티가
'단테와 베아트리체의 만남'을 그린 그림에서 로세티의 두 베아트
리체를 모두 발견할 수 있다. 왼편의 베아트리체는 버든이고, 오른
편의 베아트리체는 시달이다.

　　앞서 로세티가 시달을 선택하자 버든은 새로 남편감을 찾았
다. 로세티가 주도했던 예술가 그룹 중 썩 매력적이지는 않지만 돈
이 가장 많았던 남자, 윌리엄 모리스와 결혼해 제인 모리스가 된 것
이다. 모리스는 그림을 아주 잘 그리는 편은 아니었지만 디자이너
이자 건축가로서 명망이 높았다. 모리스를 두고 버든과 로세티는
대놓고 바람을 피웠지만 모리스는 버든과 이혼하지 않았다. 자신이

이혼하면 버든과 로세티가 다시 결혼할 것이 뻔했기 때문에 이들의
관계를 알면서도 계속 결혼생활을 지속했다.

뮤즈와 창작

프랑스 화가 제임스 티소는 1871년의 프랑스의 혁명적 자치 정부
인 '파리코뮌' 설립에 연루되어 영국으로 거처를 옮긴 후, 그곳에서
런던의 상류사회와 미녀들을 그린 그림으로 인기를 얻었다. 티소
는 1876년부터 아이가 둘 있는 캐슬린 뉴턴이라는 여인과 함께 지
냈는데, 보수적인 사교계는 이혼한 경험이 있는 뉴턴을 받아들이지
않았지만 티소는 모든 불이익을 감수하면서 그녀를 선택했다. 하지
만 안타깝게도 뉴턴은 결핵을 앓다가 1882년에 세상을 떠났고, 티
소는 실의에 빠진 채 프랑스로 돌아왔다. 그러던 중 1885년에 강신
술을 통해 뉴턴의 영혼을 만난 티소는 화사한 스타일을 버리고 성
경 이야기를 그리는 데 몰두했다. 성지순례를 다니면서 팔레스타인
현지 풍경과 인물을 스케치했고, 충실한 고증을 거쳐 성화를 그렸다.

피카소는 새로운 여성을 만날 때마다 자신의 스타일을 바꿨다.
'피카소의 여인'으로는 흔히 페르낭드 올리비에, 에바 구엘, 올가 코
클로바, 마리테레즈 발테르, 도라 마르, 프랑수아 질로, 자클린 로
크, 이 일곱 명의 여성이 주로 언급되는데, 이 여성들은 주로 피카소
가 자신의 스타일을 바꾸는 시점에 함께했던 연인들이다. 달리 말
하면 피카소에게 영감을 주었던 여성, 혹은 피카소가 자신의 스타

제임스 티소,
「기도하러 홀로
산에 오른 예수」
종이에 구아슈,
28.9×15.9cm,
1886~94,
브루클린미술관,
뉴욕

일을 통해 나름대로 애정을 표했던 여성이라고 할 수 있다. 올리비에는 피카소를 청색시대에서 장밋빛시대로 옮겨가게 했고, 코클로바를 만날 무렵 피카소는 입체주의를 버리고 고전적인 스타일을 추구했다. 발테르를 만난 뒤로는 탐스럽고 관능적인 그림을 그렸고, 마르에게서는 가슴이 갈가리 찢기며 괴로워하는 여성의 모습을 끌어냈다.

한편으로 뮤즈는 창작을 제약하기도 한다. 요한 볼프강 폰 괴테의 청년기 자서전 『시와 진실』에는 자기 자신 말고 다른 여성은 모델로 쓰지 못하게 한 부인 때문에 여성을 작고 통통하게 그릴 수밖에 없었던 어느 화가가 등장한다. 화가 에드워드 호퍼도 42세에 결혼해, 그뒤로는 여성을 그릴 때 오로지 부인을 모델로 그려야 했다.

뮤즈에 대하여

여성 예술가들의 활동이 활발해지면서 뮤즈에 대한 관념에도 의문이 제기되었는데, 미술사에서 '뮤즈' 운운하는 이들은 대부분 남성 예술가들이었고, 뮤즈는 대개 여성이었기 때문이다. 그렇다면 여성 예술가들은 누구, 아니면 무엇을 뮤즈로 삼았을까? 현대 영국 여성 예술가 트레이시 에민은 자신의 사생활을 전시장에 마구 쏟아놓았다. 「1963~1996년 사이에 나와 함께 잤던 사람들」이라는 작품에서는 캠핑용 텐트 안쪽에 제목 그대로 함께 '잤던' 사람들의 이름을 꿰매 붙였다. 자신이 애인과 함께 지냈던 목조 건물과 자신이 쓰던 침

대를 작품이라며 그대로 전시장으로 들여놓기도 했다. 에민의 작업은 예술가에게 영감을 주는 존재로서의 뮤즈가 실은 난잡한 사생활에 붙인 그럴싸한 이름일 뿐임을 거침없이 보여준다.

뮤즈는 예술가와 작품에 로맨틱한 색채를 덧붙이기에 좋겠지만 사실상 창작에 뮤즈는 중요하지 않다. 뮤즈가 있더라도 예술가의 역량이 받쳐주지 않는다면 소용없다. 하지만 예술가의 역량을 끌어올리는 뮤즈가 어딘가 존재하지 않을까? 어쩌면 특정한 뮤즈가 곁에 있었기에 창작이 가능했던 것이 아니라, 창작에 몰입하는 예술가의 곁에 있는 누구라도 뮤즈가 될 수 있는 것이 아닐까? 마치 피카소가 수많은 여성들을 뮤즈로 삼고 작품에 욕망을 투영했던 것처럼.

여성 미술가

왜 위대한
여성 미술가는
없었는가

왜 천재
미술가는
모두 남성인가

남성 미술가

여성적인 특징, 남성적인 특징

> 하느님께서는 그녀들에게도—그녀들이 원하기만 한다면—가장
> 뛰어난 남자들이 하는 모든 일을 할 만한 훌륭한 지성을 허락하
> 셨고, 그러니 만일 여자들이 공부하려고만 한다면, 남자들 못지
> 않게 잘할 수 있으며, 부지런히 공부하여 영원한 명성을 얻을 수
> 있다고 했어.
>
> 크리스틴 드 피장, 『여성들의 도시』에서

미술에서 여성적인 특징, 남성적인 특징이란 무엇일까? 이탈리아
르네상스의 거장 미켈란젤로는 당대 플랑드르 회화를 가리켜 여성
들이 좋아하는 그림이라고 말했다. 여기에는 플랑드르 회화와 여성
의 취향을 동시에 폄하하는 의미가 담겨 있다. 플랑드르 회화는 아
기자기하고 세밀하지만 중심이 잡혀 있지 않은데, 그것이 바로 여
성의 취향이라는 것이다. 미술에서는 공예적이고 섬세한 것이 여성
적이고, 추상적이고 역동적인 것이 남성적이라고 여겨져왔다. 물
론 이런 구분에서 벗어나는 여성, 남성 예술가들을 얼마든지 찾아
볼 수 있지만 기록된 역사에서 대체로 여성 화가들은 소위 '여성적'
장르인 풍경화, 정물화, 초상화를 그렸다. '남성적' 장르는 신화화와
역사화였는데 남성 화가들은 이외에도 풍경화, 정물화, 초상화도
자유롭게 넘나들었다. 여성적 장르와 남성적 장르가 나뉘었다기보
다는 여성 예술가에게만 사회적 제약이 부과된 것이다.

초상화 속의 여성들

여성의 작품활동은 제한되는 반면 여성은 무수히 많은 작품에 감상의 대상으로 등장한다. 영국 왕립미술아카데미 회원들을 그린 단체초상화는 당시 여성 예술가들이 겪었던 제약과 차별을 어김없이 보여준다.

그림을 그리는 작업실에 사람들이 모여 있고, 이들에 둘러싸인 두 남성이 옷을 입지 않았거나 옷을 벗는 중인 것으로 봐서 이 두 남성은 그림을 그리는 데 필요한 모델이고, 당시 유행하던 가발을 쓰고 옷을 갖춰 입은 나머지 남성들은 모두 아카데미 회원들임을 알수 있다. 당시 영국 왕립미술아카데미에는 여성 회원도 있었는데,

요한 조파니, 「왕립미술아카데미 회원들」
캔버스에 유채, 101.1x147.5cm, 1771~72, 영국왕실컬렉션, 런던

앙겔리카 카우프만과 메리 모저다. 이 그림에서 두 사람은 기묘하게도 남성 회원들과 나란히 서 있지 않고 벽에 걸린 '그림 속 그림'으로 존재한다. 여성 회원들이 남성 회원들과 같은 공간에 자리를 잡을 수 없었던 이유는 작업실에 있는 남성 모델들 때문이었다. 여성 예술가에게는 모델을 직접 보고 그리는 것이 금지되었고, 특히 남성 누드 모델을 보고 그린다는 것은 생각도 할 수 없었다.

　이 그림을 그린 화가 요한 조파니는 화면 왼편 끄트머리에 팔레트를 든 모습으로 자신을 그렸다. 그에게는 다른 선택지도 있었을 것이다. 여성 회원들을 초상화 밖으로 꺼내고 남성 모델들은 문밖으로 내보낼 수도 있었다. 하지만 유명 화가의 아틀리에를 담은 그림이나 사진에는 인체 모델이 등장하는 것이 상례였다. 모델이 있어야 미술 창작의 메커니즘이 완결된다는 것이다. 그러니 모델을 세우려면 여성을 그 자리에서 내보내야 했다.

　18세기와 19세기에 유럽에서는 역사와 신화의 장면을 그린 그림을 가장 가치 있는 것으로 여겼다. 역사와 신화의 장면을 그리자면 인체를 직접 보고 그려 화면을 구성해야 했는데 여성 미술가들은 인체를 직접 보고 그릴 수 없었다. 이런 이중 삼중의 제약 때문에 여성 미술가들이 다룰 수 있는 주제는 한정되었고, 역사나 신화를 다룬 그림에 비해 덜 가치 있게 여겨지던 초상화와 정물화에 집중할 수밖에 없었다. 여성이 남성 모델을 직접 보고 그릴 수 있게 된 것은 19세기 말, 20세기 초 무렵부터였다.

　프랑스의 여성 화가 로자 보뇌르는 일찍부터 여러 종류의 동

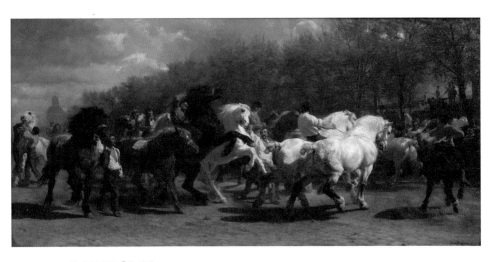

로자 보뇌르, 「말 시장」
캔버스에 유채, 244.5×506.7cm, 1852~55, 메트로폴리탄미술관, 뉴욕

물을 그림에 담았고, 살롱전에도 동물 그림을 출품해 성공을 거두
었다. 1853년에 출품한 「말 시장」은 보뇌르의 대표작이다. 보뇌르
는 프랑스 레종 도뇌르 훈장과 공로 훈장을 받았으며 1893년 시카
고 세계 박람회에 그림을 출품한 것을 계기로 미국에까지 알려졌
다. 개인적으로는 비교적 일찍부터 인정을 받았지만 화가로서 그의
활동은 여러 제약을 극복하면서 이루어졌다. 보뇌르가 남성 화가였
다면 동물과 인물이 함께 등장하는 대작을 그렸겠지만 모델을 두고
인물을 그릴 수 없었기에 동물을 그리는 데 몰두했다. 물론 그 과정
도 녹록지 않았는데, 파리 근교의 말 시장을 돌아다니며 스케치하
기 위해서는 경찰에게 여성으로서 바지를 입어도 좋다는 허가를 받

아야 했던 것이다.

묻혀 있던 예술가들

역사를 거슬러올라갈수록 여성 예술가들에 대한 제약이 더 심하고
현재와 가까워질수록 제약이 약해졌을 거라고 생각하기 쉽지만 사
실은 그렇지 않다. 중세와 르네상스, 바로크시대 곳곳에서 여성 예
술가들이 활동했던 흔적을 찾을 수 있다. 소포니스바 안귀솔라, 아
르테미시아 젠틸레스키 같은 이들은 화가였던 아버지에게서 회화
기법을 배워 활동했고, 당대에 역량을 인정받았다. 하지만 18세기
와 19세기에 이르러 여성들은 정규 교육기관에서 미술을 공부할 수
없게 되었고, 나름 활발한 활동을 하던 여성 예술가들도 이름을 내
세우기 어려워졌다. 1880년 파리에서 열린 인상주의 그룹의 다섯
번째 전시에 출품한 19명의 예술가 중에는 마리 브라크몽, 메리 커
샛, 베르트 모리조 등 여성 화가도 포함되어 있었다. 그런데 전시 포
스터에는 이들의 이름은 쏙 빠지고 남성 예술가들의 이름만 실렸
다. 1960년대에 이르러서야 여성운동이 대두되고 여성 예술가를
조명하는 작업이 활발해지면서 역사에 묻힌 여성 예술가를 다시 꺼
내는 작업도 이루어졌다. 예를 들어 아르테미시아 젠틸레스키가 그
린 그림 대부분은 아버지가 작업한 것으로 여겨져왔다가 현대에 와
서야 비로소 당사자의 그림으로 인정받았다. 심지어 화가로서 자부
심을 담은 아르테미시아 젠틸레스키의 「자화상」은 구석에 아르테

마리 브라크몽,
「세브르의 테라스에서」

캔버스에 유채, 88×115cm,
1880, 프티팔레미술관, 제네바

아르테미시아 젠틸레스키,
「회화의 알레고리로 꾸민 자화상」

캔버스에 유채, 98.6×75.2cm,
1638, 영국왕실컬렉션, 런던

미시아 자신의 서명까지 있었지만 오랫동안 묵살당했다.

새로운 쟁점

여성 예술가의 위상에 대한 본격적인 논의의 출발점은 미국의 미술
사학자 린다 노클린이 『아트뉴스』 1971년 1월호에 발표한 비평문
「왜 위대한 여성 미술가는 없었는가?」였다. 이 글에서 노클린은 여
성 예술가들이 제도적으로 억압받아왔음을 밝히고 역사 속에 묻혔
던 몇몇 여성 예술가들을 언급했다. 페미니즘 미술이 부상해가는
1989년에는 페미니스트 작가 그룹 게릴라 걸스가 "여성이 메트로
폴리탄미술관에 들어가려면 벌거벗어야만 하는가?"라는 포스터를
발표하기도 했다. 고릴라 가면을 쓴 '그랑드 오달리스크'가 길게 누
워 있는 곁에 "메트로폴리탄미술관 현대미술실에 걸린 그림 중 여
성 미술가의 작품은 5퍼센트도 안 되지만, 나체화의 85퍼센트는 여
성을 그린 것이다"라는 글귀가 실려 있다. 이를 비롯해 미술품에서
여성이 수동적인 성적 대상으로 등장하는 관습을 비판하는 주장이
대두되었다. 그중 시각 문화에서의 남성 중심적인 시선에 주목한
로라 멀비는 "여성은 남성이 자신의 나르시시즘적 환상을 투사하
는 무대장치에 지나지 않는다"라고 비판했다.

　여성을 대상화해온 미술 전통에 대한 비판은 여전히 활발하게
이루어지고 있다. 예를 들어 알몸의 여성을 마치 붓처럼 활용해 화
면에 물감을 찍었던 이브 클랭의 퍼포먼스는 여성의 신체를 도구화

했다는 비판을 받았다. 반면, 자신의 알몸을 드러내며 퍼포먼스를 행했던 캐럴리 슈니먼이나 마리나 아브라모비치의 작업은 여성이 결정권을 행사하며 관객을 거꾸로 응시함으로써 시선의 구조를 교란하는 효과를 갖는다.

　「왜 위대한 여성 미술가는 없었는가?」에서 노클린은 '미켈란젤로 같은 정말 위대한 여성 미술가는 없었다'라며 역사의 기록 속에 여성의 이름을 몇몇 보태는 것보다 역사를 바라보는 틀을 근본적으로 다시 설정해야 한다고 주장했다. 이후 1980년대의 페미니즘미술 연구자들은 노클린이 여성 예술가의 성취와 존재 의의를 판단하면서 남성 중심 예술사의 가치관을 벗어나지 못한 한계를 지적하기도 했으나 노클린이 쏘아올린 페미니즘 미술사의 신호탄은 전통과 역사를 바라보는 관점을 뒤흔들었고, 그 진동은 여전히 계속되고 있다.

상업주의

**사업가로서의
예술가**

작
가
주
의

협업하는 예술가

현대미술에서 마치 사업체를 운영하듯이 예술활동을 하는 작가들
이 점점 늘어나고 있지만, 그럼에도 대다수 예술가는 예술가가 지
녀야 할 태도가 있다고 생각한다. '사업가로서의 예술가'와 '예술가
로서의 예술가'를 구분하는 것이다.

사실 '예술가로서의 예술가'는 의외로 늦게 등장했다. 중세에
성당을 짓고 스테인드글라스를 만들고 조각품을 만들었던 이들은
자기 자신을 예술가로 여기지 않았으며, 르네상스 이후에야 예술가
들이 자의식을 드러내기 시작했다. 그러나 예술가들은 여전히 공방
이라는 체제를 통해 조수들과 함께 작품을 제작했는데, 천장화나
벽화를 그릴 때 작품에서 덜 중요하거나 단순한 작업이 요구되는
부분은 조수들에게 맡기고 예술가 자신은 중요하고 까다로운 부분
을 맡는 식이었다. 그 시대에 예외적으로 미켈란젤로는 4년 동안 비
계를 오르내리며 오로지 혼자 힘으로 시스티나예배당의 드넓은 천
장화를 그렸는데, 미켈란젤로는 예술가라면 무릇 작품 전체를 온전
히 혼자 만들어야 한다는 생각을 갖고 있었고 그런 면에서 일반 대
중의 환상에 걸맞은 예술가였다.

대규모 작업장을 운영하는 예술가뿐 아니라 모든 예술가는 애
초에 다른 사람들의 도움 없이는 작품활동을 할 수가 없었다. 예술
가가 온전히 혼자서 작업한다는 믿음은 예술가를 창조주와 동일시
하는 관념에서 온 것이다. 조물주가 세상을 만들었다면, 세상 구석
구석까지 조물주의 손길이 미치지 않은 곳이 없어야 한다. 전능한

난니 디 방코, 「조각 공방」
대리석, c.1416, 오르산미켈레성당, 피렌체

조물주가 다른 신에게 부탁해 산에 만년설을 얹고 강줄기를 꺾어 놓았다고 생각할 수는 없기 때문이다. 창조주로서의 예술가라는 다분히 종교적인 시각은 예술가에게 종교적이고 윤리적인 기준을 요구하며 예술가의 위상을 높인 동시에 예술가를 옥죄기도 한다.

팩토리표 예술

어떤 예술가는 자신이 추구하는 예술적 가치에 매몰되어 경제적으로 어려움을 겪지만, 어떤 예술가는 사업가의 수완을 발휘해 명성을 누리고 재산을 쌓는다. 자신의 예술을 하나의 조직적인 작업으로 여기는 사람을 '사업가로서의 예술가'라고 한다면 앤디 워홀은 사업가적 예술가의 대표적인 예다.

　워홀은 1964년에 뉴욕에 스튜디오를 차리고 '팩토리'라고 이

름 붙였다. 이름 그대로 공장에서 상품을 조립하는 것처럼 예술품을 만들어내겠다는 선언이었다. 그는 자신의 작업을 판화로 찍어 유통시켰고, 색을 칠하는 작업도 대부분 조수에게 시켰으며, 인터뷰에서 그 사실을 굳이 숨기려 하지도 않았다. 하지만 작품을 구입하는 컬렉터 입장에서는 예술가가 직접 만들었다는 점이 중요했기에 워홀의 창작 방식은 물의를 빚었고, 워홀은 재빨리 자신이 내뱉은 말을 거둬들였다. 고용주로서 워홀은 매우 인색했다. 그의 작품은 불티나게 팔려나갔지만 조수들은 푼돈을 받고 일했다. 워홀의 팩토리는 그 자체로 예술작품이었는데 내부를 알루미늄 호일로 감싼 스튜디오를 '실버 팩토리'라고 부르며 새롭고 멋진 것, 독특한 것을 찾는 예술가와 연예인들이 모이는 교류의 공간으로 삼았다.

앤디 워홀
1968

1980년대부터 명성을 얻은 제프 쿤스도 뉴욕에 거대한 스튜디오를 꾸렸고, 조수 30명으로 시작해 나중에는 100명 안팎의 인원을 거느렸다. 쿤스는 과거 렘브란트와 루벤스도 자신과 같은 방식으로 작업했다는 점을 강조하며 아이디어를 제시하고 작품을 제작하는 전 과정을 감독하는 역할을 했다. 쿤스의 스튜디오는 곧잘 워홀의 팩토리와 비교되는데, 워홀의 팩토리가 색다른 문화적 교류와 에너지로 넘치는 공간이었다면 쿤스의 스튜디오는 효율적으로 관리된 작업장이다. 만든 사람의 흔적이 드러날 여지를 봉쇄하는 반들반들한 표면을 가진 쿤스의 작품은 그 작업장과 닮아 있다.

일본 현대미술을 대표하는 무라카미 다카시도 여러 조수를 고용해 작품을 만든다. 처음에는 '히로폰 팩토리'라고 명명했다가 유한회사 '카이카이 키키'로 개명했다. 무라카미는 도쿄에 카이카이 키키의 본사를, 사이타마, 교토, 홋카이도, 뉴욕에 스튜디오와 사무실을 두고 조형작품과 영상작품 제작 및 예술가 양성과 매니지먼트까지 진행한다. 무라카미는 마치 영화 엔드크레디트처럼 작품의 한 귀퉁이에 제작에 참여한 조수들의 이름을 모두 넣는다.

루벤스와 페르메이르

유럽의 미술관에 가면 루벤스의 작품에 압도되기 쉽다. 그런데 몇 군데만 방문해봐도 루벤스 그림에 대한 감흥은 떨어진다. 루벤스의 야심작인 스물한 점의 '마리 드메디시스의 생애' 시리즈가 당당하

페터르 파울 루벤스, 「성바보성당 제단화를 위한 유화 스케치」
패널에 유채, 107×164cm, 1611~12, 내셔널갤러리, 런던

게 루브르박물관의 널찍한 자리를 차지하고 있지만 이 작품들을 기억하는 사람은 많지 않다. 루벤스는 대규모 공방에서 여러 조수와 함께 그림을 그렸고, 그래서 여러 군주와 귀족의 주문에 응해 날렵하게 대작들을 만들어내 많은 작품을 제작할 수 있었다.

루브르박물관에 루벤스의 대작이 즐비한 반면, 페르메이르의 작품은 「레이스를 뜨는 여인」과 「천문학자」 단 두 점뿐이다. 처가에 얹혀살면서 한 해에 한두 점씩, 연구하듯 명상하듯 느릿느릿 그림을 그렸던 페르메이르의 그림은 오늘날까지 서른 점 남짓밖에 남아 있지 않다. 그나마도 서른 점 중 도난당해서 돌아오지 않은 작품도 있고, 애초에는 진품이라고 여겼는데 연구자들에게서 의심을 사서

요하네스 페르메이르,
「레이스를 뜨는 여인」
캔버스에 유채,
24×21cm, c.1669~71,
루브르박물관, 파리

작품 목록 바깥으로 밀려나기 직전인 작품도 있다. 그렇기에 페르
메이르의 작품을 소장한 미술관은 격이 달라진다.

　페르메이르의 작품이 잘 보이지 않는 곳에서 빛나는 보석 같다
면, 루벤스의 작품은 광장에 내놓은 도금한 조각상 같다. 만약 후대
에 이름을 알리는 방식으로 두 예술가 중 한쪽을 택할 수 있다면 사
람들은 어느 쪽을 택할까?

예술가

후원받는
기술자에서
팬을 거느린
스타로

귀족
가문에서
신흥
부르주아로

후원자

메디치가가 좋아했던 화가

미술은 그 작품을 주문하거나 구입하는 사람이 없으면 존재할 수 없다. '라 조콘다'라는 이름으로도 알려진 다빈치의 「모나리자」는 당연하게도 조콘다 가문의 주문으로 시작된 작품이고, 미켈란젤로와 라파엘로가 로마에 남긴 장대한 벽화와 천장화는 교황이라는 강력한 후원자의 주문 없이는 상상도 할 수 없던 작품들이다.

피렌체를 지배했던 메디치가는 인문학과 예술을 후원해 르네상스를 꽃피운 가문으로 널리 알려져 있다. 피렌체를 사실상 지배했던 코시모 데 메디치는 일찍부터 '플라톤 아카데미'를 만들고 지식인을 대거 고용해 고대의 저작을 라틴어로 옮기는 작업을 했고, 이는 지식의 가교가 되었다. 그러나 플라톤 아카데미의 존재 목적은 무엇보다 메디치가가 피렌체를 지배하는 데 필요한 이념적 근거를 확립하는 것이었다.

예술가를 후원한 이유도 마찬가지였다. 보티첼리의 그림에는 비너스가 연달아 등장하는데, 여기에도 연유가 있다. 고대 로마의 아우구스투스가 자신을 비너스(베누스)의 후손이라고 주장했기에, 피렌체를 제2의 로마로 만들고, 스스로 제2의 아우구스투스가 되려 했던 로렌초 데 메디치는 자신을 비너스와 관련지으려 한 것이다.

보티첼리의 그림 중 가장 유명한 「봄」은 원래 플라톤 아카데미가 사용하던 건물 내부를 장식하기 위한 그림이었다. 화면 오른편에서 서풍의 신 제피로스가 요정 클로리스를 덮치고, 클로리스는 화사한 꽃의 여신 플로라로 변모한다. 플로라는 새로이 번영의

산드로 보티첼리, 「봄」
패널에 템페라, 203×314 cm, 1482, 우피치미술관, 피렌체

시대를 맞이할 피렌체를 암시한다. 화면 한복판에 자리잡은 비너스 뒤에 있는 월계수는 고대 로마에서부터 승리자에게 수여되었는데, 이 그림에서는 로렌초 데 메디치가 승리자임을 가리킨다. 게다가 화면 왼편 끄트머리에는 전령의 신 메르쿠리우스(헤르메스)가 봄의 동산으로 다가오는 먹구름을 치우고 있다. 로렌초가 피렌체의 번영을 지키고 승리를 쟁취할 것이라는 암시다.

이탈리아 바깥, 특히 17세기 네덜란드에서는 시민계급이 문화를 주도하면서 전문적인 미술품 상인이 활동하기 시작했다. 페르메이르의 아버지는 미술상이었고, 페르메이르도 미술품을 거래했다. 이때 시민들이 후원자 노릇을 하게 되면서 다른 나라에서는 보

렘브란트 판 레인, 「니콜라스 툴프 박사의 해부학 강의」
캔버스에 유채, 169.5x216.5cm, 1632, 마우리츠하위스미술관, 헤이그

기 어려운 '집단 초상화'가 나타났고 오늘날의 단체 사진과 같은 구실을 했다. 렘브란트가 그린 「니콜라스 툴프 박사의 해부학 강의」가 유명한 예로, 이 초상화를 주문한 이들은 암스테르담 외과의사 조합이다. 1640년 무렵에는 민병대 대장 프란스 반닝 코크가 렘브란트에게 자신과 부대원의 집단 초상화를 의뢰했다. 뒷날 '야경'으로 불리게 될 이 그림을 그리면서 렘브란트는 장비를 절그렁거리면서 리드미컬하게 움직이는 모습으로 병사들을 연출했는데, 그러다 보니 어떤 사람은 돋보였지만 어떤 이들은 서로 겹쳐지거나 그늘에 잠기게 되었다. 화면 속 인물을 고르게 조명하는 집단 초상화의 기

렘브란트 판 레인,「야경」
캔버스에 유채, 379.5×453.5cm, 1642, 암스테르담국립미술관, 암스테르담

본 조건을 무시하고 화면의 깊이와 역동성을 추구했던 렘브란트는 이 그림 이후 고객들에게 외면받게 되었다.

새로운 후원자들

19세기 후반에 프랑스에서 등장한 인상주의 그룹은 국가가 영향력을 행사하는 관립 전람회를 거부하는 동시에 시민계급의 일반적인 취향도 거부했다. 그 결과는 평단의 조롱과 대중의 외면으로 나타나, 인상주의 화가들이 그린 그림은 거의 팔리지 않았다. 화상 폴 뒤

랑뤼엘만이 이들의 작품을 구입했는데, 작품들이 팔리지 않는 바람에 뒤랑뤼엘의 처지 또한 난감해졌다. 뒤랑뤼엘은 마지막 시도로 작품들을 미국으로 가져갔다. 까탈스럽고 고집스러운 프랑스인들과는 달리 미국인들은 인상주의 작품을 제꺼덕제꺼덕 사들였고, 결국 프랑스인들은 미국에서 명성을 얻은 인상주의를 뒤늦게 역수입했다. 이때 인상주의 그룹과 함께 후기인상주의, 야수주의, 입체주의 등 19세기 말부터 20세기 초에 걸쳐 일어난 중요한 예술운동을 알아보고 날렵하게 움직였던 화상이 앙브루아즈 볼라르다. 그는 세잔, 피카소, 마티스의 첫 개인전을 열기도 했다.

프랑스에서 피카소의 가치가 올라갈 수 있었던 것도 미술 투자자의 영향이 컸다. 1914년 3월, 파리의 드루오호텔에서는 '곰의 가죽La Peau de l'Ours'이라는 미술품 투자자 집단이 주최한 미술품 경매가 있었다. 사업가 앙드레 르벨이 주도한 이 집단은 10년 전인 1904년부터 마티스와 피카소를 비롯한 전위 예술가들의 작품을 사들였고, 마침내 그간 모은 작품을 경매에 붙였다. 이 경매를 통해 투자자들은 큰돈을 벌었다. 이들이 1908년에 1000프랑을 주고 구입했던 피카소의 「곡예사 가족」은 1만 2650프랑에 낙찰되었고, 이 경매를 거치며 피카소는 전위예술의 대표 주자라는 명성을 얻었다. 피카소를 줄기차게 옹호했던 시인이자 평론가 기욤 아폴리네르 또한 르벨의 사업과 수완이 지닌 의의를 인정했다.

1920년대 파리에서는 미국에서 건너온 한 수집가가 예술계의 이목을 끌었다. 페기 구겐하임이었다. 구겐하임은 당시 파리에 난

파블로 피카소, 「곡예사 가족」
캔버스에 유채, 212.8×229.6cm, 1905, 내셔널갤러리, 런던

립하던 현대적인 조류를 섭렵하면서 막스 에른스트, 이브 탕기, 콩스탕탱 브랑쿠시 등의 예술가들과 교유했고, 이들의 작품을 열심히 사들였다. 구겐하임은 1938년 런던에 갤러리 '구겐하임 죈'을 열었고, 제2차세계대전이 발발하자 뉴욕으로 돌아와서는 1941년에 '금세기 예술 갤러리'를 열었다. 이 갤러리에서 구겐하임은 유럽 전위 예술가들의 작품을 전시하는 한편, 미국 신진 예술가들의 작품도

이브 탕기, 「보석 상자 속의 태양」
캔버스에 유채, 115.4x88.1cm,
1937, 페기구겐하임컬렉션, 베네치아

전시했다. 또한 유럽 예술가들이 전쟁을 피해 미국으로 건너와 생
계를 이어가며 살 수 있도록 도왔다.

　1990년대에 영국의 젊은 예술가 그룹인 'yBa'가 명성을 얻은
데는 광고 재벌 찰스 사치의 역할이 결정적이었다. 사치는 1980년대
부터 현대미술 작품들을 적극적으로 수집해 1985년 '사치 갤러리'를
열었다. 1992년에는 〈젊은 영국 예술가들Young British Artists〉이라는
전시를 열어 'yBa'라는 별명을 탄생시켰으며 1997년 자신의 컬렉션
으로 연 전시 〈센세이션Sensation〉을 기점으로 데이미언 허스트를 비
롯한 영국의 젊은 예술가들이 유명인이 되었고, 사치 또한 현대미
술을 대표하는 컬렉터가 되었다. 하지만 사치가 젊은 영국 예술가
들에 앞서 수집했던 이탈리아 예술가들의 작품을 팔아 치워버리는

바람에 그들의 명성과 작품의 가치는 순식간에 나락으로 떨어졌다.

닭이 먼저냐 달걀이 먼저냐

작품을 수집하는 사람의 성향과 의도는 미술사의 물줄기를 종종 바꾼다. 그렇다면 '예술가가 먼저냐 수집가가 먼저냐'라고도 물어볼 수 있을 것이다. 르네상스 예술가들이 그리고 만든 수많은 벽화와 조각은 주문자가 요구한 형식에 맞춘 것이었고, 중산층이 미술작품을 활발하게 구입한 시기에 등장한 인상주의 화가들은 비교적 저렴한 가격에 판매할 수 있도록 작은 화면에 그림을 그렸다. 요컨대 미술사를 돌이켜 살펴보면 예술가들은 작품활동을 하는 동안 자신들의 작품을 살 사람을 염두에 두고 작업했음을 알 수 있다.

　오늘날 가장 널리 사랑받는 인상주의 그룹 예술가들의 면면을 저마다 놓인 상황에 비추어 살펴보면 흥미로운 점이 있다. 그들의 스타일은 처지에 따라 달랐다. 집안이 부유했던 드가와 귀스타브 카유보트, 커샛은 당장 작품이 팔리지 않아도 상관없었기에 냉정하고 조형적으로 세련된 그림을 그렸고, 늘 돈이 궁했던 모네와 르누아르는 부드럽고 따뜻한 그림을 그렸다. 몇몇 사람들은 르누아르의 그림이 그저 태평하고 안일하다며 싫어하기도 하는데, 르누아르가 인상주의 그룹에서도 초기 소득이 가장 낮았던 점과 관련지어 생각해보면 다르게 보일지도 모른다. 예술가는 마치 연인과의 관계처럼 후원자와 밀고 당긴다.

글

의미를
확정하는
글자

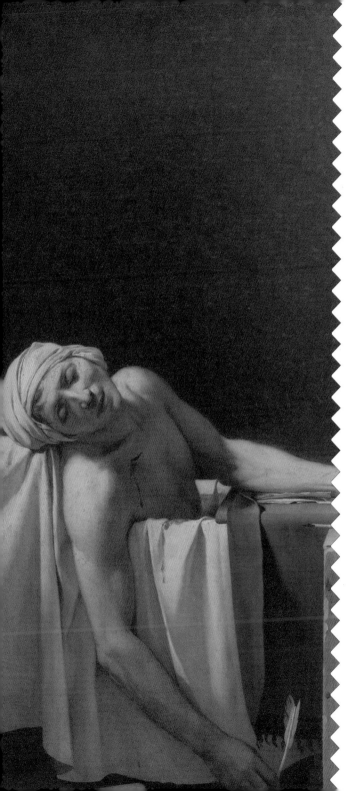

행간을
확장하는
이미지

그
림

그림에 따라붙은 글자

마그리트의 「꿈의 열쇠」에는 네 구획 각각에 사물과 글이 들어가 있다. 하늘le ciel – 가방, 새l'oiseau – 나이프, 테이블la table – 나뭇잎, 스펀지 l'éponge – 스펀지 같은 식으로 사물과 글은 서로 어긋난다. 마그리트는 이 그림에서 언어와 이미지의 관계를 놓고 게임을 하려는 의도를 노골적으로 보여주는데, 이런 정도까지는 아니더라도 미술작품에는 내용을 설명하는 글자가 직접적으로 들어가 있는 경우가 의외로 많다.

근대 이전에는 그림에 문장과 글자가 들어가는 것이 너무도 당

르네 마그리트, 「꿈의 열쇠」
캔버스에 유채, 37.9×54.9cm, 1927, 아트인스티튜트오브시카고, 시카고

연했다. 예로 고대 그리스 도기 그림에 등장하는 인물들은 옆에 적
힌 글자로 누군지 알아볼 수 있다. 서로 창을 겨누는 두 전사에 각각
'아킬레우스'와 '헥토르'라고 적혀 있어 트로이전쟁의 유명한 두 용
사의 그림임을 알 수 있는 식이다. 체계적인 문자가 없던 선사시대
를 지나 역사시대의 거의 맨 앞에 자리잡은 고대 이집트의 그림을
보면 인물을 묘사하는 방식도 낯설고 오늘날은 존재하지 않는 여러
가지 풍습과 관념을 담고 있어 한눈에 알아보기 어렵지만 그림 옆
에 자리한 상형문자 덕분에 이 그림들이 무엇을 묘사하고 있는지
알아낼 수 있다.

작가 미상, 「그리스 도기」(부분)
테라코타, 지름 46, 높이 63cm, c.490~60 B.C., 영국박물관, 런던

유명한 예로 로제타석이 있다. 1799년, 나폴레옹 보나파르트
의 이집트 원정 때 프랑스군 공병工兵 장교가 참호를 파다가 한 석판
을 발견한다. 발견된 곳의 지명을 따라 로제타석으로 불리게 된 이
석판에 새겨진 이집트 상형문자를 장프랑수아 샹폴리옹이 1822년
에 해독했다. 만약 이집트 문자가 해독되지 않았다면 우리는 삶과
죽음에 대한 이집트인의 생각을 분명히 알 수 없었을 테고 이집트
그림 속 온갖 요소들에 대해서도 뾰족한 답을 찾지 못했을 것이다.

중세 그림 속의 글자

중세 유럽 미술의 주축은 기독교의 교리와 성경의 내용을 담은 작
품이었다. 비잔틴미술에서는 복음서를 손에 든 예수의 모습이 자주
등장하는데, 왼손에 복음서를 들고 오른손은 세워 강복하는 이 도
상을 '크리스토스 판토크라토르Χριστὸς Παντοκράτωρ'라고 한다. '판토
크라토르'는 '전능하신 분' '만물의 지배자'라는 뜻이며 모자이크로
묘사된 이 도상은 하느님의 권능이 예수를 통해 온 세상에 펼쳐진다
는 의미를 지닌다. 예수가 든 복음서는 표지가 닫힌 경우도 있고 열린
경우도 있는데, 12세기에 시칠리아에 지어진 몬레알레대성당 앱스
Apse에 자리잡은 그리스도는 요한 복음서를 펼치고 있다. "나는 세
상의 빛이다. 나를 따라오는 사람은 어둠 속을 걷지 않고 생명의 빛
을 얻을 것이다"(8장 12절)라는 구절이 왼쪽 페이지에는 라틴어로,
오른쪽 페이지에는 그리스어로 쓰여 있다. 인구 대부분이 글을 읽

작가 미상, 「크리스토스 판토크라토르」
1170-89, 몬레알레대성당, 시칠리아

을 수 없었던 시기이니 그림에 담긴 글은 읽히기 위한 것이 아니라
그리스도의 이미지에 권위와 정당성을 부여하는 장치일 뿐이었다.

시모네 마르티니가 그린 「수태고지」에서는 올리브 가지를 들
고 성모마리아 앞에 무릎을 꿇은 가브리엘 천사의 입에서 'AVE
GRATIA PLENA DOMINVS TECVM(성모여 기뻐하소서 주
께서 함께 계시니)'이라는 문장이 흘러나와 성모의 귀로 들어가도록
묘사되었다. 이 문장은 마치 돋을새김을 하듯 입체감 있게 표현했
다. 중세 유럽에서는 가브리엘 천사와 성모마리아가 주고받는 말을
화면에 담는 것이 일반적이었다.

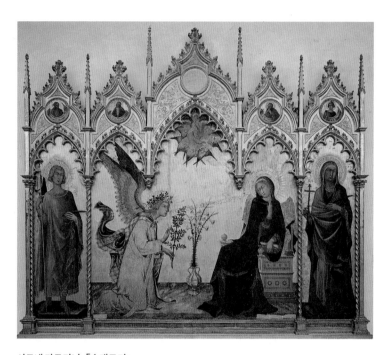

시모네 마르티니, 「수태고지」
패널에 템페라, 265×305cm, 1333, 우피치미술관, 피렌체

「수태고지」 문장 부분

의미를 산란시키는 글자

라파엘로는 고대 그리스·로마의 학자와 예술가들을 한데 모아 「아테네 학당」을 그렸는데, 지금도 이들 중 몇몇에 대해서는 그 신원을 놓고 의견이 엇갈린다. 고대 그리스의 도기라든가 비잔틴 모자이크처럼 이름을 달아두었더라면 문제가 간단히 해결되었겠지만 르네상스에 접어들면서 이름을 다는 관행은 점차 사라졌다. 그 이유는 '환영'에 대한 요구 때문이었다. 르네상스시대 사람들은 회화가 마치 창문으로 바깥세상을 바라보는 것같이 생생해야 한다고 여겼는데, 그림에 글자가 쓰여 있으면 현실감이 떨어질 수밖에 없었다.

화가들은 애매한 입장을 취했다. 라파엘로가 구약성경의 예언자를 그린 벽화에는 히브리어로 예언자의 이름이 쓰여 있고, 안드레아 만테냐의 「미덕의 정원에서 악덕을 추방하는 미네르바」에는 한 화면에 라틴어, 그리스어, 히브리어가 모두 담겼다. 당시 많이 쓰인 라틴어를 제외하고 그리스어나 히브리어는 학식 있는 다른 사람에게서 받아 썼으리라 짐작된다.

프랑스대혁명 때 그려진 다비드의 「마라의 죽음」은 그림 속 인물을 정치적 목적에 맞춰 미화하려는 의도가 노골적으로 드러난 작품이다. 피부병을 앓아 욕조에 몸을 담그고 사무를 보던 마라에게 샤를로트 코르데라는 여성이 면담을 요청해서는 그를 칼로 찔러 죽였다. 다비드는 반혁명 세력에 대한 학살을 주도했던 마라를 마치 순교자처럼 거룩한 분위기로 묘사했다. 당시 집권자들이 이 그림을 좋아했기에 다비드는 같은 그림을 두 점 더 그렸고, 세 점

**자크루이 다비드,
「마라의 죽음」**
캔버스에 유채,
162.5×130cm, 1794,
벨기에왕립박물관, 브뤼셀

**자크루이 다비드,
「마라의 죽음」**
캔버스에 유채,
162.5×130cm, 1794,
루브르박물관, 파리

의 「마라의 죽음」이 루브르박물관, 랭스미술관, 벨기에왕립미술관
에 각각 소장되어 있다. 세 작품이 조금씩 다른데, 벨기에왕립미술
관 작품에는 책상에는 "A MARAT. DAVID(다비드가 마라에게 바
침)", 루브르박물관과 랭스미술관 작품에는 "N'AYANT PU ME
CORROMPRE, ILS M'ONT ASSASSINE(그들이 나를 죽여도
나를 부패시키지는 못할 것이다)"라고 쓰여 있다.

 인류는 정보를 전달하기 위해 이미지를 활용해왔다. 하지만 이
미지에 텍스트가 없으면 그 정보는 불투명하고 혼란스러운 것이 된
다. 수만 년 전 인류가 알타미라와 라스코, 쇼베동굴에 그린 선사시
대 그림의 필치와 관찰력, 묘사력은 경탄을 불러일으키지만, 이 그
림이 집단 구성원들에게 무엇을 전하려 했는지는 분명히 알 수 없
다. 아마도 이들 그림에 담긴 내용을 설명하기 위해 춤과 노래, 구술
이 동원되었을 텐데, 그 내용이 남아 있지 않으니 그림의 의미는 수
수께끼가 되었다.

 그렇다고 그림에 넣은
글이 꼭 도움이 되는 것은 아
니며 심지어 혼란을 더하는 경
우도 많다. 얀 반에이크는 「아
르놀피니 부부의 초상」에서
배경이 되는 벽에 "Johannes

얀 반에이크, 「아르놀피니 부부의 초상」
패널에 유채, 84.5×62.5cm,
1434, 내셔널갤러리, 런던

「아르놀피니 부부의 초상」거울과 글자 부분

얀 반에이크,「젊은 남성의 초상」
패널에 유채, 34.5×19cm,
1432, 내셔널갤러리, 런던

de eyck fuit hic, 1434(1434년, 얀 반에이크가 여기 있었다)"라고 썼다. 그 글 바로 아래에 걸려 있는 볼록거울을 통해 아르놀피니 부부의 뒷모습과 두 남성의 모습이 보여, 이 두 남성 중 한 사람이 화가일 거라고 짐작하게 된다. 부부를 그린 화가가 이 공간에 있었다는 것은 새삼 강조할 필요도 없는 사실인데 왜 위와 같은 문구를 써넣었을까? 연구자들은 아르놀피니 부부의 혼인관계를 확인하는 절차에 화가가 증인으로 참석했음을 강조한 것이라고 추측했다. 또는 작품에 작가 이름을 넣는 관례가 확립되지 않았던 당시에 서명으로 넣은 것일 수도 있다.

이외에도 반에이크는 젊은 남성을 그린 한 그림의 아랫부분에 "Léal Souvenir"라는 글을 써넣었는데, 중세 프랑스어로 '충실한 기억' '실제의 기억' '진실한 추억' 등 갖가지 의미로 옮길 수 있다. 그림에 대해 아무것도 알려주지 않는 이런 글은 그림의 의도와 방향을 더욱 모호하게 만든다. 문자 기록에는 소위 '행간'이라는 게 있어 문맥을 파악할 수 있지만, 문자와 이미지가 만나면 그 행간이 더욱 넓어지는 양상을 보인다.

순수미술

영감으로
탄생한
고유한 예술

대중을 위한
실용적인
예술

응용미술

장인과 예술가

'순수미술'의 반대말은 '순수하지 않은 미술'이거나 '응용미술', 혹
은 '대중예술'이다. 교육기관을 중심으로 회화와 조각은 순수미술,
디자인과 공예는 응용미술로 구분되었다. 그렇다면 '순수'는 실속
은 없지만 고상한 문화적 활동을 뜻하는 것일까? 고대세계에서 예
술을 가리키는 말인 그리스어의 '테크네'와 라틴어의 '아르스'는 인
간이 세상을 대할 때 구사하는 온갖 기술을 포괄했다. 신발을 만들
고 말을 조련하고 시를 짓는 것도 테크네였고 심지어 통치술을 비
롯한 정치적 행위도 아르스였다. 즉, 순수한 예술과 순수하지 않은
예술의 구분이 없었다.

그런데 18세기에 순수한 예술이 따로 마련되어, 공예와 분리
되고 실용성과 즐거움의 맞은편에 놓이면서 순수예술에서는 작품
자체에서 나오는 정제된 기쁨을 기대하게 되었다. 또, 순수예술은 대
중예술의 규칙과 기법에서 나오는 것이 아니라 천재가 영감을 받아
만든 것을 뜻했다. 반면, 장인은 예술가에 비해 격이 떨어지는 존재
로 취급되었다.

사실 중세 이후로도 예술가들은 공방을 운영했는데, 공방의 존
재는 순수예술에 방해가 되었다. 공방에서 일한다면 '예술가'가 아
니라 '장인'으로 여겨졌기 때문이다. 하지만 다빈치, 라파엘로 등 많
은 예술가가 처음에는 다른 이의 공방에서 제작 기술을 배운 뒤에
자신들의 공방을 꾸리고 이끌었다. 루벤스가 자신의 공방에서 효율
적인 방식으로 수많은 작품을 만들어냈던 사실도 잘 알려져 있다.

헨드리크 골치우스,
「기술과 예술」
에칭, 19.8×13.8cm,
1582, 암스테르담국립미술관,
암스테르담

공방이 전근대의 예외적 체제라고 하기에는 20세기 이후의 명망 높은 예술가도 공방과 유사한 체제로 예술품을 대량으로 생산했다. 워홀의 '팩토리'가 대표적인 예다.

유일무이한 가치

하지만 예술가들이 설령 공방과 같은 체제를 통해 작품을 만든다고 해도 조수들은 어디까지나 작품의 기계적인 요소, 비본질적인 요소를 마련할 뿐이고 작품에서 가장 결정적인 요소는 예술가의 손에

서 나온다고 믿고 싶어한다. 이런 믿음을 유지할 필요가 있었기에 예술가들은 작업 공정에 대해 모호한 태도를 취하고는 했는데, 워홀은 이따금 조수들이 작업 과정을 폭로하는 바람에 난감한 상황을 맞기도 했다. 그러나 최근 예술가들은 이 점에 대해 달라진 태도를 보인다. 허스트는 자신의 작업이 대부분 조수들의 손에서 이루어지며 자신의 작품이 얼마나 기계적이고 효율적으로 제작되는지를 거리낌없이 밝힌다. 사실 이는 위악을 넘어서는, 일종의 치킨 게임이다. 오늘날의 미술시장을 움직이게 하는 아우라의 내막을 잘 알기에 자신이 판을 휘저을 수 있는 위치에 있음을 과시하는 것이다.

순수미술은 작품 하나하나가 유일무이한 고유의 가치를 지닌다고 간주되었다. 복제와 대량생산은 용납될 수 없었다. 오늘날에도 회화보다 판화를 낮게 평가하는 것은 이 때문이다. 판화는 하나의 이미지를 여러 장으로 만들어낼 수 있는 만큼 한 장에 대한 가치는 줄어든다. 한편, 조각작품도 그 수량을 신중하게 조정해야 하는데, 프랑스에서는 1956년 주물 조각의 경우 열두 점까지만 원본으로 인정하는 법률을 제정

**로댕의 아틀리에에서 작업하는
카미유 클로델
1885~87**

오귀스트 로댕, 「지옥문」

청동, 636.9x401.3x84.8cm, 1880~1917, 필라델피아미술관, 필라델피아

했고, 그로써 로댕의 「칼레의 시민」과 「지옥문」 또한 열두 점이 원본으로 알려지게 되었다. 이렇듯 순수미술은 희소성과 환금성 사이에서 줄타기를 한다.

워홀과 순수미술

미국의 화가 로스코는 말년에 여러모로 우울해했는데, 그중 한 가지 이유는 미술에 등장한 새로운 조류로 인해 자신의 예술이 구태의연해진다고 느껴져서였다. 이때 로스코를 비롯한 추상화가들의 등을 찔렀던 사조는 '팝아트pop art'였다. 젊은 예술가들은 광고를 비롯한 대중매체에 담긴 이미지를 작품에 끌어들였다. 사실 순수미술의 위상을 흔들어놓은 것이 팝아트가 처음은 아니었으며, 몇몇 예술가와 비평가는 순수미술과 순수하지 않은 미술을 가르는 이분법에 일찍부터 저항했다. 영국의 윌리엄 모리스는 과거 중세의 장인들이 그랬던 것처럼 일상과 예술을 결합하려 했다. 이것이 1880년대에 시작된 미술공예운동이다. 모리스처럼 고결한 이상을 품지는 않았던 뒤샹은 대량생산된 공산품을 전시장에 끌어들여 순수미술의 관례를 조롱했다.

　팝아트를 대표하는 워홀은 뉴욕에서 일찍부터 일러스트레이터로 일했다. 삽화와 광고 일러스트레이션, 유명 백화점의 쇼윈도디자인 등에서 금세 인정을 받았고 돈도 곧잘 벌었다. 그런데 워홀은 얼마 지나지 않아 미술의 고상한 영역, 소위 순수미술의 세계를

윌리엄 모리스,
「아칸서스 잎 무늬 벽지」
68x52.3cm, 1875,
빅토리아앤드앨버트미술관, 런던

기웃거렸다. 애초에 워홀은 윤곽선이 번져 흐려 보이는 그림을 자주 그렸다. 이 기법이 독특한 분위기를 자아내 인기를 끌자, 워홀은 순수미술의 영역에 들어선 뒤로도 거친 붓질로 그림을 그렸다. 나름대로 순수미술 흉내를 낸 것이다. 그러나 캔버스에서 썩 좋아 보이지 않았기에 워홀은 방향을 바꿔 실크스크린 기법으로 통조림 수프와 영화배우의 얼굴을 캔버스에 찍어냈다.

　　애초에 워홀은 고상한 세계에 관심이 없었다. 대중문화를 좋아했고 세속적인 가치밖에 몰랐다. 그럼에도 순수미술의 세계에서 인정받으려 했다. 자본주의사회에서 자리잡으려면 고상한 영역에서 인정받아야 한다는 사실을 직관적으로 알았던 것이다. 그런데 순수

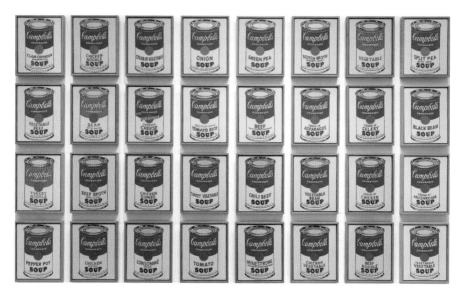

앤디 워홀,「캠벨 수프 깡통」
캔버스에 합성 폴리머, 한 캔버스당 51×41cm, 1962, 현대미술관, 뉴욕

미술로 주목을 받으려면 남과 다른 무언가를 보여주어야 했다. 워홀은 이것저것 습작을 만들어 물정에 밝은 지인들에게 조언을 구했고, 나중에는 주위 사람들에게 자기가 어떤 작품을 만들면 좋을지 묻고 다녔다. 순수미술은 예술가의 고뇌와 영감에서 나온다는 전제조차도 워홀은 아무렇지 않게 무시했다. 의뢰인의 취향과 의도에 맞춰 디자인을 하고 삽화를 그리던 방식대로 순수미술을 대했다.

오늘날 순수미술은 사실상 뼈대만 남은 채 휘청거리는 중이다. 그럼에도 순수미술은 역설적으로 자신을 공격했던 이들의 작업을 흡수함으로써 지위를 유지한다. 뒤샹이든 워홀이든 순수미술을 거

냥한 모든 시도들이 현대미술의 갈래로 인정받았고, 갖가지 전복적인 개념미술과 퍼포먼스도 모두 계보로 정리되었다. 더이상 순수해질 수 없을 만큼 불순해짐으로써 순수함을 유지하는 역설이다.

동양화

**문인들의
고상한
취미**

사회와
사상의
반영물

서
양
화

동양화라는 이름

한국에서 동양미술과 서양미술을 구분하는 관습은 한국의 문화적 정체성과 깊이 관련되어 있다. 사실상 동양화에서 어디까지를 '동양'이라고 할 것인지에 대한 정의가 모호한데, 흔히 한국, 중국, 일본 등 동북아시아를 동양이라 부르고, 이 세 나라에서 만든 그림을 동양화라 부른다. 동양화라는 명칭은 1922년에 일본 조선총독부가 주최한 조선미술전람회에서 공식적으로 등장했다고 한다. 공모 부문 중 1부가 동양화, 2부가 서양화 및 조각, 3부가 서예였다.

　　중국에서는 중국의 그림을 '국화國畵'라고 하고 일본에서는 '일본화'라고 하며, 북한에서는 '조선화'라고 한다. 그러니 한국에서도 '한국화'라는 명칭을 써야 한다는 목소리가 높았다. 물론 중국이나 일본에 대응해 한국 문화에 대한 고유한 명칭을 만드는 것도 필요하지만 '국화'나 '일본화'는 자국의 전통을 너무 협소하게 해석한

장다첸 필,「묵하」
종이에 먹, 16.5x52cm, 20c, 국립중앙박물관, 서울

이름으로, 꼭 같은 방식을 따라야 하는 것은 아니다. 하지만 여전히 '동양화'는 '한국화'의 위협을 받고 있다.

　동양화의 특징은 무엇이며 동양화의 범위는 어디까지일까? 한국의 전통적 기법과 형식을 따르는 그림은 모두 동양화일까? 한때 민중미술 진영에서 내세웠던 목판화는 동양화라고 할 수 있을까?

　동양화는 두텁고 진하게 색을 칠하는 북종화와 수묵을 위주로 그리는 남종화로 나뉘는데, 동양화는 이중에서도 특히 남종화를 가리킨다. 즉, 엘리트계급의 취미로서 발전했던 수묵화와 동양화를 같은 것으로 봐도 무방하며, 이를 기준으로 두면 궁중 기록화나 불화, 초상화, 민화 등은 무엇으로 분류해야 할지 모호해진다.

다노무라 조쿠뉴 필, 「도원도」
비단에 채색, 149.7x61.3cm,
19c, 국립중앙박물관, 서울

일필휘지의 그림

서양미술은 인물과 사물을 박진감 넘치게 묘사하는 방향으로 발전해왔고, 종교적·정치적·사회적 목적을 선명하게 반영해왔다. 반면 동양미술에서 이론적으로 가장 품격이 높은 장르는 앞서 말한 대로 중국을 비롯한 동북아시아의 문인화다. 동양화에서는 필법이 중요해 예로부터 화가는 당연히 글씨도 잘 쓸 거라고 여겼다. 이른바 '서화동원書畵同源'이다. 또, 중국과 한국에는 대개 술에 잔뜩 취한 화가가 먹을 흠뻑 묻힌 붓을 휘둘러 마술처럼 형상을 만들어냈다는 일화가 적지 않다. 술과 흥취가 낳았다는 '일필휘지一筆揮之'의 그림이다. 그런데 그런 과정을 거쳐 남아 있는 작품은 찾아보기 어렵다. 군담소설과 무협지에 등장하는 무술이 그런 것처럼 신기의 운필運筆이라는 것도 남아 있지 않은 걸까?

1957년 9월, 일본 도쿄의 시로키야백화점 앞에 일본 전통 의상을 차려입은 양인 한 명이 벽에 기댄 커다란 캔버스 앞에 섰다. 프랑스 화가 조르주 마티외였다. 그는 갑자기 캔버스를 향해 달려들더니 정신없이 물감을 발라댔다. 붓을 마치 창칼처럼 휘두르기도 하고 튜브에서 곧장 물감을 짜 캔버스에 바르기도 했다. 그것은 숫제 캔버스를 상대로 한 싸움이었다. 한참 법석을 떨던 마티외는 문득 붓을 팽개치더니 그림이 완성되었다고 선언했다. 마티외의 이 작업에서 동양 서화에서 핵심으로 여기는 가치인 '필묵사의筆墨寫意'를 찾기란 어려웠을 것이다. 그렇다면 당시 한국과 일본의 화단은 마티외의 한바탕 퍼포먼스를 어떻게 받아들였을까? 예상 밖으로 동

양의 화단은 이러한 낯선 그림을 준엄하게 꾸짖거나 무시하는 대신
마치 복음처럼 주워섬겼다. 수묵화를 그리던 한국의 화가들도 서구
추상회화의 방법론을 깊이 받아들여 붓은 사물의 모양새를 옮기는
일에서 벗어나 자유롭게 종이 위를 내닫게 되었다. 서양인의 작업
을 통해 필법을 새로 발견한 셈이었다. 사물을 본떠 그리는 부담에
서 벗어난 그림은 더욱 힘차고 호쾌해야 마땅하지만 오늘날 동양화
의 필법이 과거에 비해 딱히 더 강렬하다고 볼 수는 없고 필법을 따
로 익히지 않은 서양인들의 작업보다 더 훌륭해 보이는 것도 아니
다. 예를 들어 폴록의 작품은 동양의 화가들이 붓과 먹을 휘갈겨 만
든 작품 못지않게 심오해 보이며, 특유의 리듬과 질서, 구조까지 갖
추었다.

잭슨 폴록, 「파란 기둥-No. 11, 1952」
캔버스 위에 에나멜과 알루미늄 페인트, 212.9×488.9cm, 1952, 오스트레일리아국립미술관, 캔버라

서양과의 관계

동양화의 미덕은 정신에 있다고 한다. 그런 한편으로 조선시대 화
가 윤두서가 자신의 모습을 사실적으로 그린 자화상을 보고 빼어
난 성취라며 찬양한다. 터럭 하나라도 빠뜨리지 않으려는 그 태도
가 동양화에서 중시하는 '전신傳神'이고, '기운생동氣韻生動'을 보여준
다고 말한다. 그런데 이처럼 디테일을 파고드는 태도가 과연 동양
화의 고유한 미감이었는지 의아해진다. 대상의 사소한 부분 하나
까지 집요하게 묘사한 그림은 유럽 회화에서 적잖이 볼 수 있으며,
유럽 화가들은 유화라는 재료를 능숙하게 다루어 입체감과 부피감,
공간감을 표현하는 데도 뛰어났다. 요컨대 윤두서의 「자화상」이
빼어난 이유가 단지 정교함 때문이라면, 정교하게 그리는 기술면
에서는 유럽 회화가 더 뛰어나고, 인물의 인품까지 전달하기에 훌
륭하다고 한다면, 그 점에서도 유럽 초상화들이 윤두서의 그림보다
못하다고 하기는 어렵다. 특히 유럽 미술과의 교류가 점차 빈번해
진 19세기에는 조선에서도 유럽 미술의 영향을 받아 사실적인 인
물화가 나왔다. 조선 후기 화가 채용신이 그린 그림은 서양화와 동
양화의 절충적인 양식을 보여준다.

　　조선 후기 북학파를 대표하는 연암 박지원은 북경에 갔다가
'천주당'에 그려진 그림을 보았다. 이는 조선 사람과 유럽 미술의 첫
접촉이었다.

　　이제 천주당 가운데 바람벽과 천장에 그려져 있는 구름과 인물들

윤두서,「자화상」

종이에 담채, 38.5×20.5cm,
1710, 개인 소장

채용신,「황현 초상」

비단에 채색, 120.7×72.8cm,
1911, 개인 소장

은 보통 생각으로는 헤아려낼 수 없었고 또한 보통 언어, 문자로
는 형용할 수도 없었다. (……) 가까이 가서 보니 성긴 먹이 허술
하고 거칠게 묻었을 뿐, 다만 그 귀, 눈, 코, 입 등의 사이와 터럭,
수염, 살결, 힘줄 등의 사이는 희미하게 그어 갈랐다. 터럭 끝만
한 치수라도 바로잡았고 숨을 쉬고 꿈틀거리는 듯 음양의 향배가
서로 어울려 저절로 밝고 어두운 데를 나타내고 있었다. (……)
천장을 우러러보니 수없는 어린애들이 오색 구름 속에서 뛰노는
데, 허공에 주렁주렁 매달려 있는 것이 살결을 만지면 따뜻할 것
만 같고, 팔목이며 종아리는 살이 포동포동 쪘다. 갑자기 구경하
는 사람들이 눈이 휘둥그래지도록 놀라, 어쩔 바를 모르며 손을
벌리고서 떨어지면 받을 듯이 고개를 젖혔다.

박지원, 『열하일기』에서(이성미, 『조선시대 그림 속의 서양화법』에서 재인용)

생각해보면 서양인들은 자신들의 문화를 두고 '서양 문화'라고
말하지 않는다. 곰브리치의 『서양미술사』의 원제는 '미술 이야기The
Story of Art'인데, 이 책에 구미인들에게는 낯선 영역인 이슬람과 인
도, 중국과 일본 미술을 언급하기는 하지만 그 정보가 충분하지 않
아 역사의 앙상한 줄기조차 파악할 수 없다. 서양을 세계의 중심으
로 보는 시각의 반영이다.

동양미술의 범위와 성격을 정의하는 일은 쉽지 않다. 예를 들
어 일본 미술은 일찍이 서양미술과 접촉해 절충적으로 발전했고,
나중에는 거꾸로 서양미술에 커다란 영향을 끼치기도 했다. 동아시

아에서 서양적인 것의 대응으로서 동양적인 것을 정립하려는 오랜 시도는 역설적으로 동양과 서양이 밀접하게 관련되어왔음을 분명히 보여준다.

순
간

**상황에 따라
변하는 예술**

박물관에
오랫동안
남는 예술

영
원

시간의 예술

미술작품은 당연히 오래도록 감상할 수 있는 예술품이라고 생각하기 쉽지만 아주 짧은 시간 동안만 존재하는 작품도 많다. 불가리아 출신 예술가 부부 크리스토 자바체프와 잔클로드는 반세기 동안 함께 작품을 만들었는데, 이들 작품은 사진과 예비 드로잉, 작은 모형 따위만 남아 있을 뿐 작품 자체는 존재하지 않는다. 크리스토와 잔클로드의 작업은 '포장'이었다. 처음에는 소파같이 비교적 작은 것을 싸다가, 밀라노의 광장에 있는 동상, 파리의 퐁뇌프, 플로리다의 작은 섬을 포장하기도 했다.

이처럼 어떤 지역이나 공간, 공공건물을 포장하려면 지역 행정 기관과 주민들에게 작업 의의를 설명하고, 설득하고, 관련 절차를 밟는 등 길고 번잡한 과정을 거쳐야 한다. 크리스토와 잔클로드는 이런 온갖 과정도 작품을 구성하는 요소로 여기면서 막상 포장은 2주 뒤에 벗겨내 금방 원래 모습으로 되돌려놓았는데, 이처럼 짧은 시간 동안만 볼 수 있다는 점이 그들 작업의 매력이었다. 크리스토와 잔클로드는 뉴욕 센트럴파크에 7503개의 문을 세우기도 했다. 샤프론색 천이 달린 문들은 2005년 2월 12일에 세워져 2월 27일에 철수되었다.

르네상스의 거장들 중 다빈치는 비교적 적은 수의 작품을 남겼다. 다빈치는 연회를 비롯한 각종 행사를 연출했고 건축과 장식일도 했지만 오늘날에는 남아 있지 않다. 이외에도 부르고뉴 공작을 위해 일했던 반에이크, 메디치가를 위해 일했던 바사리 같은 예술

가들은 여러 행사를 꾸미고 무대 장치를 만드는 일에 엮여 있었다.

　오늘날에도 예술가들은 단 한 번의 상영을 위한 이벤트성 작품을 만들고 이끈다. 2008년 베이징올림픽 개막식은 장이머우 감독이, 2012년 런던올림픽 개막식은 대니 보일 감독이 연출했다. 거금을 들여 화려하게 연출된 이 이벤트들은 그 순간에만 존재한 후 연소되었다.

사라진 작품

카라바조는 1599년과 1602년에 산 루이지 데이 프란체시 성당 콘타렐리예배당의 벽을 장식할 그림을 주문받았다. 이 예배당에는 마테오 콘타렐리 추기경의 무덤이 안치되어 있었기에 카라바조는 성 마태의 생애를 다룬 그림을 그렸고, 성당 제단에 걸기 위해 「성 마태와 천사」를 그렸다. 이 그림에는 책장을 들여다보며 다리를 꼬고 앉은 마태가 천사와 뒤엉켜 있으며, 난감해하는 마태를 천사가 다그치는 것처럼 보인다. 성당측은 이 그림을 거부했는데, 복음서를 기록한 인물이 마치 빈민처럼 보인다는 이유였으리라 짐작된다. 이후 카라바조는 같은 주제로 그림 한 점을 더 그렸다. 천사가 하늘에서 내려와 영감을 주고 성 마태가 경건하게 받아 적는 모습이다. 퇴짜맞은 첫번째 작품은 후원자였던 빈첸초 주스티니아니 후작이 구입했다가 제2차세계대전 말인 1945년, 드레스덴 폭격 때 소실되었다.

　카라바조의 그림처럼 폭격 속에 사라지지는 않았지만 행방이

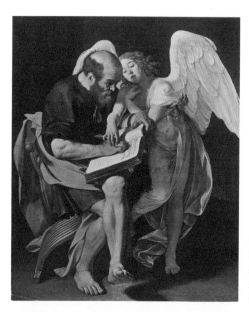

**미켈란젤로 메리시 다 카라바조,
「성 마태와 천사」**
캔버스에 유채,
232×183cm, 1602
(1945년에 파괴된 원본의 사진)

**미켈란젤로 메리시 다 카라바조,
「성 마태와 천사」**
캔버스에 유채, 292×186cm, c.1602,
산루이지데이프란체시성당 콘타렐리예배당,
로마

묘연한 작품도 있다. 1990년 3월, 미국 보스턴의 이사벨라스튜어트
가드너미술관을 습격한 두 명의 강도가 페르메이르의 「세 사람의
합주」를 비롯해 유명 예술가들의 작품을 강탈했다. FBI는 피해액
을 2~3억 달러로 추정했는데, 이 금액은 미술품 도난 사건에서 최
대의 피해액이고, 아직 이 기록은 깨지지 않았다. 미술품 경매사인
크리스티와 소더비는 미술품 반환에 유용한 정보를 제공하면 100
만 달러를 지급하겠다고 공동성명을 발표했지만 유력한 정보는 들
어오지 않았고, 사건은 교착 상태에 빠졌다(절도 사건의 시효가 성립

요하네스 페르메이르, 「세 사람의 합주」
캔버스에 유채, 72.5×64.7cm, c.1663~66
(이자벨라스튜어트가드너미술관에 소장되었다가 현재는 소재 미상)

된 1997년에는 이 금액이 500만 달러로 증액되었다). 지금 이자벨라
스튜어트가드너미술관에는 도둑맞은 회화가 전시되어 있던 장소
에 빈 액자가 걸려 있다. 미술관의 설립자인 가드너 부인이 미술품
의 위치를 변경하거나 새로운 미술품을 구입하지 말라고 유언장에
명시했기 때문이다.「세 사람의 합주」의 행방은 여전히 수면 아래
에 잠겨 있다.

　'사라진 그림'에 대한 미스터리는 이야기의 단골 주제다. 1961
년 8월 21일, 런던 내셔널갤러리에서 고야의「웰링턴 공작의 초상」
이 도난당하는 사건이 벌어졌다. 그다음해인 1962년, '007 시리즈'
의 첫번째 영화「007 살인번호Dr. No」가 개봉되었다. 이 영화에서 악
당의 두목 닥터 노는 자메이카에 있는 자신의 비밀 기지에 제임스
본드를 초대한다. 본드는 그곳에 놓여 있던「웰링턴 공작의 초상」
을 보고 놀라는데, 이 장면은 미술품 도난 사건의 배후에 거물 수집
가가 있을 거라는 대중의 상상을 반영한다. 실제로는 나이들고 가
난한 연금 생활자가 이 그림을 훔쳤고, 1965년에 자수하면서 그림
도 무사히 되돌아왔다.

변한 작품

파리 라로슈푸코가의 귀스타브모로미술관에는 모로가 평생 그린
유화와 데생이 소장되어 있다. 모로는 고전미술에 대한 주의깊은
연구에 독특한 환상을 더해 작품을 만들었다. 조리스카를 위스망스

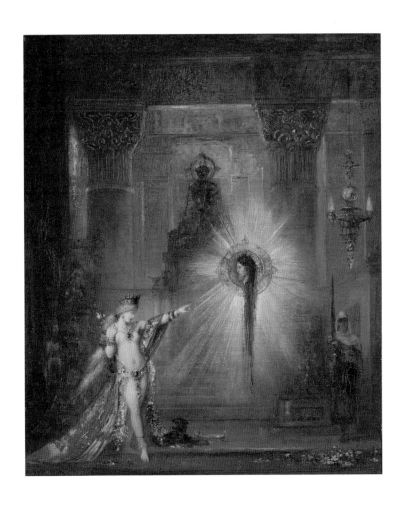

귀스타브 모로, 「환영」

캔버스에 유채, 55.9x46.7cm,
1876~77, 하버드미술관, 케임브리지

는 자신의 소설 『거꾸로』에서 모로의 그림이 불가사의한 위력을 뿜어낸다고 표현했는데, 그 소설을 읽은 시인 발레리가 설레는 마음으로 모로의 그림을 직접 보러 갔다가 크게 실망하며 위스망스에게 "그림들이 길바닥처럼 우중충하다"고 말했다고 한다. 그러자 위스망스는 모로가 질이 좋지 않은 물감을 사용했기 때문에 자신이 처음에 보고 감동했던 그 강렬한 색채가 사라져버렸다고 변명했다. 한때 모로와 친했던 드가 역시 귀스타브모로미술관을 둘러보고는 '지하 납골당' 같다고 평했다.

　이런 이야기는 다른 예술가들에게도 적용된다. 반 고흐가 그린 유화 중 몇몇은 색이 심하게 변색되어 반 고흐 자신이 쓴 편지의 내용과 달라지는 지경에 이르렀다. 뒤샹은 피에르 카반과 나눈 대담에서 오랑주리미술관에 설치된 모네의 '수련' 시리즈가 심하게 변색되었다고 했는데, 뒤샹에게 '수련' 시리즈의 변색은 물질을 바탕으로 하는 예술의 덧없음을 보여주는 예시였다. 또, 미켈란젤로가 시스티나예배당에 그린 천장화와 벽화는 오랜 세월 먼지와 그을음이 쌓여 색이 어두워지고 칙칙해졌지만 원래 '고상한' 색인 줄 알고 다들 전혀 이상하다고 느끼지 않았다. 1980년대에 대대적인 수리를 거친 후에야 처음의 색이 드러났고, 미켈란젤로가 밝고 선명한 색을 과감하게 사용했다는 점이 밝혀졌다. 이는 미켈란젤로의 그림뿐 아니라 르네상스시대 여러 벽화들을 수리하면서 더욱 분명해졌다.

　이처럼 현존하는 예술품의 조건은 매우 유동적이다. 이제는 아

예 볼 수 없게 된 작품도 있고, 애초의 모습과는 완전히 다르게 바뀐 경우도 많다. 작품을 본다는 것의 의미 또한 가변적이다. 어떤 빛 아래에서, 어느 위치에서, 어떤 배경 지식을 가지고, 어떤 신체 조건으로 보고 있느냐에 따라 그 모습도 달라지고 의미도 달라진다. 우리는 같은 작품을 보고 있다고 해도 다른 것을 보고 있는 것이다.

심
오
함

쉽게
파악할 수
없는

피
상
성

정신적 가치

사람들은 예술의 의미를 따져 묻고는 깊이 있는 예술과 피상적인
예술로 가르고는 한다. 혹자는 추상미술은 깊이 있고 팝아트는 피
상적이라고 여기기도 하고, 세속적이고 대중적인 예술은 피상적이
고, 지고한 가치를 추구하는 예술은 심오한 것이라고 평하기도 한
다. 일단 밝고 경쾌한 작품에는 깊이 있다는 표현을 잘 쓰지 않는 경
향이 있다. 깊이는 일시적인 느낌, 쾌감, 편안함 같은 것과는 거리가
멀고, 묵직하고 지속적인 느낌, 고뇌, 심지어 절망에 가깝다.

칸딘스키는 『예술에서의 정신적인 것에 대하여』에서 예술이
정신적인 가치를 지닌다고 역설했다. 예술은 감각적인 장치를 통해

바실리 칸딘스키, 「구성 8」
캔버스에 유채, 140x201cm, 1923, 구겐하임박물관, 뉴욕

정신적인 작용을 한다는 것이 그가 표방한 예술론이다. 그런데 칸딘스키의 정신주의는 논리적·이성적인 사고가 아니라 어디까지나 직관적인 것이자, 통찰과 영감처럼 정신에 주어지는 진리였다. 칸딘스키는 추상미술을 통해 인간의 영혼을 새로이 일깨울 수 있다고 여겼다. 즉, 예언자로서의 예술가를 강조한 칸딘스키는 '정신적인 예술'을 내세운 종교의 교주였다.

　　프랑스의 유명한 철학자이자 사상가인 볼테르는 자신에게 글이 명철하다며 누군가 찬사를 보내자 자기의 글에 깊이가 없기 때문이라고 겸손하게 답했다. 볼테르의 말처럼 한 번에 파악되는 것에 깊이가 없다면, 반대로 알아보기 어려운 것은 깊이가 있다고 할 수 있을까? 볼테르의 저 말은 그저 가볍게 건넨 겸사일 테지만, 알아볼 수 없을 정도로 심오한 예술은 도대체 어떻게 가치를 획득하는 것인지 되묻게 된다.

깊이는 노력과 성의의 결과

미국 출신으로 런던에서 활동하던 휘슬러는 1875년에 그린 「검은색과 금색의 야상곡 ― 떨어지는 로켓」을 1877년 런던 그로스베너 갤러리에 전시했다. 이때 작품에 붙은 판매 가격은 200기니(한화 약 2400만 원)였다. 명망 높았던 평론가 존 러스킨은 이 그림을 마무리도 되지 않아 조잡한 그림이라며 혹평했고, 이를 전해들은 휘슬러는 러스킨을 명예훼손으로 고소했다. 이때 열린 재판은 예술의 사

제임스 애벗 맥닐 휘슬러,
「검은색과 금색의 야상곡
—떨어지는 로켓」
패널에 유채,
60.3×46.4cm, 1875,
디트로이트인스티튜트오브아츠,
디트로이트

회적 역할과 표현의 자유에 대한 상반된 견해의 전시장이었다. 러스킨측 변호사는 휘슬러에게 문제가 된 그림을 그리는 데 시간이 얼마나 걸렸느냐고 물었고, 휘슬러는 '이틀'이라고 대답했다. 너무 짧은 시간에 성의 없이 그린 것이 아니냐며 다시 묻는 상대에게 휘슬러는 이렇게 대답했다. "나는 평생토록 작업하며 얻은 내 식견에 대한 대가로 그 값을 요구했습니다." 배심원들은 휘슬러의 손을 들어주었고, 휘슬러는 재판비용으로 인해 파산한 대신 표현의 자유와 예술가로서의 자격을 인정받았다.

삶이 곧 예술

뒤샹을 유명하게 만든 작품들은 대부분 그가 20대 후반에서 30대 초반에 만든 것들이다. 그뒤로는 적극적인 작품활동을 하지 않았고, 이따금씩 심심풀이처럼 작은 작품들을 만들 뿐이었다. 돈을 줄 테니 아무거나 계속 그리라는 사람까지 있었지만 뒤샹은 제안을 사양했다. 뒤샹은 돈을 벌기 위한 일을 거의 하지 않았다. 제2차세계대전을 피해 미국으로 건너온 프랑스인들이 흔히 했던 것처럼 프랑스어 교습을 했지만 꾸준하지 않았고, 여기저기 여행을 다니고 줄곧 체스만 두면서 여생을 보냈다.

뒤샹의 삶에는 진지함, 꾸준함, 치열함이 없었다. 어쩌다보니 편할 대로 살다 간 인생이다. 뒤샹 자신은 "나는 살며 숨쉬는 일을 작업하는 것보다 좋아한다"라고 했다. 뒤샹의 친구 앙리 피에르 로셰는 결론 내리듯 "뒤샹이 사용한 시간이야말로 그의 작품이다"라며 맞장구쳤다. 그렇게 뒤샹은 예술가가 뭔가를 예술이라고 지정하면 그게 곧 예술이 된다는 주장으로 현대미술에서 불멸의 존재가 되었다. 만약 그렇다면 예술가의 삶 자체도 예술이 될 수 있을 것이다. 그러니 둘 중 하나를 선택해야 한다. 뒤샹을 예술가의 자리에서 쫓아내거나, 예술이 실은 치열함이나 진지함과는 상관없다는 것을 받아들이거나.

깊이에의 강요

어떤 예술품에 대해, 혹은 어떤 인물에 대해 깊이를 느낀다는 것은
그 작품이나 인물에게서 여러 개의 '층'을 느끼는 것이라고 바꿔 말
할 수 있다. 미술은 대개 물리적인 존재에서 깊이를 찾는다. 하지만
물감을 두껍게 바른다고 해서 정신의 두께가 느껴지는 것은 아니
다. 층이 있다는 말은 표면과는 다른 것이 그 속에 있음을 의미한다.
처음 접했을 때와는 다른 느낌이나 생각을 불러일으키는 것이다.
그렇다면 깊이는 기대, 혹은 첫인상에 대한 배반이다.

　예술이 감각적인 즐거움만 주면 안 되는 걸까? 마티스는 "안락

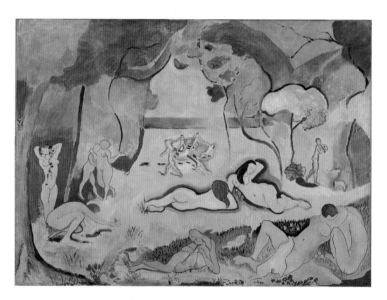

앙리 마티스, 「생의 기쁨」
캔버스에 유채, 176.5x240.7cm, 1906, 반스파운데이션, 필라델피아

의자처럼 편안한 예술을 추구한다"라고 말해 곧잘 피상적인 예술가 취급을 받는다. 파트리크 쥐스킨트의 소설 『깊이에의 강요』에는 자신의 작품에 깊이가 없다는 고민에 사로잡힌 여성 화가가 나오는데, 이 화가는 예술에서의 깊이가 무엇인지를 알아내기 위해 갤러리와 미술관을 두루 돌아다니고 관련 이론서를 읽고, 사람들에게 질문했지만 끝끝내 그것이 무엇인지 알 수 없었다. 중요한 것은 누구도 그것이 무엇인지 가르쳐주지 않았다는 점이고, 실은 어느 누구도 알지 못한다는 것이 진실이다. 깊이에는 정답이 없다.

　예술에 대해 진지한 입장을 고수하는 이들은 피상적인, 혹은 그런 것처럼 보이는 예술을 싫어한다. '피상성'은 미학적으로 질이 떨어지는 모든 것에 붙는 수식이다. 하지만 피상성을 넘어 깊이를 추구하는 이들이 피상적이라는 딱지를 너무나 '피상적'으로 붙인다. 깊이에 이르려면 피상적이라는 표현을 두려워해서는 안 된다. 깊이는 혼돈을 마주 대할 때 기대해볼 수 있다.

참고 문헌

가이우스 플리니우스 세쿤두스, 『플리니우스 박물지』, 존 S. 화이트 엮음, 서경주 옮김, 노마드, 2021

게오르그 빌헬름 프리드리히 헤겔, 『헤겔의 미학강의 1·2·3』, 두행숙 옮김, 은행나무, 2010

그레고리 화이트 스미스·스티븐 네이페, 『화가 반 고흐 이전의 판 호흐』, 최준영 옮김, 민음사, 2016

낸시 H. 래미지·앤드루 래미지, 『로마미술』, 조은정 옮김, 예경, 2004

노아 차니, 『뮤지엄 오브 로스트 아트』, 이연식 옮김, 재승출판, 2020

다카시나 슈지, 『르네상스미술 — 그 찬란함과 이면』, 이연식 옮김, 재승출판, 2021

데이비드 블레이니, 『낭만주의』, 강주헌 옮김, 한길아트, 2004

데이비드 어윈, 『신고전주의』, 정무정 옮김, 한길아트, 2004

도널드 톰슨, 『은밀한 갤러리』, 김민주·송희령 옮김, 리더스북, 2010

레몽 장, 『세잔, 졸라를 만나다』, 김남주 옮김, 여성신문사, 2001

린다 노클린, 『왜 위대한 여성 미술가는 없었는가?』, 이주은 옮김, 아트북스, 2021

미셸 로르블랑셰, 『예술의 기원』, 김성희 옮김, 알마, 2014

미셸 투르니에, 『생각의 거울』, 김정란 옮김, 북라인, 2003

바실리 칸딘스키, 『예술에서의 정신적인 것에 대하여』, 권영필 옮김, 열화당, 2019

박영신, 『고딕 회화』, 재원, 2007

박홍규, 『내 친구 빈센트』, 소나무, 2006

_____, 『빈센트가 사랑한 밀레』, 아트북스, 2005

_____, 『윌리엄 모리스 평전』, 개마고원, 2007

배재영·조용진, 『동양화란 어떤 그림인가』, 열화당, 2002

버나드 덴버, 『가까이에서 본 인상주의 미술가』, 김숙 옮김, 시공사, 1999

빈센트 반 고흐, 『세상에서 가장 아름다운 편지』, 박홍규 옮김, 아트북스, 2009

사카이 다케시, 『고딕, 불멸의 아름다움』, 이경덕 옮김, 다른세상, 2009

샤를 피에르 보들레르, 『파리의 우울』, 황현산 옮김, 문학동네, 2015

세실 길베르, 『앤디 워홀 정신』, 권지현 옮김, 낭만북스, 2011

심상용, 『천재는 죽었다』, 아트북스, 2003

알렉상드르 라크루아, 『알코올과 예술가』, 백선희 옮김, 마음산책, 2002

앙리 포시용, 『로마네스크와 고딕』, 정진국 옮김, 까치, 2004

앤디 워홀, 『앤디 워홀의 철학』, 김정신 옮김, 미메시스, 2007

에드먼드 버크, 『숭고와 아름다움의 이념의 기원에 대한 철학적 탐구』, 김동훈 옮김, 마티, 2019

에드워드 사이드, 『말년의 양식에 관하여』, 장호연 옮김, 마티, 2012

에밀 베르나르, 『세잔느의 회상』, 박종탁 옮김, 열화당, 1995

엠마누엘 아나티, 『예술의 기원』, 이승재 옮김, 바다출판사, 2008

오노레 드 발자크, 『사라진느』, 이철 옮김, 문학과지성사, 1997

요코야마 유지, 『선사 예술 기행』, 장석호 옮김, 사계절, 2005

요한 요아힘 빙켈만, 『그리스 미술 모방론』, 민주식 옮김, 이론과실천, 2003

이성미, 『조선시대 그림 속의 서양화법』, 대원사, 2000

이연식, 『괴물이 된 그림』, 은행나무, 2013

_____, 『미술품 속 모작과 위작 이야기』, 디지털북스, 2016

_____, 『위작과 도난의 미술사』, 한길아트, 2008

_____, 『죽음을 그리다』, 시공사, 2021

이은기, 『르네상스 미술과 후원자』, 시공아트, 2018

이자벨 밀레, 『미완의 작품들』, 신성림 옮김, 마음산책, 2009

제임스 홀, 『왼쪽-오른쪽의 서양미술사』, 김영선 옮김, 뿌리와이파리, 2012

조르조 바사리, 『르네상스 미술가 평전 5』, 이근배 옮김, 고종희 해설, 한길사, 2018

조선미, 『초상화 연구』, 문예출판사, 2007

_____, 『한국의 초상화』, 돌베개, 2009

조용진, 『동양화 읽는 법』, 집문당, 2023

존 그리피스 페들리, 『그리스 미술』, 조은정 옮김, 예경, 2004

존 버거, 『다른 방식으로 보기』, 최민 옮김, 열화당, 2012

존 보드먼, 『그리스 미술』, 원형준 옮김, 시공아트, 2003

츠베탕 토도로프, 『일상 예찬』, 이은진 옮김, 뿌리와이파리, 2003

카롤린 라로슈, 『누가 누구를 베꼈을까?』, 김성희 옮김, 김진희 감수, 월컴퍼니, 2015

크리스틴 드 피장, 『여성들의 도시』, 최애리 옮김, 아카넷, 2012

클라우스 호네프, 『앤디 워홀』, 최성욱 옮김, 마로니에북스, 2020

탈리아 구마퍼터슨·퍼트리샤 매슈스, 『페미니즘 미술의 이해』, 이수경 옮김, 시각과언어, 1994

트레이시 슈발리에, 『진주 귀고리 소녀』, 양선아 옮김, 강, 2020

티머시 힐턴, 『라파엘전파』, 나희원 옮김, 시공아트, 2006

팀 배린저, 『라파엘전파』, 권행가 옮김, 예경, 2002

폴 발레리, 『드가·춤·데생』, 김현 옮김, 열화당, 2005

피에르 카반, 『마르셀 뒤샹』, 정병관 옮김, 이화여자대학교출판문화원, 2002

아트 대 아트

비교하고 대조하며 확장하는 미술 이야기

ⓒ 이연식, 2023

초판 인쇄	2023년 11월 13일
초판 발행	2023년 11월 22일

지은이	이연식
펴낸이	김소영
책임편집	전민지
편집	임윤정 이희연
디자인	강혜림
마케팅	정민호 박치우 한민아 이민경 박진희 정경주 정유선 김수인
브랜딩	함유지 함근아 박민재 김희숙 고보미 정승민
제작부	강신은 김동욱 이순호
제작처	영신사

펴낸곳	(주)아트북스
출판등록	2001년 5월 18일 제406-2003-057호
주소	10881 경기도 파주시 회동길 210
전화번호	031-955-7977(편집부) 031-955-2689(마케팅)
트위터	@artbooks21
인스타그램	@artbooks.pub
전자우편	artbooks21@naver.com
팩스	031-955-8855

ISBN 978-89-6196-439-5 03600

ART
~vs~
art